祝勇故宫系列

THE ART HISTORY
IN THE PALACE
MUSEUM

故宫
艺术　　史
初　民之
　　　　美

THE BEAUTY OF
ANCIENT PAINTED
POTTERY

祝勇
——
著

人民文学出版社

图书在版编目 (CIP) 数据

故宫艺术史 . 初民之美／祝勇著 .—北京：人民文学出版社，2022
ISBN 978-7-02-015965-9

Ⅰ . ①故… Ⅱ . ①祝… Ⅲ . ①艺术史—中国②历史文物—介绍—中国—新石器时代 Ⅳ . ① J120.9 ② K871.13

中国版本图书馆 CIP 数据核字（2021）第 243574 号

责任编辑　薛子俊
责任校对　杨益民
责任印制　王重艺

出版发行　人民文学出版社
社　　址　北京市朝内大街 166 号
邮政编码　100705

印　　刷　北京盛通印刷股份有限公司
经　　销　全国新华书店等

字　　数　165 千字
开　　本　889 毫米 ×1194 毫米　1/32
印　　张　12.75　插页 1
印　　数　1—10000
版　　次　2022 年 8 月北京第 1 版
印　　次　2022 年 8 月第 1 次印刷

书　　号　978-7-02-015965-9
定　　价　88.00 元

如有印装质量问题，请与本社图书销售中心调换。电话：010-65233595

总　序

造物之美

无论从横向上，还是纵向上，故宫文物都建构起中华文明的宏大体系，成为中华文明生生不息、从未断流的物质证据。

一

本书是一部由故宫博物院收藏的文物串连起来的中国艺术史，或者说，故宫博物院收藏的文物，本身就构成了一部宏大、浩瀚、可视的中国艺术史。故宫博物院总共收藏着超过一百八十六万件（套）的文物，这些可移动文物，分为陶瓷、玉石、青铜、碑帖、法书、绘画、珍宝、漆器、珐琅、雕塑、铭刻、家具、古籍善本、文房用具、帝后玺册、钟表仪器、武备仪仗、宗教文物等，共二十五大类六十九小项（不包括建筑）。在全国国有文博单位馆藏珍贵文物（一、二、三级）中，故宫博物院收藏的珍贵文物约占 41.98%[1]，而故宫博物院的文物，又呈倒金字塔结构，一级文物最多，二级次之，三级再次之。所以有人说，故宫文物，几乎件件是国宝，这算不上夸张，因为每一件文物都是不可替代的。

从时间上看，故宫博物院收藏的文物上迄新石器时代，跨越了夏、商、周、秦、两汉、三国、两晋、南北朝、隋、唐、五代、两宋、辽、西夏、金、元、明、清等中国古代王朝，又历经了20世纪的历史风云，一路抵达今天。

紫禁城是明清两代皇宫，但故宫博物院的收藏不只是明清两代，而是涵盖了新石器时代以来近8000年的历史岁月。尤其当我们面对新石器时代的彩陶、玉器时，不只是"一眼千年"，甚至是一眼越过近万年时光。难怪故宫博物院第五任院长郑欣淼先生说："故宫是一部浓缩的中华8000年文明史。"[2]这些文物曾经亲历的时间尺度，不是我们能够想象的；我们眼前的每一件文物，背后都隐藏着宏丽丰富的传奇。

无论从横向上，还是纵向上，故宫文物都建构起中华文明的宏大体系，成为中华文明生生不息、未曾断流的物质证据。

我们自认生如夏花之灿烂，死如秋叶之静美，其实在它们面前，我们就是朝生夕死的菌类，不知黑夜与黎明，是春生夏死的寒蝉，不知春天与秋天（"朝菌不知晦朔，蟪蛄不知春秋"）。所幸，有文物在，拉长了我们的视线，拉宽了我们的视界，让我们意识到自身之渺小，有如沧海之一粟，又使我们"仰观宇宙之大，俯察品类之盛"，在游目骋怀之间，去理解我们民族的精神历程，去体会历代先民的情感脉动。

二

所有的物质文化遗产，其实同时也是非物质文化遗产，因为在"物质"的背后，一定闪烁着"非物质"的光芒，包括：技艺、情感、观念、追求，甚至信仰。我们热爱故宫文物，不仅因为它们珍贵（所谓"物以稀为贵"），也不在于它们曾是历代帝王们雅好把玩的珍品，而更是因为在它们身上，凝结了我们的先辈们对于美的思考与实践，放射着生命动人的光彩。文物之美，表面上体现为物质之美，真正的核心却是精神之美。一如蒋勋先生所说："从那份浮华中升举起来，这'美'才是历史真正的核心。"[3]

这些文物，许多原本就是古代的日常生活用品，比如陶瓷、玉石、青铜、珍宝、漆器、珐琅、雕塑、铭刻、家具、文房用具、钟表仪器等，除了一部分担负着祭祀礼仪的功能（如一部分陶器、青铜器、玉器等），许多都与日常生活有关，更不用说宫灯乐器、车马舆轿、戏衣道具、服饰衣料、妆具玩具、药材药具这些清宫遗物了。至于法书、绘画，许多也是出自日常——文人的日常，哪怕是当年的一纸便笺、几笔涂鸦，在千百年后都成为"国宝"（详见拙著《故宫的古物之美》《故宫的古画之美》《故宫的书法风流》）。也就是说，故宫博物院里的文物，相当多一部分是与百姓、

文人和帝王的日常生活相连的，柴米油盐、衣食住行的日常生活，是艺术的原动力，是文明的血与骨。

透过这些文物，我们不仅可以领略古人造物之精美，更可体味古人生活之细致讲究，只有回到当时的场景中，通过人们的使用流程，在举手投足间，才能真正体会出包含其中的美。这些造物让我们意识到，美，不是孤悬于生活、生命之外的事物，博物馆里陈列的文物，许多曾与人们生命的需求紧密相连，是对生活的美化、情感的表达、对生命的提升，透露出的，是中国人的人生态度。在形而下的生活之上，我们民族历朝历代都始终保持着对艺术之美的形而上的追求，甚至于成为一种"道"。"形而上者谓之道，形而下者谓之器。"[4] 在"器"中安放的，是"道"，是中华民族共同信仰的最高价值。

如此，以故宫博物院收藏的文物为依托，在那些零零散散的文物之间寻找线索，去构建中华民族的艺术史，去梳理总结我们祖先对美的探寻，去把握我们民族的精神流向，是完全可以成立的。我理解的艺术史不仅是艺术创作史、艺术美学史、艺术风格史，它会超越艺术，而包含着与艺术相关的历史运势，甚至包含着裹挟历史进程中的个人命运。艺术史是艺术的历史，但又大于艺术的历史，是我们民族的精神史、心灵史通过艺术这种媒介所作的表达，如蒋勋先生所说："作为人类文明中最高

的一种形式象征，它们，在那浮面的'美'的表层，隐含着一个时代共同的梦、共同的向往、共同的悲屈与兴奋的记忆。"[5]

三

历史犹如黑洞，吞噬着探寻者的目光。所幸，有这些文物，填充着那些业已消失的岁月，让那些早已模糊的岁月，渐渐地显露出它们的形迹，让所有沉于黑暗中的事物，重新现出光亮。一件件的文物，是指引我们回到过去的路标，是连接过去与现在的桥梁。

文物之于历史研究的价值，早在一百多年前，王国维先生就曾提出。他将考古发现的"地下之新材料"，与"纸上的材料"相互印证，这就是著名的"二重证据法"。他所说的"纸上的材料"，就是在人间流传的文献典籍，主要包括：《尚书》《诗经》《周易》《五帝德》《左传》《世本》《战国策》《史记》等传世古文献；而"地下之新材料"就是文物，重点是在地下沉睡了几千年的文字实物，比如甲骨文、金文等，后来又有西域简牍、敦煌文书陆陆续续破土而出（这些文物在故宫博物院皆有收藏），为研究历史源源不断地提供新的资源。

王国维的"二重证据法"很快为"五四"以后知识分子所

接受。傅斯年先生将"地下之新材料"和"纸上的材料"分别称为"直接的史料"和"间接的史料"。他认为,"凡是未经中间人手修改或省略或转写的,是直接的史料",王国维先生所说的"地下之新材料"(即文物),就是"直接的史料",只不过傅斯年先生所说的文物(文献),包括地下挖掘的,以及古公廨、古庙宇和世家所藏;而"间接的史料",是指"已经中间人手修改或省略或转写的",与王国维先生所说、由后人书写的"纸上的材料"基本相当。他举例说:《周书》是间接的材料,毛公鼎则是直接的;《世本》是间接的材料(今已佚),卜辞则是直接的;《明史》是间接的材料,明档案则是直接的。以此类推。有些间接的材料和直接的差不多,例如《史记》所记秦刻石;有些便和直接的材料成极端的相反,例如《左传》《国语》中所载的那些语来语去。自然,直接的材料是比较最可信的,间接材料因转手的缘故容易被人更改或加减;但有时某一种直接的材料也许是孤立的,是例外的,而有时间接的材料反是前人精密归纳直接材料而得的:这个都不能一概论断,要随时随地的分别着看。"[6]

"五四运动"以后中国神话学(以闻一多为代表)的发展,让"纸上的材料"得以扩展,从一度被视为荒诞不经的《山海经》《淮南子》等古代文献中,被学者们辨认出可靠的历史信息。神

话与传说，于是成为"二重证据"之外的"第三重证据"。

王国维先生所说的"地下之新材料"，后来也一分为二，被饶宗颐先生细化成了"有字的考古资料"和"没字的考古资料"。"有字的考古资料"主要是指甲骨文、金文、西域简牍、敦煌文书等；"没字的考古资料"，主要是指各种古代器物。"没字的考古资料"于是成了"第四重证据"。

还有许多学者不甘于"以文字编码的小传统"，放宽了历史视界，走到希望的田野上，去探寻藏于民间的"大传统"，徐中舒先生等在人类学、民族学、民俗学的基础上，将口传与非物质遗产等民间活态文化引进来，于是有了"第五重证据"。

对历史真相的探寻，已经摆脱了对纸上文献的单一的依赖，而成了多声部的大合唱。

我们关于艺术史的研究，必会超出艺术史的范畴，而成为一种跨学科的研究，需要艺术学、历史学、考古学、文献学、文字学、地理学、天文学、人类学、民族学、民俗学等多种学科共同介入。尽管我对这么多的"学"所知寥寥，无力在如此众多的学科间纵横驰骋，也只能现学现卖，以我有限的学识，强化我对于《故宫艺术史》的阐释。

因此，当我从故宫博物院收藏的文物出发，开始我的艺术史之旅，就会立即投入了一个浩瀚无边的知识体系中。但我深知，

仅仅从物出发，我犹如瞎子摸象，无法触摸到历史庞大的躯体，更无力去解读我们民族千万年来的精神史，我必须借用多学科的工具，尽可能地运用多重的证据，才能从历史纷乱的线索中，辨识出文物的真实意义。

需要强调一点的是，这是一部试图依托于故宫博物院收藏文物而建构的艺术史，本书所述内容，皆从故宫博物院收藏的可移动文物出发，当然会"辐射"到其他博物馆的藏品，以呈现某一时期、某一类艺术品的整体风貌，但不会漫漶无边，尤其不在故宫博物院收藏范围内的文物，本书或者从略，或者无法涉及，其中包含了全国各博物馆收藏的大量可移动文物，更包含了散布在全国各地，不可移动的岩画、壁画、石窟造像等不可移动文物。即使是故宫博物院收藏的文物，也会是挂一漏万，敬请读者朋友们原谅。

四

这是一部有学术性的书，但我希望它不是一部面目可憎、拒人千里的学术书，我希望这是一本"写给大家"的中国艺术史，亲切，温暖，真实，让更多的中国人，跟随着故宫博物院里的文物，一起去回溯我们民族的艺术旅程。

我知道，探寻的道路既远且长，所幸，沿途都是美的风景。

我会在美的道路上，与每一位制造美的人相遇。

像一首熟得不能再熟的歌：

我愿顺流而下

找寻她的方向

却见依稀仿佛

她在水的中央

2021 年 6 月 1 日至 3 日

写于故宫博物院故宫文化传播研究所

年表

大地湾文化	距今 8000—7000 年	黄河上游地区
裴李岗文化	距今 8200—7500 年	黄河中游地区
白家文化	距今 8000—7000 年	黄河中游地区（渭水流域）
磁山文化	距今 7500—6700 年	太行山与华北平原交界处
青莲岗文化	距今 7400—6400 年	黄河中游地区
仰韶文化	距今 7000—5000 年	黄河中游地区
河姆渡文化	距今 7000—6000 年	长江流域下游以南地区
大汶口文化	距今 6100—4600 年	黄河下游地区
红山文化	距今 6500—4800 年	东北地区西南部
良渚文化	距今 5300—4300 年	长江下游地区
龙山文化	距今 4600—4000/3800 年	黄河中下游地区

参见王巍主编：《中国考古学大辞典》，上海：上海辞书出版社，2013 年

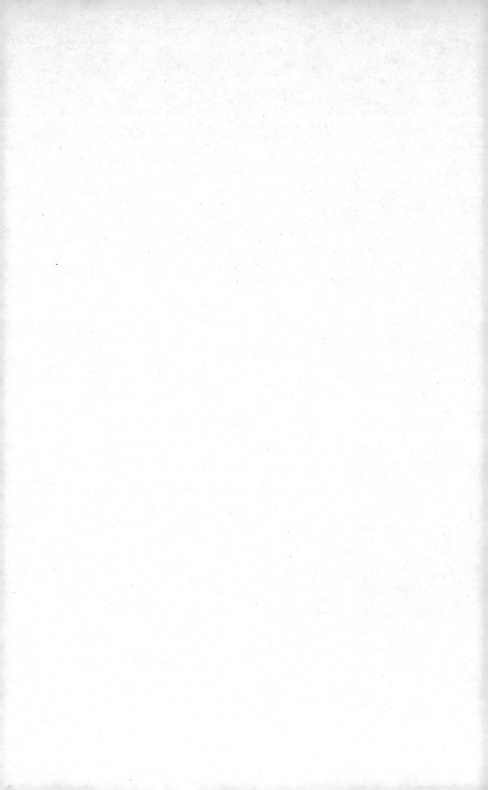

第一章

源远流长

远古的初民们在认真地敲打、磨制他们手中的工具，这重复而单调的敲击声，成为中国艺术史最美妙的前奏。

第一节　没有开始的开始

历史不会成为不曾存在的过去，
它在许多地方秘密地留下自己的刻痕。

万物皆有始，所有的历史，都要从开头讲起。但历史叙述的困难，恰恰在于我们很难确定它的缘始。世界充满不确定性，其中最大的不确定，就是历史是怎样开始的。我们既不知道宇宙的空间起点，也不知道历史的时间起点。时间是否真的有一个开始？我们的艺术史，是否也有一个明确、唯一的起点，让我们的祖先，从此开启了美的历程？我们说，中华文明与艺术的历史源远流长，那个很远的"源"，到底在什么地方？这些似乎不只是史学可以回答的问题，而是哲学应该回答的问题。在古代中国，文史哲不分家，史学和哲学的关系尤为紧密。有人说，

我是谁，从哪来，到哪去，这三个问题是哲学的重要命题，早在战国时代，楚国三闾大夫屈原在长诗《天问》里，就写下了这样的发问：

> 遂古之初，谁传道之？
> 上下未形，何由考之？
> 冥昭瞀暗，谁能极之？
> 冯翼惟象，何以识之？[1]

不知是否有人统计过，《天问》里，总共包含了多少个问题。《天问》，就是由问题组成的长诗。屈原这个诗人，简直就是一个"问题青年"。但《天问》之问，是从最基本的问题开始的——邈远的古代历史，是谁传递下来的？天地没有形成以前的状态，如何能考察清楚？宇宙明暗混沌的时代，谁能探究明白？元气充盈的虚拟之象，通过什么才能把握？诗人试图通过这些提问去探索世界的本源，《天问》一诗，是一首关于历史、关于哲学的诗，一首哲学性的史诗，它的意义，远远超出了文学。但在这样的问题面前，像屈原这样杰出的诗人也束手无策。无论多么伟大的诗人，多么渊博的学者，放在历史、宇宙的尺度上，也只是一粒微小的尘埃，风吹即逝，只有天地、宇宙、岁

月永恒。

从某种意义上说，历史更像是一个悖论。我们存在于时间中，前不见古人，后不见来者，已经过去的事情，我们无法亲身体验。我们的经验、记忆、目光，都无法触及历史的神秘开端，而史学（包括艺术史）的使命，恰恰是与时间对抗，去探寻有关过去的真实消息。历史学家的责任，就是不断向过去发问。北京大学教授罗新先生说："历史是人类精神的基本构造，是人类的思维形式，离开了历史就不会有人类的思维。"[2]我们的思想、观念，都是经过历史的累积，一点一点地生成的。我们的思维、情感，甚至行为方式，也都是在历史中逐渐沉淀的。在中国人的心中，历史被认为是与真理相关的事物。屈原说，"路漫漫其修远兮，吾将上下而求索"[3]；孔子曰："朝闻道，夕死可矣。"[4]可见"道"之珍贵，求索之艰难。"道"，是一条难以抵达的道路，它包含了世界的本源和运行的真理。

天地间不可解的秘密，上古的先民们都交给了神话。所以，《山海经》里，记录了盘古开天、女娲造人、伏羲创八卦文字，为没有开始的历史，赋予了一个开始，也为中国的艺术史提供了一个源头。中国艺术史的书写，历来围绕考古展开，但神话无疑是艺术史的一个重要推手，因为越是模糊的过去，越能够刺激人的想象，越让人产生神秘感。没有了想象力与神秘感，

也就没有了艺术。

我的朋友张锐锋说："历史不会成为不曾存在的过去，它在许多地方秘密地留下自己的刻痕。"[5] 神话，就是这样的刻痕之一。因此，破译神话的秘密（包括《山海经》《淮南子》等记载古代神话的文献），也成为我们探索艺术起源的途径之一。神话看上去荒诞不经，但它们并不是唯心的。并非所有荒诞的想象都能成为神话，神话是经过筛选、经过沉淀的。它们之所以跨越万年光阴依然清晰如初，其中一定包含着某些必然的因素——神话里浸透着中国人的世界观、生命观。对此，我在第三章《神话时代》中还要详说。迈克尔·苏立文先生在《中国艺术史》第一章写道："一个民族的起源传说往往暗示在他们看来什么才是至关重要的。这个故事（指盘古开天——引者注）也不例外，它表达了中国人一个亘古的观点：人不是创造的终极成就，人在世间万物的规则中只占据了一个相对而言无关紧要的位置。事实上，这只是一个历史记忆。与壮观瑰丽的世界和作为'道'的表现形式的山川、风云、树木、花草相比，人实在是微不足道的。其他任何文明都没有如此强调自然的形态和模式，以及人类的恭顺回应。"[6]

第二节　考古学与艺术史

这重复而单调的敲击声，

成为中国艺术史最美妙的前奏。

还有一部分历史潜藏在文物里。文物是已逝时光的证物，是过去留给未来的信物。文物代表着那些未被时光淹没的部分，就像河水里的石头，引领我们逆水而行。当然我们不可能通过那些文物真正寻找到历史的源头，却可以无限地趋近。当然，所谓的历史源头（包括艺术史的起源），可能并不是一个点，而是混沌一片，一个巨大、模糊的存在，像天地未开以前的宇宙。所谓的起源，是由许多个散乱的点组成的。有无数个这样的点等待着艺术史的认领，我们可以把它们当作起源，但在起源之前，还有起源，正如在结局之后，还会有结局。

我们目光能够抵达的最远距离，是石器时代。曾有历史学家认为，在石器时代之前，还存在着一个木器时代，但长期从事史前考古学研究的陈淳先生否定了这种观点，认为："第一，史前期不可能存在一个人类只知生产木器而不知生产石器的发展阶段，生产木器时必须用比它坚硬的石器进行加工；第二，木头质地较软，用途有限，特别是无法从事诸如砍、切、刮、刨、

钻等重要的加工功能。因此，木器时代是没有实用意义的一种概念。"[7] 关于人类早期文明，西方学者一般分为四个时代，即"石器时代"（包括旧石器时代和新石器时代）、"青铜时代"和"铁器时代"。钱穆先生对于这四个时代的划分十分简明扼要：

"以石为兵"的时代，就是旧石器时代（Paleolithic），以使用打制石器为标志的人类物质文明发展阶段，从距今约 300 万年前开始，延续到距今 1 万年左右止。

"以玉为兵"的时代，就是新石器时代（Neolithic），以使用磨制石器为标志的人类物质文化发展阶段，大约从 1 万多年前开始，结束时间从距今 5000 多年至 2000 多年。

"以铜为兵"的时代，就是铜器时代（青铜时代，Early Bronze Age），以使用青铜器为标志的人类文化发展的一个阶段，在世界范围内的编年范围大约从公元前 4000 年至公元初年。

"以铁为兵"的时代，就是铁器时代（Iron Age），是继青铜时代之后的又一个时代，它以能够冶铁和制造铁器为标志，世界上出土的最古老冶炼铁器是土耳其（安纳托利亚）北部赫梯先民墓葬中出土的铜柄铁刃匕首，生产于公元前 2500 年左右，距今已 4500 年。中国目前发现的最古老冶炼铁器是甘肃省临潭县磨沟寺洼文化墓葬出土的两块铁条，生产年代为公元前 1510 年至公元前 1310 年。最早冶炼铁的记录由公元前 800 年的虢国

玉柄铁剑保持，这支铁剑，被称为"中华第一剑"，是河南博物院"九大镇院之宝"之一。

遥想东汉时代，有一个人写了一部有关吴越地区古代历史文化的奇书，叫《越绝书》。被东汉思想家王充称为当时五大名著之一。这部书的作者，至今不知其名。书里记录了战国时代，一个名叫风胡子的人对楚王说过这么一段话：

> 轩辕、神农、赫胥之时，以石为兵，断木为宫室，死而龙臧，夫神圣主使然。
>
> 至黄帝之时，以玉为兵，以伐树木为宫室，凿地，夫玉亦神物也，又遇圣主使然，死而龙臧。
>
> 禹穴之时，以铜为兵，以凿伊阙、通龙门，决江导河，东注于东海。天下通平，治为宫室，岂非圣主之力哉？
>
> 当此之时，作铁兵，威服三军；天下闻之，莫敢不服，此亦铁兵之神，大王有圣德。[8]

这段话，实际上已经把"以石为兵"的旧石器时代、"以玉为兵"的新石器时代、"以铜为兵"的青铜时代、"以铁为兵"的铁器时代，与神话时代（即"轩辕、神农、赫胥"之时，赫胥为传说中的帝王）、传说时代（即"五帝"时代）、夏商周三

代（即"禹穴之时"）、秦汉时代（即"当此之时"）——搭建了对应关系。

只是，《越绝书》里的"兵"，并不是指狭义上兵器，而风胡子所说的为宫室，凿伊阙、通龙门，决江导河等，也都与战争杀伐无关。从已发掘出来的中国古代玉器中，没有见到真正运用于战争的玉兵器，红山文化、良渚文化中的玉兵器，如玉钺、玉刀、玉斧等，华（丽）而不实（用），都是代表神威与王权的礼器，是礼仪性兵器，而石器、铜器、铁器，则都曾被制造成真正的武器，其中铁质武器在西汉已经普及，但是要到《越绝书》所说的"当此之时"，也就是东汉时期，铁质武器才完全取代青铜武器。因此，《越绝书》用以划分四个时代的"兵"，包含了武器，却不限于武器。正如我们今天的"武器"一词，也有了比具体的"武器"更广泛的含义，比如思想武器、理论武器。

无论怎样，《越绝书》都是一部神奇之书。古代文献巨如山海，唯有这一册《越绝书》，以石、玉、铜、铁四种物质，划分了中国历史的四个时代。

石头，是大自然给予人类的最慷慨的馈赠，苍山如海，几乎就是一个石头的仓库。相比于其他物质，石头俯拾皆是，而且各种形状一应俱全。与其他物质相比，石头坚硬、厚重，又加工简单，是制造工具的最佳原料。当无穷无尽的石资源与古

人类日益进化的智力相遇，就产生了文明史上的"石器时代"。

假如我们漫步于 100 万年前的大地丛林，我们可以看到的中国旧石器时代有西侯度文化、元谋人遗址、匼河文化、蓝田人遗址以及东谷坨文化（见东谷坨遗址）。距今 100 万年以后的遗址更多，在北方以周口店第 1 地点的北京人遗址为代表，在南方以贵州黔西观音洞的观音洞文化为代表。

中国旧石器时代中期遗址比较重要的代表，有周口店第 15 地点和山西襄汾发现的丁村遗址。

周口店遗址自 1927 年进行大规模系统发掘，见证了亚洲大陆从中更新世到旧石器时代的人类群落，在这里生活的最早的直立人，被称为"中国猿人北京种"（Sinanthropus pekinensis），简称"北京人"（Peking Man）。早在距今 70 万至 20 万年前，他们已经开始制作石器。裴文中先生说："（周口店——引者注）石器的制造还很原始，它属于石片文化。工具一般用石英制成，有时也用燧石或其它坚硬的砂岩。经过细致加工的石器较少，往往成千的石片均缺乏第二步加工的痕迹。这些工具相当粗糙，包括刮削器、尖状器、凿、砍砸器和一些雕刻器。"[9]

"丁村人"于 1954 年被发现，代表山西汾河流域广泛分布的一种旧石器时代中期文化。其中，丁村文化早段，属于旧石器时代初期晚段的遗存，距今约 30 万年左右；丁村文化中段，

属旧石器时代中期文化遗存，分布在丁村周围及汾河两岸的第三阶地里，距今 10 万年左右；丁村文化晚段，属于旧石器时代晚期遗存，在汾河西岸的"丁家沟口"，距今 26000 多年。[10]范文澜先生说："（丁村文化）从石器里显示出人类初步使用石器的现象，不过比'北京人'已经有些进步。"[11]后来在河套南部内蒙古萨拉乌苏河（即红柳河）沿岸一带又出现了河套文化。裴文中先生评价它："河套文化中包括许多型式的尖状器、刮削器、钻和雕刻器等，主要用石英岩制成。它们的加工比中国猿人堆积所出土者稍为精致，其它的型式如细雕刻器和细尖状器，都比中国猿人文化更加进步。"[12]

进入旧石器时代晚期，遗址数量增多，文化遗物更加丰富，技术有明显进步，文化类型也更加多样。在华北、华南及其他地区，都存在时代相近但技术传统不同的文化类型。

在华北，有继承前一个时期的小石器传统，其重要代表有峙峪文化、小南海文化、山顶洞文化等；有石叶文化类型，以灵武县的水洞沟文化为代表，它与西方同期文化有较多的相似处；还有 20 世纪 70 年代后发现的典型细石器工艺，如山西沁水的下川文化，河北阳原虎头梁遗址的虎头梁文化等。

在北京周口店山顶洞生活的古人类距今大约 18000 多年，这里出土了石器、骨角器和穿孔饰物，并发现了中国迄今所知

最早的埋葬现象。"石器数量很少，总共二十五件，都不具代表性。砍斫器只有三件，用砂岩砾石打制而成。刮削器都是用燧石或脉石英石片制成的，其中一件凹刃刮削器制作较精致。两极石片（或称两端刃器）多为脉石英，两端有石屑剥落的痕迹。这种石片在北京人遗址中发现很多，山顶洞人沿用了同样的方法制作工具。"[13]范文澜先生在《中国通史》中说："'山顶洞文化'比'河套文化'又前进了一步。"[14]

"在东北地区，属于这一时期的重要遗址有辽宁海城小孤山遗址和黑龙江哈尔滨阎家岗遗址等。在南方，这一时期出现了几个区域性文化，如以四川省汉源县富林遗址命名的富林文化类型，以重庆市铜梁县张二塘遗址为代表的铜梁文化类型，以及最初在贵州省兴义市猫猫洞遗址发现的猫猫洞文化类型。在西藏、新疆和青海地区也发现了一些属于这一时期或稍晚的旧石器文化地点。总起来看，这一时期文化的主要特点是，除少数地点外，石叶工艺和骨角器生产不很发达。"[15]

总之，自距今100万年以来，在今天的中国境内，在森林草莽、大地山河之间，旧石器时代的文化遗址如野花一般绽放。数量虽然不多，却是我们文明不可忽视的源头。我们不能说它们是艺术史的开端，但那时的先民们，已经有了"造型"的意识，开始改变物质的自然形状，使其呈现出人类所希望的形状，就

是"人造之型"。尽管这种"造型"，并非出于审美目的，而是出于生产劳动的实用目的。

欧美的考古学家，发明了一种名为"微痕分析"的研究方法，可以用显微镜观察石器刃口在使用时留下的各种微小磨损，来判断这些石器是干什么用的，甚至已能够完整仿制出史前人类制作的各种工具。我们知道，将普通的石块制作成像样的工具并不是一件容易的事，法国考古学家弗朗索瓦·博尔德则在石器打制实验方面堪称大师，在他眼里，埃及和欧美的一些史前石器堪称"杰作"，"就像建筑师中的艺术天才一样罕见。因为打制石器不像金属、陶器和磨制石器的加工，在生产中可以精确控制。工匠只能在长、宽、厚三度范围内进行选择，石片破裂也很难以预期的宽度延展，也无法使石片有小角度转折。所以，制作一件匀称和精致的石器并非一件轻松的事情。"[16]

像弗朗索瓦·博尔德这样的考古学家，让我们换一个视角，不只以观看者的视角，而是从生产者的视角，去面对这些远古的石器。他们努力用恰当的工具、手法、技术（比如更加精致的压制和间接打击技术），来控制石器的形状和尺寸，使它呈现出预想的模样。在那个年代，这些人工加工的石器，其实不亚于艺术品，甚至是弗朗索瓦·博尔德所称颂的"杰作"，尽管在当时，艺术的概念并没有形成。

蒋勋先生说："在艺术史的第一章，常常要接触到人类学或考古学，而大部分的造型美术也都从旧石器时代的'石斧''石刀'开始。这些看来粗糙而笨重的工具，躺在尊贵的美术馆、博物馆中，作为人类辨认造型、思考造型、创造造型的最初的纪念。这些简单的'方''圆''三角'，的确比以后任何复杂的造型更难产生，因为它花费了百万年的时间才孕育成功。塞尚（Paul Cézanne）以后，那样急切地要找回更原始也更简单的'圆''方''三角'，是人类再次去估量石器时代初民所创造的造型意义。"[17]

但人类的创造力沿着这个线索发展下去，美的观念终会出现。从山顶洞文化遗址发现的骨坠来看，无论是出于生活目的和宗教目的，至少在那时，人类已经懂得了装饰自己。山顶洞遗址发现的四件骨坠，所用都是圆柱形的骨头，考古学家推测，可能是由某种大型鸟类的长骨制成。它们的中间是一个空腔，里面没有海绵质，而且似乎也被磨光，显然是用来穿绳的。骨坠的表面十分光滑，上有长条形的纹路，不像是自然磨损，而很可能是人工刻画出来的，只是它们的意义，考古学家并没有确定，但它们是身体上的装饰品，这一点是确定无疑的。

除了那四件骨坠，在山顶洞遗址还发现了穿孔的牙齿、介壳、鱼骨，也都是作为饰物生产出来的。"穿孔兽牙最多，有一百二十五枚，除一枚虎门齿外，馀者为獾、狐、鹿、野狸和

小食肉类动物的犬齿，均在牙根部位两面对挖成孔。有的因长期佩戴，孔眼已磨光变形。其中五件出土时呈半圆形排列，可能是成串的项饰。"[18] 然而，"在山顶洞文化中所观察到的最进步的技术表现在七件石珠上"[19]，裴文中先生说："这七件石珠差不多同样大小，但形状各异。就我们所能判断的而言，它们都是用同样的工具，即磨和钻制作的。"[20] "磨制和钻孔的技术是新石器时代渐渐广泛采用的，旧石器时代人类的山顶洞人已有了这种技术，是值得注意的。"[21] 它们被发现时，紧挨着头骨，"无疑它们被用作头饰，原来串在一根用某种东西做的带子上。"[22]

在我看来，最令人惊异的，是山顶洞人制作的骨针。这枚骨针，长82毫米，针身最粗处直径为3.3毫米，针眼之上的直径为3.1毫米，针身略弯，圆而光滑，针尖圆润尖锐，应当是磨制的，针眼不是钻制的，而是以一尖锐工具刮挖而成。除了山顶洞，在中国其他地方，再也没有发现过旧石器时代的骨针。[23]

这枚骨针，纤细而挺拔，本身就是一件艺术品，而它的出现，更暗示了另一种艺术品的存在，那就是服装。这样的骨针，无疑是为了缝制衣服而创造的，由此推断，当时的山顶洞人，已经穿上了衣服，使服和饰，成为人类自我美化的整体。

沈从文先生在《中国古代服饰研究》一书中说："山顶洞人

的文化遗物，在服装史上的重要性具划时代意义。证实我国于
旧石器时代晚期的开初，北方先民们，已创造出利用缝纫加工
为特征的服饰文化。表明人们的衣着大不同于以往，不再是简
单的利用自然材料，而是初步改造了自然物，使其变成较合于
人类生活需要的新构造形式。这种原始衣着，具体是什么样子
我们还不怎么清楚。但也不是完全没有踪迹可寻。因为今天的
事物是从昨天发展来的，某些最基本的东西还会历久流传不衰。
比如后世的裲裆、蔽膝（即所谓市、芾、韨、韠）、射韝、胫衣
之类，便可能是远古服装的遗制。用现代眼光来看，它们不过
是典型服装的某些'部件'，而且是粗陋的，或许还很大程度上
保留着所取材料的自然形态。比较而言，加工的比重还相当少。
尽管如此，它却是人类制造出来的真正服装。与之相配合，还
有原始装饰品和矿物染色等技术的应用。种种成就，都显示了
旧石器时代晚期社会的进步与发展，预示着更高阶段的新石器
时代的来临，并为后世灿烂华美的中华民族服饰文化开创了先
河。"[24]

　　艺术脱胎于物质材料，却超出物质而成为精神的一部分。
艺术根源于实用，又超越了实用，而达成了身心的愉悦，积淀
着生命的意识，使艺术与人性实现了完美的统一。美，可以悦
己、悦人，更可以悦神。当物质世界里的进步达到一定水准以后，

超越于实用目的的艺术一定会脱颖而出。天长日久，它的实用价值会缩小，它的非实用价值（即审美价值）则会放大，成为陈列在博物馆里的非凡的艺术品。远古的初民们在认真地敲打、磨制他们手中的工具，这重复而单调的敲击声，成为中国艺术史最美妙的前奏。

第二章

岁月山河

一件来自仰韶文化的彩陶几何纹钵，背后隐伏着遥远而苍茫的黄河、让我看到了故宫藏品与山河大地的血肉联系。

为什么我眼里常含泪水？

因为我对这土地爱得深沉

　　　　　　　——艾青

第一节　中国新石器时代的空间框架

这一横一纵，

形成一个完美的十字交叉，

经天纬地般，

构建了华夏文明的坐标系。

故宫里的艺术史，从一只陶钵开始。

那是一件彩陶几何纹钵［图2-1］，在陶钵的上端，描绘着水波纹，在口沿上卷曲晃动，陶盆的腹部描绘着三角形几何纹，

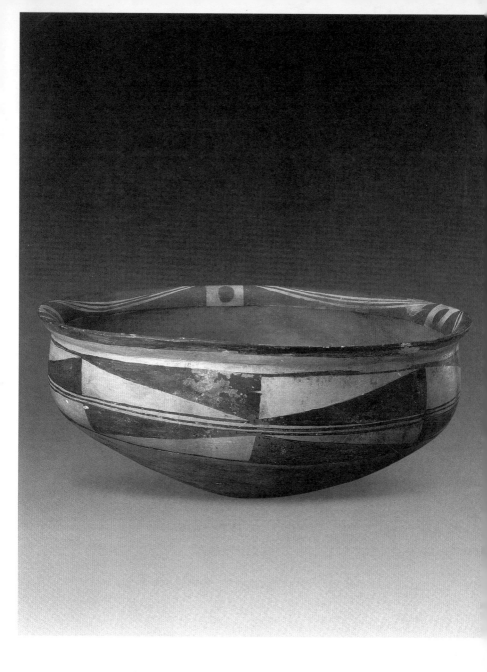

[图 2-1]

彩陶几何纹钵，新石器时代仰韶文化半坡类型

北京故宫博物院 藏

上下两层三角形几何纹的大小、形状相同，但方向相反，可能是由鱼纹逐渐抽象演变而来。[1]

它来自遥远的半坡遗址，发现于陕西省西安市浐河东岸，属于新石器时代晚期仰韶文化半坡类型，距今已有7000年的时间跨度。仰韶文化，是新石器时代晚期，在黄河中游地区出现的一种重要的考古学文化，因彩陶而著名，被称为彩陶文化。

彩陶，是相对于素陶而言的，它的制作工艺比素陶复杂，因而彩陶起源晚于素陶，消失的时间又早于素陶。彩陶的制作程序是：先制好陶坯，待其半干时，以天然的矿物质颜料（主要以赭石和氧化锰作呈色元素），在打磨光滑的橙红色陶坯上进行绘画，然后入窑烧制，在橙红色的胎体上呈现出赭红、黑、白诸种颜色的美丽图案，从而形成装饰艺术效果的陶器。

还有一种陶器是彩绘陶器，彩绘陶器不是彩陶，二者的区别在于：彩陶是先在陶坯上绘画，然后再入窑烧制，因而图案被固定在陶器表面，不易脱落，而彩绘陶器则是在陶器烧制完成后绘图于表面，所以花纹图案极易脱落。彩绘陶器在新石器时代晚期的大汶口文化、马家浜文化、良渚文化中都有发现，而大溪文化、屈家岭文化和良渚文化的朱绘黑陶更加引人注目。[2] 本书所言彩陶，并不包括彩绘陶器。

来自仰韶文化的一件陶钵，把我们的目光引向它的故乡浐

河。浐河是灞河的最大一级支流，灞河是渭河的支流，渭河又是黄河的最大支流。黄河从大地上弯曲而过，像一个巨大而倔强的植物，分蘖成长，生出千万条枝蔓，其中有：黑河（四川）、洮河、湟水、渭河、汾河、洛河，等等。而每一条支流，又衍生出各自的支流，有如纵横交织的血管，在大地上穿插纵横，成为中华民族灿烂文化的摇篮。

黄河，这位于中国北方的大河，发源于巴颜喀拉北麓的冰雪之间，向东穿越雪山、盆地、峡谷、草甸，再转向西，流经富饶的宁夏平原，穿行于乌兰布和沙漠与鄂尔多斯台地之间，蜿蜒于内蒙古河套平原之上，抵达内蒙古自治区托克托县的河口镇，这是它的上游；之后，它自河口镇急转南下，直奔禹门口，如刀切斧劈一般，将黄土高原一剖为两半，构成峡谷型河道，称晋陕峡谷，峡谷东边是山西，西边是陕西，黄河出晋陕峡谷，河面骤然开阔，水流平缓，过潼关折向东流，逃出最后的一个峡谷——晋豫峡谷，终由山区进入平原，至河南郑州市的桃花峪，这是它的中游；出桃花峪，黄河便像一个经历丰富的老者，平静、宽阔、坦荡，一路向东，步履从容地，走向大海，这是它的下游。

在如此广大的流域内，彩陶文化处处似花开。"在黄土高原西南麓的陇山山前地带，滚滚渭河水不断暴涨泛滥，在两岸冲积出大片的沃土，成为上古先民的美好家园，也成为中国农业

文明的发祥地之一。这里纯净细腻的土质，更为制作陶器提供了优良的陶土"，陇原一带因此而"成为中国最早产生彩陶的地区"。在渭河上游，甘肃天水秦安县大地湾遗址，距今 8000 年左右，是比仰韶文化半坡类型更早的文化遗存，与黄河中游地区的裴李岗文化和磁山文化，共同构成了黄河流域较早的新石器时代中期文化。大地湾遗址一期出土的陶器，主要器形有圆底钵、深腹罐等，均在口沿外绘一圈红色宽带纹，成为中国出现得最早的彩陶样式，它的年代，"与世界上最早出现彩陶的两河流域的哈苏纳文化的年代大致相当，是世界上最早含有彩陶的古文化之一，表明中国彩陶产生的时间并不晚于两河流域"，从而否定了中国彩陶自西方传入的说法。[3]

　　渭河发源于甘肃省定西市渭源县鸟鼠山，流经今甘肃天水，冲出秦陇山区的束缚，在陕西省关中平原的宝鸡喷薄而出，在西安附近与泾河汇流，从此有了一个成语：泾渭分明。渭水继续东流，经渭南，抵潼关，先与南下的北洛河相遇，又迅速投奔了黄河，在两河（渭河与北洛河）汇合的巨大推力下，改变了黄河自北向南的方向，一路向东，灌溉中原。渭河与黄河，在潼关相遇，完成了自西向东的接力跑，在中国的中部，形成一条古文化的横轴。在这条横轴上，仰韶文化的各种类型，斑斑点点地罗列其中（自西向东，重要的文化遗址有：甘肃天水

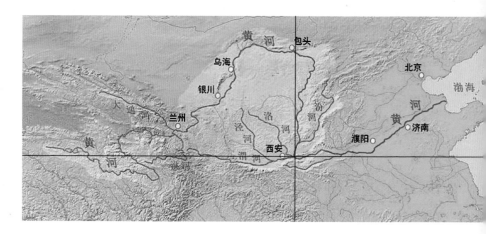

秦安大地湾、宝鸡北首岭、西安半坡、西安临潼姜寨、三门峡庙底沟、三门峡渑池仰韶、洛阳偃师二里头、登封王城岗、巩义双槐树、郑州大河村、郑州新郑裴李岗、泰安大汶口，等等）。

东西向的渭河至黄河下游段，与自蒙古高原南下、穿越晋陕峡谷的黄河中游段，又形成了一个垂直的纵轴。这一横一纵，形成一个完美的十字交叉，经天纬地般，构建了华夏文明的坐标系。

这个画在大地上的坐标，原点是潼关，天下第一险的华山就在潼关附近，有人认为"华夏"之"华"就是华山，是我们文明在空间上的原点（一说"华"是"华胥古国"，还有一说，"华"就是"花"，是仰韶文化的"一种标志"，但它也与华山有关，

因为它是以华山为中心的仰韶文化庙底沟类型的标志物）。纵轴
是从北至南、穿越了晋陕峡谷的黄河，横轴是自西向东的渭河，
以及接纳了渭河以后、在潼关附近拐了一个九十度弯滚滚东去
的黄河，坐标原点向西北约四十五度角，是北洛河—葫芦河，
向东北约四十五度角，是汾河。

　　在坐标原点两侧，渭河平原与河洛平原、西安和洛阳两座
古都对称分布，彼此辉映，历经夏商周秦汉唐，这里一直是中
国政治和文化的中心。

　　放眼此时的南方，在距今约 14000 年左右，湖南道县的玉
蟾岩就出现了稻作农业，考古学家在江西仙人洞、吊桶环遗址，
发现了距今约 10000 年以前的野生稻和栽培稻植硅石。距今
9000 年前后，遍布洞庭湖南北的"彭头山稻作文化群"，已经出
现了水田。距今 7000 年前后，长江下游的先民们，步入了河姆
渡文化时代，覆盖地域以太湖平原为中心，南达杭州湾，西至
苏皖接壤地区。距今 6400 年前后，在长江中游地区，以江汉平
原为中心，东起鄂中南，西至川东，南抵洞庭湖北岸，北达汉
水中游沿岸，出现了大溪文化（公元前 4400—3300 年），陶器
以红陶为主，普遍涂红衣，有些因扣烧而外表为红色，器内为灰、
黑。盛行圆形、长方形、新月形等戳印纹，一般成组印在圈足部位。
有少量彩陶，多为红陶黑彩，揭示了长江中游的一种以红陶为

主并含彩陶的地区性文化遗存。

黄河与长江的发源地，一个在巴颜喀拉山北麓的约古宗列曲，一个在唐古拉山脉主峰格拉丹冬雪山的沱沱河，巴颜喀拉山成为这两条大河的界限。两条河的上游，在青海玉树附近，相距不过 80 公里，却在离开青海以后，一个北上，在内蒙古高原和黄土高原上，形成了一个"几"字形大弯道，人们以"河套"名之，一个南下，在四川两湖兜兜转转，接纳了众多支流之后，才滚滚东逝，直奔大海。两条大河在华夏大地大跨度地铺展，支流纵横，像叶脉一样伸展张开，形成了最大的流域面积，支流最近处（如嘉陵江上游与渭河中游）只有咫尺之遥，最远处却相距千里。它们最大限度地滋养着万物生灵，托举起华夏文化，让无数的风流人物，在它们的怀抱里脱颖而出，前赴后继地奔向历史追光中的宏大舞台。

在北方，莽莽芊芊的森林草原上，以辽河流域中支流西拉沐伦河、老哈河、大凌河为中心，在距今 6000 年前后，也出现了璀璨的红山文化，经济形态以农业为主，兼以牧、渔、猎并存。它的遗存以独具特征的彩陶与之字形纹陶器共存且兼有细石器的新石器时代文化……

1981 年，考古学家苏秉琦先生鉴于"全国各地已发现的遗址数以万计，早已不局限于三四十年代黄河流域的少数几个地

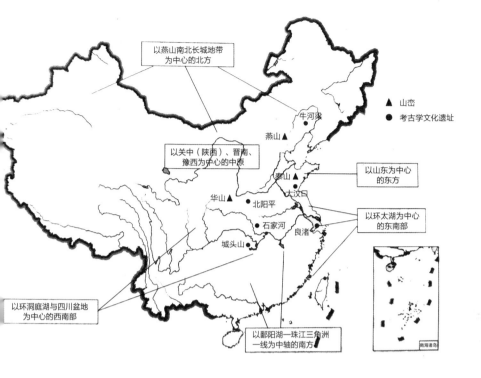

点，不少遗址已经过试掘和发掘，其文化面貌诸多差异，已被命名的考古学文化有数十种之多，其中有些文化内涵、分期、年代等都了解得比较清楚"，在此基础上最早提出了六大考古学文化区系的划分。

这六大考古学文化区系分别是：一，以燕山南北长城地带为中心的北方（以红山文化为代表）；二，以山东为中心的东方（以大汶口文化为代表）；三，以关中（陕西）、晋南、豫西为中心的中原（以仰韶文化为代表）；四，以环太湖为中心的东南部（以河姆渡文化为代表）；五，以环洞庭湖与四川盆地为中心的西南部；六，以鄱阳湖—珠江三角洲一线为中轴的南方。[4]

苏秉琦先生进一步指出，在距今6000年左右，从辽西到良渚，中华大地的文明火花如满天星斗一样璀璨，这些文化系统各有其根源，分别创造出灿烂的文化。

然而，苏秉琦先生所说的"满天星斗"，不是鸡零狗碎、杂乱无章的，以黄河中游（即"中原"地区）为腹地的仰韶文化，是它最灿烂的核心。葛剑雄先生说："我国目前已发现的文化遗址证明，进入距今约8000年至3000年前的新石器时代以后，黄河流域仍然是当时最发达的地区。其重要的标志是，农业文明的曙光不仅首先照临了黄河流域，而且从此产生了最普遍、持久的影响，从而使中华文明的源头在黄河流域形成，中国有文字记载的历史最早在黄河流域出现。"[5]

在如此宏大的时空框架里，横亘在华夏大地横轴上的仰韶文化（中心地带是宝鸡至郑州一线），无疑代表着中国新石器文明的光辉岁月。其中，由渭河冲积而成的深厚沃土，以及河流密布的灌溉之源，为上古先民生存居住提供了地利。而黄河冲出潼关以后，流向它的中游地区，今天郑州一带，水流完全变缓，河道也不宽阔，既不像上游那样落差巨大、水流湍急，也不像下游那样河面宽广，水流散乱，冲淤变化剧烈，主流游荡不定，遑论黄河入海口不断改道造成的巨大水患，所以在今天的山东半岛上，至今未曾发现仰韶文化的遗迹。只有在稍晚时期，出

现了大汶口文化和龙山文化。

因此，郑州、洛阳一带的黄河中游地区，与西安一带的渭河中游一样，成为仰韶文化孕育发展的天然温床。

在这里，自仰韶文化向前，我们可以寻找到裴李岗文化，聆听到作为裴李岗文化先声的贾湖文化的美妙笛音；向后，可以寻找到龙山文化，以及接踵而至的商、周、秦、汉的绚烂王朝，从而建构起酣畅淋漓、起承转合的历史大叙事。黄河中游、河洛地区密集的文化遗址，也使这里成为无可争议的考古天堂。

这段连绵了数千年的文明史，被记录在层层出土的散碎文物里，只有细心的考古学家，才能在它们中间建立起时间的连线。齐岸青先生在《河洛古国——原初中国的文明图景》一书里写道：

> 8000 年前，人类生活的地球上绝大部分地方还处在文明史的前夜，而裴李岗人的农业革命已经开始了，进入了以原始农业、畜禽饲养和手工业生产为主，渔猎业为辅的原始氏族社会。裴李岗遗址现有的出土器物表明，裴李岗人已经用石斧、石铲进行耕作，种植粟类时用石镰收割，用石磨盘加工粟粮。他们在木栅栏里和洞穴中饲养猪、狗、牛、羊、鹿、鸡等牲畜，用鱼镖、骨镞从事渔猎生产。他们建有陶窑，烧制钵、壶、罐、瓮、甑、鼎等器物，甚至

烧制了陶制艺术品。裴李岗人已开始定居，在临河岗地搭建茅屋。男人们耕田、打猎、捕鱼，女人们加工粮食、饲养畜禽、起火做饭、制作衣服。他们用刻在龟甲、骨器和石器上符号式的原始文字来记事，还佩戴骨饰和松绿石饰品，吹奏骨笛，建有公共氏族墓地。[6]

男耕女织、耕读渔樵，如此质朴安详的景象，8000 年前就存在于中原大地上了。那时的人们，"阴阳和静，鬼神不扰，四时得节，万物不伤"[7]。他们不知道什么是新石器时代，他们只是自在而轻松地生活着。阳光灿烂的日子，他们面孔黝黑，表情鲜亮，眼前是一片未知，也是一片希望。他们站在希望的田野上，期待着无穷无尽的明天，在大地上默然降临。

考古学家赵世纲先生曾写下这样的话："西亚的新月形地带和中国的嵩山东麓，好像东西并列的两座灯塔，远在 8000 年前，同时出现于亚洲的两翼，标志着东半球进入了'农业革命'新时代的黎明时期。"[8]

1921 年 4 月，中华民国北洋政府农商部矿政司顾问、瑞典地质学家安特生从河南省渑池县徒步来到仰韶村，在村南约 1 公里的地方，发现了一些被流水冲刷露出地面的陶片和石器剖面，在夹杂着灰烬和遗物的地层里，他居然挖出了一些零散的

彩陶片。那是世人第一次触摸到仰韶文化的神秘宝藏。

这一年秋天，在工商部地质调查所、河南省政府、渑池县政府的支持下，安特生、袁复礼、师丹斯基等人一起发掘了仰韶文化遗址。自那以后，一直到 2000 年，已经发现的仰韶文化遗址有五千多处[9]，仰韶文化的持续时间，大约在公元前 5000 年至前 3000 年，覆盖区域北到河套内蒙古长城一线，南抵江汉，包含了今天的青海、宁夏、甘肃、内蒙古、陕西、山西、河南、河北、湖北等九省区，它的中心区，在豫西、晋南、陕东一带。尤其到了仰韶中晚期（距今 5000 年左右），仰韶文化茁壮成长的中原地区更"成为中华文明总进程的核心与引领者，形成华夏文明的主干和根脉"[10]。

安特生从仰韶村的土地里挖出第一片彩陶片整整一百年后（也是中国考古学诞生一百周年），2021 年 4 月，我来到巩义市的双槐树遗址。从这一遗址向北 2 公里，就到黄河岸边；向西 4 公里，伊河洛折而向北，汇入黄河；向南，是华夏的圣山——嵩山。遗址东西长约 1500 米，南北宽约 780 米，残存面积达 117 万平方米，处于河洛文化中心区。这里保留了距今 6000 年至 5500 年的大型聚落遗址，包括三重环壕、大型中心居址区、广场、围墙、墓葬区的遗址，这中原仰韶文化最辉煌的都邑，让我感叹那个遥远时代的伟力与壮阔。在新石器时代遗址里，我见到的也不

只是司空见惯的生产工具——石斧、石铲、石锛，还有早期农业文明的动人细节，尤其是那件活灵活现的牙雕家蚕［图 2-2］，令我惊讶于那个年代造物之精美。

牙雕家蚕是用野猪的獠牙雕刻的，是中国最早的骨质蚕雕艺术品，距今已有 5300 多年。它虽然长度只有 6.4 厘米，宽不足 1 厘米，厚 0.1 厘米，却无比的写实，乍看上去，恍如一只白胖白胖的蚕，在叶脉上轻轻地蠕动。更值得一提的是，野猪的獠牙质地近乎透明，与春蚕吐丝时身体透明的状态完全吻合；而它微微弯曲的体态，亦是吐丝阶段的标准动作。时隔近 6000 年，双槐树遗址的丝织品早已"零落成泥碾作尘"，唯有这只质白如玉的牙雕蚕，拒绝了腐烂与降解，保留了大河之滨农桑文明的动人瞬间。一只微小的牙雕家蚕，不仅带着我们返回了古代丝绸之路的空间起点之一——洛阳，也带着我们抵达了中国丝绸文明的时间源头。

所有这一切，都证明了以双槐树为代表的中原仰韶文化，已经率先缔造了那个年代的"发达文明"。

早在 1987 年，考古学家严文明先生就已提出，史前文化空间关系中存在着不平等的差序格局，即"中国史前文化是一种分层次的向心结构"，"中原文化区是花心"，"在文明的发生和形成过程中，中原都起着领先和突出的作用"，其他地区则是"花

[图 2-2]

牙雕家蚕，新石器时代仰韶文化

中国丝绸博物馆 藏

瓣"。"这样，中国的史前文化就形成了一个以中原为核心，包括不同经济文化类型和不同文化传统的分层次联系的重瓣花朵式的格局。"[11]

张学海先生认为，"重瓣花朵说"是多中心论基础上的中原中心论，不同于以往的中原中心论和单一中心论，可称为新中原中心论。"花心""花瓣"的发展时有快慢、高低之别，并非同步直线发展。但在 7000 年以来的大部分时间里，处于"花心"地位的中原都是中国历史和中华文明最重要的中心，是文化与民族融合最主要的大熔炉。正是"花心"与"花瓣"、不同"花瓣"之间的互动作用，培育出中华文明之花。总之，在黄河中游的关中（陕东）、豫西、晋南地区，汇集着渭、汾、洛等黄河支流，那里孕育了古代中国最古老的文明。

1988 年，费孝通先生在香港中文大学发表演讲时说："中华民族多元一体格局存在着一个凝聚的核心。它在文明曙光时期，即从新石器时期发展到青铜器时期，已经在黄河中游形成它的前身华夏集团，在夏、商、周三代从东方和西方吸收新的成分，经春秋战国的逐步融合，到秦统一了黄河和长江流域的平原地带。汉承秦业，在多元的基础上统一成为汉族。"[12]

黄河中游地区（即"中原"地区），就这样成了中华文明的肇始之地，我们称之为"华夏"。[13] 关于"华"，一指华山，一说

是华胥古国，也就是伏羲氏母亲华胥氏生活的国度，那里正处于仰韶文化区，也是"华"族的地理坐标（甚至有人认为，"华夏"就是"华胥"的谐音[14]），而"夏"，则是指中华历史上第一个古代王朝——夏朝（夏族），它是中国历史的时间起点；还有一种相近的说法，如前所述，"华"就是"花"，具体说，是玫瑰花，是仰韶文化的"一种标志"，它与华山有关，因为它是以华山为中心的仰韶文化庙底沟类型的标志物，后来泛指美丽而有光彩的事物，夏者，大也（一说"夏者，雅也"），孔颖达《春秋左传正义》疏曰："中国有礼仪之大，故称夏;有服章之美，谓之华。"华与夏，都成为优雅、美好的代名词，成为对文明水准的评述，无论用"华""夏"哪个词形容，中国，都是美之国，"华、夏一也"。

一件来自仰韶文化的彩陶几何纹钵，背后隐伏着遥远而苍茫的黄河，让我看到了故宫藏品与山河大地的血肉联系。

第二节 中国新石器时代的时间框架

彩陶在黄河流域开始萌芽，

让中国新石器文明进入了彩色时代。

仰韶文化的前身，是黄河中游地区的新石器时代中期文化[15]，

初期仰韶文化的盆、钵、罐、壶等主要陶器，都可从之前（新石器时代中期）的大地湾文化（最早发现于甘肃天水秦安县，距今 8000 年至 4800 年）、白家文化（最早发现于陕西省宝鸡斗鸡台沟东区，距今 8000 年至 7000 年）、裴李岗文化（最早发现于河南新郑的裴李岗村，距今 8000 年至 7000 年）和磁山文化（最早发现于河北省邯郸市武安磁山，距今 7400 年至 7100 年）中找到源头。[16]

裴李岗文化系统完成了中原地区首次文化整合，并深刻影响了关中地区、太行山东麓、海岱地区[17]、峡江地区的考古学文化格局，形成了包括整个中国中东部的大范围文化交流圈，可称为最早的"中原文化区"和"早期中国文化圈的雏形"。[18]在裴李岗的时代里，形成了以贾湖文化、兴隆洼文化、高庙文化等为代表的三大艺术和原始宗教中心。

假若我们的目光顺着裴李岗文化回溯，又可以看见裴李岗文化的主要源头——贾湖文化。贾湖文化是淮河流域迄今所知年代最早的新石器文化遗存，是黄河中游至淮河中下游之间新石器文化关系的一个连接点，再现了淮河上游八九千年前的辉煌，与同时期西亚两河流域的远古文化相映生辉。贾湖文化最重要的出土文物，应当是贾湖骨笛了 [图 2-3][图 2-4]。20 世纪 80 年代，在河南舞阳县贾湖遗址上，发现了四十多支以鹤类禽

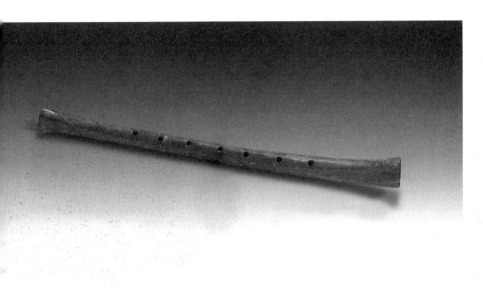

[图 2-3]

贾湖骨笛，新石器时代早期

河南博物院 藏

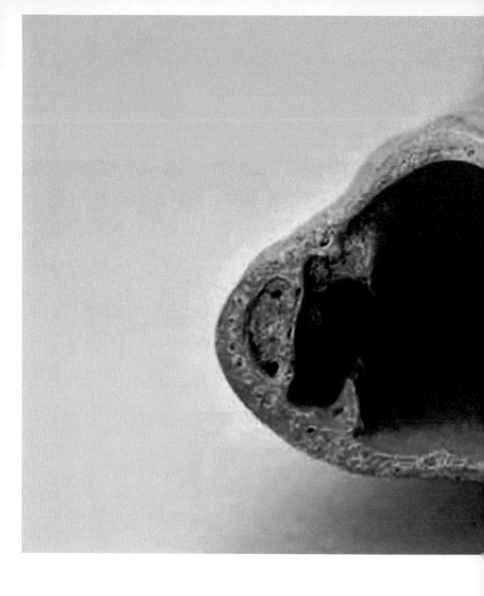

[图 2-4]

贾湖骨笛（管腔局部），新石器时代早期

河南博物院 藏

鸟中空的尺骨制成的长笛，大部是七孔，可以吹出标准的七声音阶，也有二孔、五孔、六孔、八孔。这些古老的骨笛，成为中国年代最早的乐器实物，可以完整吹奏出最早的五声或七声乐曲，只要循着骨笛吹奏的声音，我们就可以回到新石器时代中期的大湖之畔，寻找到在那里生活和劳动着的人们。

沿着时间的长河回溯，我们的目光变得愈发悠远，一直抵达了新石器时代中期的贾湖文化。

新石器时代（Neolithic），是考古学家设定的一个时间区段，在考古学上是石器时代的最后一个阶段，以使用磨制石器为标志的人类物质文化发展阶段，也就是说，"以石器的形制作史前文化分期的标准"。有些学者特别强调农业起源的意义，把农业起源当作新石器时代的主要特征，或者说是新石器时代革命的主要内容，人类"由采集食物阶段，转变到生产食物阶段"[19]。

关于中国什么时候进入新石器时代，我们如何界定中国新石器时代早期早段文化，韩建业先生从发现最早陶器的华南及附近地区相关遗存入手，认为中国新石器时代始于公元前18000年。

学术界还有一个看法，就是在旧石器时代和新石器时代之间，还横亘着一个中石器时代（Mesolithic）。严文明先生说："从旧石器时代结束到青铜时代到来之前，人类物质文化的发展一

般要经过三个时代，即中石器时代、新石器时代和铜石并用时代。其中中石器时代和铜石并用时代都有过渡性质，在有些著作中划分石器时代的时候，往往不把它们列为单独的时代，而只是划分为旧石器时代和新石器时代两大阶段。"[20] 但严文明先生也承认，"直到目前中石器时代的考古的确还是一个薄弱的环节，甚至新石器时代早期的文化我们也不清楚。"[21] 西亚考古学编年没有直接使用中石器时代这个命名，"却认为新石器时代不是从旧石器时代直接发展起来的。"[22] 所以，考古学家、曾任故宫博物院第四任院长的张忠培先生对新石器时代的时间定义是：
"中国新石器时代，起自中石器时代结束，止于夏王国创立时期，经历了一万余年。"[23]

我们还是越过中石器时代，直接进入新石器时代吧。对新石器时代的分期，韩建业先生做了这样的概括：

约公元前 18000 年至前 7000 年：属于新石器时代早期，又分为新石器时代早期早段和新石器时代早期晚段。

其中，约公元前 18000 年至前 9000 年，属于新石器时代早期的早段。此时出现了农业（或饲养业），石器由打制向磨制过渡，陶器已经出现。在广西桂林甑皮岩第一期（位于江西万年县城东北 15 公里处的小河山）发现了一件造型酷似士兵钢盔的陶器残片，考古专家把它称为圜底釜，经科学测定，将甑皮岩首期

陶的历史追溯到公元前 10000 年；在江西仙人洞，发现了中国、亚洲乃至全世界最早的新石器时代遗存，把华夏先民制作陶器的时间又上推到公元前 20000 年至前 19000 年，与玛雅太阳神面具（危地马拉）、尼安德特人的药箱（西班牙）、欧洲最古老的石刻（法国）等一起，被美国《考古》杂志评选为"2012 年世界十大考古发现"。

新石器时代早期的早段的中国陶器，仅有圜底釜和圜底钵两种，一般是夹砂褐陶，胎质大多粗糙，烧制温度较低，器表斑驳，流行素面纹、绳纹、编织纹、乱抹条纹，由绳纹、编织纹，我们可以反推，当时已经出现原始纺织技术。

公元前 9000 年至前 7000 年，属于新石器时代早期的晚段，主要文化遗存有广西桂林甑皮岩第二期、长江下游地区的上山文化、黄河中游地区的李家沟文化、黄河下游地区的山东沂源扁扁洞早期遗存等。[24]

公元前 7000 年至前 5000 年：属于新石器时代中期（又分为新石器时代中期早段、新石器时代中期中段、新石器时代中期晚段），农业文化开始向东北、西北挺进，不同文化区域间开始了远距离的碰撞交流，黄河、长江这"两河流域"，尤其是中原地区开始崛起，在整个华夏文化圈里日益显示出特殊的地位，"早期中国"[25] 由此开始萌芽，主要文化遗址有：黄河流域和淮

河上中游地区的大地湾文化、裴李岗文化、后李文化，渭河流域的白家文化，太行山以东、华北平原上的磁山文化等。[26]

此时陶器工艺有很大改进，烧成温度提高，以红色、褐色陶为主，但器表存在色泽不一的现象，装饰普遍比较简单，像距今9000年至7000年的裴李岗文化红陶双耳三足壶［图2-5］，彩陶在黄河流域开始萌芽，让中国新石器文明进入了彩色时代。

公元前5000年至前2450年：属于新石器时代晚期，是文化意义上的"早期中国"的形成期，考古学家张光直先生所说的三个文化和地理圈（即黄河流域、南方落叶林带和北方森林草原地区）已经拉开了各自的阵势。这一时期绚丽耀眼的文化遗址有：仰韶文化、大汶口文化、河姆渡文化、红山文化、良渚文化、龙山文化等，华夏大地上首次形成以黄河中游（即"中原"地区）为核心的文化共同体。这一时期迅猛发展的物质文化落实在制陶技术上，一个显著的表现是部分地区出现了轮制技术，陶器颜色仍以红色为主，但色泽纯正，随着时间的推移，黑陶与灰陶比例逐渐增多，装饰手法也开始丰富多变，像龙山文化的黑陶高柄杯［图2-6］，敞口、高柄、喇叭足，高柄上还有弦纹和三角形镂孔，极具现代感，与今天的高脚杯几乎没有区别。龙山文化的黑陶单柄杯［图2-7］、黑陶弦纹杯，胎薄如纸，腹间微收，器表漆黑如墨，外壁除了三周弦纹，不再有任何装饰，造

［图 2-5］
红陶双耳三足壶，新石器时代裴李岗文化
中国国家博物馆 藏

型如此简洁，与我们今天日常所用的杯子何其相近。龙山文化黑陶带盖斝［图 2-8］、青莲岗文化黑陶三足斝［图 2-9］，身材高挑，亭亭玉立，而来自崧泽文化的黑衣灰陶镂孔双层罐［图 2-10］，装饰更加复杂，它分成了内外二层，内层为罐形盛器，外层镂刻着弧线三角形和圆形组成的图案，这是崧泽文化的典型纹饰，器口和圈足皆呈花瓣状，整个器物有如一朵含苞待放的花朵，有极强的设计感，只不过设计师的名字，早已在时光中隐去。

此时，彩陶在黄河流域开始流行，收藏在故宫博物院里的仰韶文化庙底沟类型的彩陶旋花纹钵［图 2-11］、彩陶旋花纹曲腹钵［图 2-12］，都映射出黄河流域彩陶文化的迷人光泽。

至此，我们可以大致勾勒出彩陶发生和成长的历史脉络：中国陶器文化的诞生，距今至少在 10000 年以上的新石器时代早期。而彩陶文化，则发生于距今 8000 年前的新石器时代中期，学界一般认为，在泾、渭流域陕、甘一带的老官台—大地湾文化中，彩陶走过了它的初创期，并在距今 7000 年至 5000 年左右挺进中原，形成了黄河中游，以河南、山西、陕西为代表的仰韶文化核心区。

田园给先民们带来了相对稳定的口粮，为满足劳动与日常所需（如汲水、炊煮、饮食、储藏等）而制造出的容器，它最早是出于实用目的而制造的，慢慢地，才变成了一种装饰和造

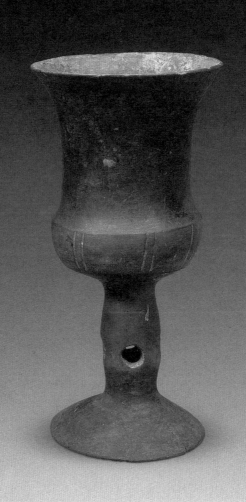

[图 2-6]

黑陶高柄杯，新石器时代龙山文化

北京故宫博物院 藏

［图 2-7］
黑陶单柄杯，新石器时代龙山文化
北京故宫博物院 藏

[图2-8]

黑陶带盖觚，新石器时代龙山文化

北京故宫博物院 藏

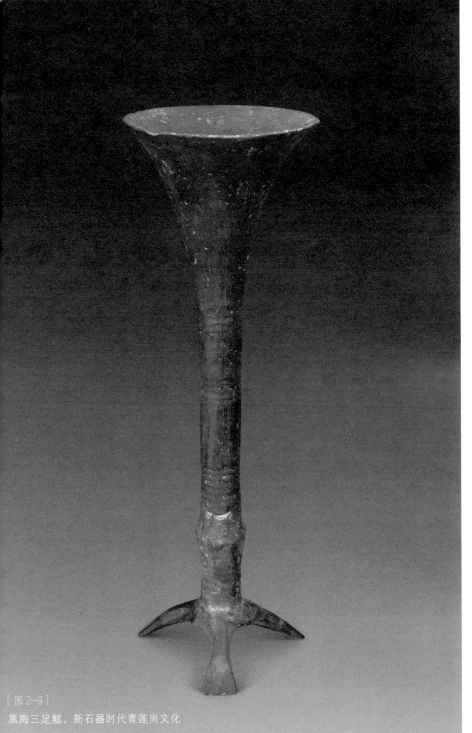

［图 2-9］
黑陶三足觚，新石器时代青莲岗文化
北京故宫博物院 藏

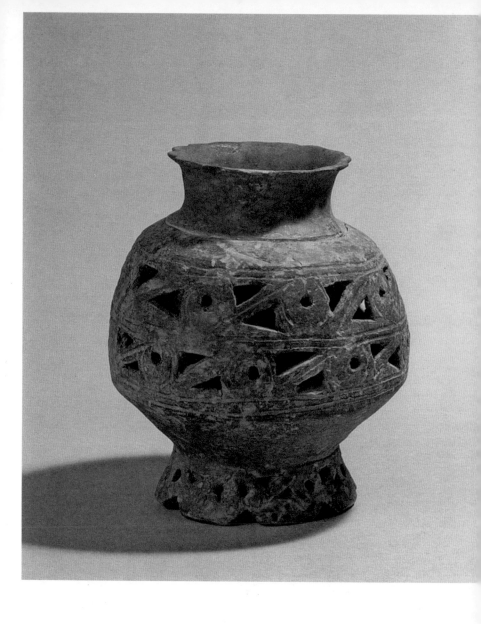

[图 2-10]

黑衣灰陶镂孔双层罐，新石器时代崧泽文化

上海博物馆 藏

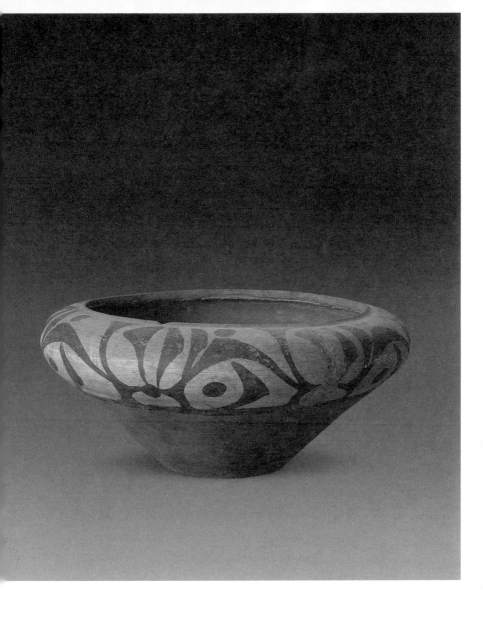

[图 2-11]

彩陶旋花纹钵，新石器时代仰韶文化庙底沟类型

北京故宫博物院 藏

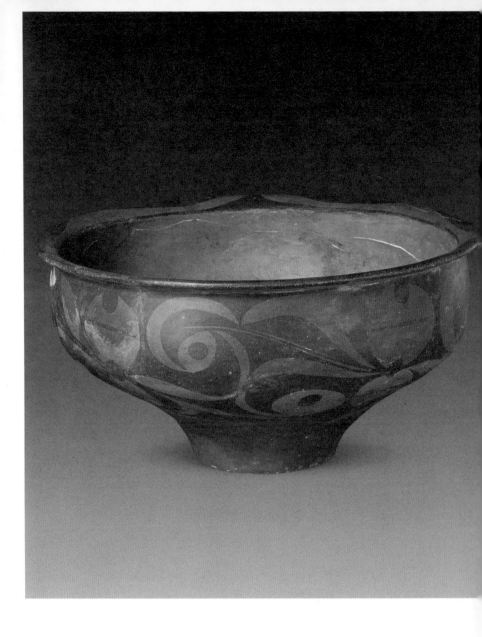

[图 2-12]
彩陶旋花纹曲腹钵，新石器时代仰韶文化庙底沟类型
北京故宫博物院 藏

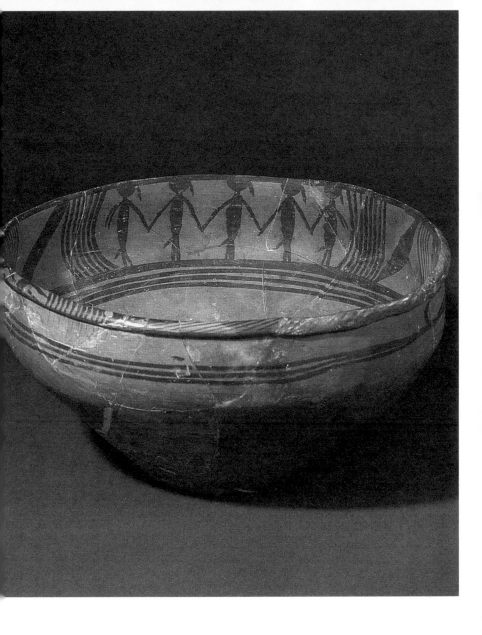

[图 2-13]

彩陶舞蹈纹盆，新石器时代仰韶文化马家窑类型

中国国家博物馆 藏

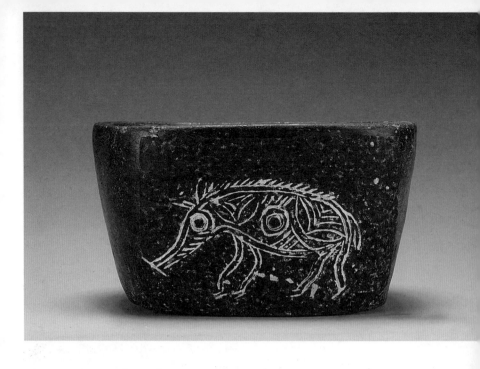

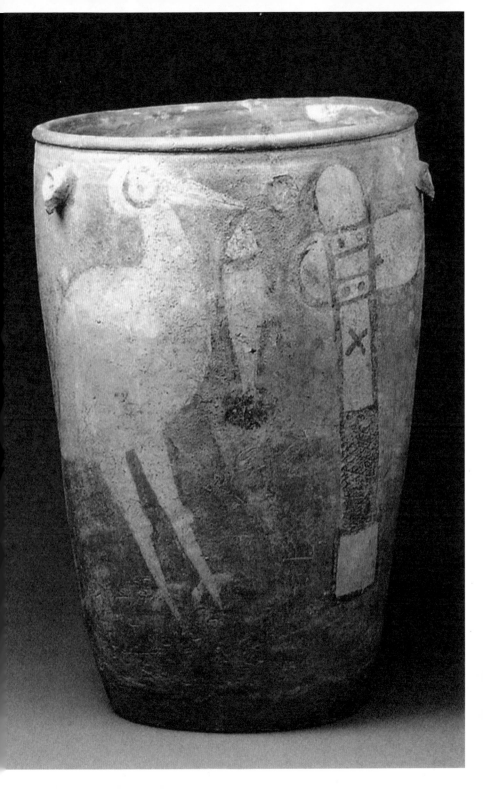

型的艺术，进而走到绘画、雕塑、建筑等艺术形式之前，成为中国艺术的先锋——迄今为止，我国还没有发现比陶器年代更早、更完美、更典型的造型艺术品——也成为其他门类艺术的母体和源头。

以绘画而论，中国最早的人物画，就是青海孙家寨出土的仰韶文化马家窑类型彩陶舞蹈纹彩陶盆［图2-13］，彩陶内壁上绘有三组舞蹈人物，每组有五个垂着短辫的少女，手拉手，头右转，臀部尾状物向右飘起，踩着整齐的步点，跳着当时流行的"集体舞"，透露出一派欢愉的气氛，让那个古老年代里最值得流连的时光，永远留贮在彩陶上。舞蹈者脚下还饰以水纹，表示彩陶盆为盛水之用，若将水刚好盛到水纹的位置，舞蹈者就在水上起舞，她们的倒影会映入水中，让我们可以感受到当时设计者的巧思。这件彩陶盆，"不仅是彩陶中的珍品，更重要的它是我国最早的人物画杰作。"[27]

河姆渡文化的夹炭黑陶猪纹体上刻画的猪纹［图2-14］，则以相当写实的手法，让一头憨朴可爱、呆拙粗壮的猪跃然"陶"上，猪的鬃毛，以及猪身上装饰的叶子花纹，都一丝不苟，清晰毕现，让这头猪，成为一头有美感的猪。以猪纹作陶器装饰，仅在河姆渡文化中见到，在其他文化类型中皆未见到。

而出土于河南省临汝县阎村的仰韶文化庙底沟类型彩陶鹳

鸟石斧瓮［图 2-15］，是作为葬具的瓮棺，以平砂红陶制成，高47 厘米，口径 32.7 厘米，敞口，平底，深腹，腹壁上绘有一只高大的白鹳，口中衔着一条鱼，右侧竖着一柄装饰考究的石斧，是彩陶中罕见的大型动物画。

《周易》说："安土敦乎仁，故能爱。"[28] 译成白话文，就是：安于所处的环境，敦厚其仁爱之心，才能博爱天下之人。"安"是"仁"的前提，而"仁"又是"爱"的条件。只有建立了稳定而富足的日常生活，才能有形而上的"仁"与"爱"。陶器正是因形而下的日常而生，最终指向的，却是形而上的美学与宗教。这也正概括了中国艺术的特点——它是具体的、当下的、现实的，与我们的生活、生命密不可分的，没有了生活、生命，艺术就成了无源之水、无本之木，但它同时又是抽象的、非现实的、形而上的，指向深广无边、横无际涯的精神宇宙。

于是，大自然之美，尽被收纳在新石器时代的器具之美中，数千年之后，依然让我们感动。那些游动的鱼、飞翔的鸟、攀升的豆荚、盛开的花瓣，充满了动感，充满了生命的力度，却与陶器彼此相依，让我们感受到泥土与河水、阳光、动物、植物的密切联系。蒋勋先生说："史前陶器的形制和纹饰都展现着一种进入较缓和的农业社会时的优美心情。那些延展的曲线，连绵、缠绕、勾曲，像天上的云，又像大地上的长河。因为定

居了，因为从百物的生长中知道了季节的更替、生命从死灭到复苏，中国陶器中的纹饰除了图腾符号的简化之外，又仿佛有一种静下来观察万物的心情。是坐在田垄边'子兴视夜，明星有烂'的农业的初民吧，那陶器中浑朴、厚重的精神一直延续到今天而不衰，那'安土敦乎仁，故能爱'的精神想必也是中国农业传统的重心吧。"[29]

陶器，是最早的"中国制造"了。一如艺术史家所说："从岩石到泥土，我们的祖先经历了第一次物质的大更换。就像以后的从泥土改换成金属，改换成木材，改换成化学材料一样。每一次的物质改换都使人类一方面感觉着对新的材质的兴奋，而另一方面又感觉着对旧的难以割舍的情感。"[30] 但发明陶器的意义在于，这是"早期中国人"第一次在原有的世界上，创造新的"物质"。这个世界上有山，有水，有土，有木，有火，却没有"陶"这一物质。陶，是"无中生有"，亦是"有中生有"，它把水、土、火三种事物集合起来，熔炼、生成了一个全新的事物。这与打制、磨制石器有了根本的不同。陶器的发明，是旧石器时代与新石器时代最重要的区别之一。[31]

第三章

神话时代

在真正的历史学形成以前，神话就是我们的先民们表达历史、记诵历史的一种方式。

第一节　神在人间的时光

> 那时的人们生活在"历史"之外，
> 但他们不是生活在虚空里，
> 他们同样是生活在大地上。

那时还没有史官，没有历史记录，更没有一个名为"历史"的大词把它罩住。那时的人们生活在"历史"之外，但他们不是生活在虚空里，他们同样是生活在大地上。只不过他们的生命中没有"历史"的概念。没有"历史"概念的他们似乎更自由自在，更放纵自我，更有生活的激情。

我们今天可见的最早汉字出现在"青铜时代"，古老的汉字在龟甲、兽骨、青铜器上得以初步定型。故宫博物院收藏的甲骨文和青铜铭文（即金文），证明了孔子"惟殷先人有册有典"[1]

所言不虚。它们许多来自殷墟，殷墟是商朝后期都城遗址，距今大约3000多年，在殷墟以前，中国这块土地上已经存在了几千年的历史。那是一个"史记"无法抵达的时代，我们泛泛地把它称为"神话和传说时代"。

《尚书》是我国第一部记录上古历史的史料汇编，孔子晚年集中精力整理古代典籍，将上古时期的尧舜一直到春秋时期秦穆公时期的各种重要文献资料汇集在一起，经过认真编选，选出一百篇，成为儒家五经之一[2]。《尚书》是"开天辟地"之书，没有《尚书》，后人的目光很难抵达遥远的上古时代。宋代理学家朱熹说："天不生仲尼，万古长如夜。"看不见历史的岁月，就像长夜一样伸手不见五指。但孔子的目光，也只能追溯到尧、舜——"五帝"（黄帝、颛顼、帝喾、尧、舜）中的最后两位（关于"五帝"，后文将详述），《尚书》的第一部，是《尧典》，再往前，就是一片无法穿透的黑洞了。司马迁写《史记》，目光超越孔子，把历史时间向前推到了炎帝和黄帝时代。《史记》的宏大叙事，是从黄帝的出场开始的，它的第一句话是："黄帝者，少典之子，姓公孙，名曰轩辕。"[3]比起《尚书》，已经向前挺进了几百年。

司马迁《史记》没有从遥远的"三皇"开始，是因为他并不打算把神话当作历史。在司马迁眼里，"'五帝'以前是一个渺茫的、无法叙述的时期"[4]。相对而言，"五帝"以后的历史

是靠谱的，于是他"西至空桐""北过涿鹿""东渐于海""南浮江淮"，几乎黄帝到达过的地方，他都去了。司马迁的时代距离黄帝的时代虽已邈远，但关于他们的传说中还在天下到处流传，司马迁他们搜集起来，将田野调查得来的"口述实录"和图书馆里的文献（主要是《大戴礼记》中的《五帝德》《帝系姓》等）对照，完成了《五帝本纪》。

　　其实，司马迁相信，"五帝"之前是有历史的，只不过那历史是什么，他不敢说；对"三皇"的传说，不敢确信。"三皇"的神话，神之又神。孔子不语"怪力乱神"，司马迁说"至《禹本纪》《山海经》所有怪物，余不敢言也"[5]，对于《山海经》这样的神奇之书，他们不约而同地以沉默的方式，把远古神话信息筛选、过滤了。因此，《尚书》《史记》都忽略了"三皇"，从"五帝"开始讲起。以至于后来，儒家学人更将《山海经》当作奇谈怪论予以曲解，比如南宋朱熹认为《山海经》不过是依托《楚辞·天问》的拼凑之作，明代学者胡应麟更认为此书不过是战国好奇之士搜集异闻诡物编造而成。"五四"以后，鲁迅将《山海经》解读为古之巫书，充满了"人面的兽，九头的蛇，三脚的鸟，生着翅膀的人，没有头而以两乳当作眼睛的怪物……"[6]刘宗迪先生在《失落的天书》中归纳道："聚贤认为《山海经》是印度人所写，苏雪林认为《山海经》是古巴比伦人所作，

美国人默茨（H. Mertz）则认为《山海经》中的'大壑'是北美洲的科罗拉多大峡谷……"纵观《山海经》阅读史，是一部比《山海经》还要离奇诡异之书，在儒家主导的述史系统中，《山海经》从未被当作历史文献得到过正视，更谈不上系统研究了。

孔子、司马迁皓首穷经，但他们没有考古队，没有洛阳铲，更没有博物馆，他们再伟大，也见不到那些深藏于地下的证物。那没有被记录的时光于是远出了他们的视野，徘徊在"正史"之外，寄身于各种神话与传说中，在天下到处流传。

神话是关于神的话。按罗兰·巴特的说法，它"是一种言说方式"，"是一种交流体系"，"是一种信息"[7]。它看上去荒诞不经，但没有神话，原始的初民就很难就自己的文明起源做出解释。中国古代神话系统中的第一位神是盘古，是中国人的创世之神。在天地分开之前，整个世界只是一颗巨星，如一颗鸡蛋，在黑暗中默然运行，是盘古手持巨斧，不停地开凿，将巨星一分为二，上面的一半化为气体，上升为天空，下面的一半变成大地，一层一层地加厚。伴随着天升高，地加厚，盘古的身体也同步成长，如此历经 18000 年，终于将天和地彻底分开。这个过程，和《圣经》中神创造世界的记载差不多，只不过《圣经》里的创世靠的是嘴，神说什么，就有了什么，而在中国人的神话系统里，盘古干的是体力活，而且兢兢业业地干了 18000 年（如

此说来，盘古的寿命至少有 18000 年）。在盘古的时代，没有文字，连符号都没有，因此不可能留下他的工作记录，直到东汉末年的三国时期，一个名叫徐整的人整了一本书，叫《三五历记》，把这一神话记录下来[8]，内容如下：

> 天地混沌如鸡子，盘古生其中。万八千岁，天地开辟，阳清为天，阴浊为地。盘古在其中，一日九变，神于天，圣于地。天日高一丈，地日厚一丈，盘古日长一丈。如此万八千岁，天数极高，地数极深，盘古极长。后乃有三皇。数起于一，立于三，成于五，盛于七，处于九，故天去地九万里。[9]

盘古开了天，辟了地，但天地之间什么都没有，于是盘古献出了自己的身体，"左眼为日，右眼为月，四肢五体为四极五岳，血液为江河，筋脉为地理，肌肉为田土，发髭为星辰，皮毛为草木，齿骨为金石，精髓为珠玉，汗流为雨泽"。写下这段话的人同样是徐整，作品名称叫《五运历年记》，是《三五历记》的姊妹篇。

吕思勉先生说："由于远古时期没有文字，加之我们的祖先又有述而不作的传统，因此，这一神话传说，形诸文字虽晚，但其内容的发生应在很早的远古时期，是千百年来中华先民口

耳相传的结果。"[10]

盘古之后是"三皇"，如《三五历记》所说："盘古……后乃有三皇"。在西周晚期的毛公鼎（台北故宫博物院藏）上，"皇"字写作：

仿佛"王"戴上冠冕的样子。但梁启超先生、郭沫若先生都认为，"皇"和"帝"的称谓，在战国以前，都是用来指天神的[11]，而人世间的尊号，最多只能称"王"。至战国以后，才形成以"皇"称谓人间最高权力者的传统。后来，"皇"和"帝"之名才被追加到古代最高权力者的身上，才有"三皇"的称谓。王国维先生在《说文讲义》中说："三皇五帝之称颇晚，乃战国后起之义"[12]。廖平先生在《经话甲编》中认为，"三皇之世，文字未立，称王而已，春秋以后乃有皇帝之说"[13]。杨宽先生指出，最早出现"三皇"之名的，是《吕氏春秋》。[14]

《史记》中说"三皇"是天皇、地皇、泰皇（李斯等奏称"三皇"为天皇、地皇、泰皇[15]，日本星野垣考证，泰皇即人皇，吕思勉先生认为，"托诸天地人，盖儒家之义也"[16]）。"三皇"之后，有巢氏、燧人氏、伏羲氏、女娲氏、神农氏才先后出场，号称"五氏"。后来"三皇"和"五氏"混在一起了，人们从"五氏"里

五选三，变成了"三皇"。

除了天皇、地皇、泰皇之外，关于"三皇"的组成，据吕思勉先生总结，主要有以下几种说法，分别是：

一，燧人、伏羲、神农（见《尚书大传》等）；

二，伏羲、神农、祝融（见《白虎通》等）；

三，伏羲、女娲、神农（见《运斗枢》《元命苞》等）；

四，伏羲、神农、黄帝（见《尚书·伪孔传序》《帝王世纪》等）。[17]

但不论有多少种组合，伏羲氏、神农氏都是"三皇"的"核心成员"。

据中国历史大系表记载，有巢氏生活在旧石器时代早期，他教导人民构木为巢，栖息于树，以避免野兽的攻击，从而开创了巢居文明。《庄子》曰："古者禽兽多而人民少，于是民皆巢居以避之。昼拾橡栗，暮栖木上，故命之曰有巢氏之民。"[18] 历史学家吕振羽在《中国历史讲稿》中指出："到了有巢氏，我们的祖先才开始和动物区别开来……从此就开始了人类历史。"[19] 人们感激这位发明巢居的人，推选他为部落首领，尊称他为有巢氏。后来，有巢氏的后裔建立自己的氏族方国——巢国，地点应该就在今天的巢湖流域。考古学家通过安徽凌家滩遗址出土文物分析，凌家滩遗址很可能就是有巢氏部落

中心。

关于燧人氏，《韩非子》里曾经写过。在远古的时候，在今天河南商丘一带，有一燧明国。燧明国里有一种树叫作燧木，又叫火树，屈盘万顷，云雾出于其间。有鸟若鹗，用喙去啄燧木，发出火光。有一位圣人，从中受到启发，于是就折下燧枝钻木而取出火种，先民推举他统治天下，号称燧人氏。（"有圣人作，钻燧取火以化腥臊，而民说之，使王天下，号之曰燧人氏。"[20]）

火的发现和使用，在华夏文明史上的重大意义不言而喻。第一个发现和使用火的人，面孔早已深隐在历史的长夜里，司马迁看不见，我们更看不见，但那个人肯定是存在的。他是一个人，或者是一个群体的代表。正像任何一个事物都必须有一个名字一样，有了名字才能被言说，进入话语系统，人们于是给第一位使用火的人起了个名字，叫燧人氏。这位燧人氏，将自然界偶然出现的火利用于人类。人们认为他是那个时代具有神力的人，或者说，他就是神，可以取火、造火的神。有了火，他们的世界就有了光。有了光，就驱逐了黑暗，就有了热，不再寒冷，有了可口的饭食，不再"生吞活剥"。他把人们带进了一个有火的时代。我们的先辈很会起名字，燧人氏的"燧"字是一个高度凝练的字（或词），它集合了"燧""隧""邃""遂"

四重的意思，所以它代表了用于取火的燧石（"燧"），代表了曾经居住的洞穴（"隧"），代表了时间与空间的深远（"邃"），更代表了一种心愿的达成（"遂"）。没有一个名字，比"燧人氏"更能象征古代先民在那个时代里的傲然成就。

初民们对火的崇拜，在新石器时代器物上依然留有痕迹。加拿大多伦多皇家博物馆收藏的环形玉台上部正中的山状突起，就被认为是"龙山时期的火焰纹"[21]。但对玉器的阐释将留待《故宫艺术史2》进行，此处不再展开。

"燧人氏没，庖牺（即伏羲）氏代之"[22]。伏羲氏取代了燧人氏，成为天下之王。在原始社会，个人名号与整个氏族的名号常常混同，因此伏羲的名号可能具有个人名号与氏族名号的双重意义。因此，伏羲既可能是一个人（氏族领袖），也可能是一个氏族，甚至是某一时代的象征[23]。

有一种记载，说伏羲的母亲，是华胥国的一个名叫华胥氏的美女（一说她是华胥国末期一位部落首领）。而华胥国，在《列子》的记载里，又是一个"民无嗜欲，自然而已"，"不知乐生，不知恶死"，"不知亲己，不知疏物"[24]，幸福得不能再幸福，快乐得不能再快乐的理想之国，很多年后，连黄帝梦见它，都心向往之，梦醒后的空虚里，他悟出了自己的治国之道，兴奋地对大臣们说："我得道了！但却无法告诉你们。"他得的是什

么道呢？归结起来，只有两个字：无为。这两个字，最符合那质朴清静的初民岁月。因天循道、贵柔守雌、恭俭朴素、无为而治的黄老之学从此诞生，成为华夏道学之渊薮，古老的典籍里也顺便留下了"黄帝梦游华胥国"的美好回忆。北宋黄庭坚《醉落魄》写：

> 陶陶兀兀，
> 尊前是我华胥国。
> 争名争利休休莫。
> 雪月风花，
> 不醉怎生得。[25]

在中国人的记忆里，华胥国就是理想国，东晋陶渊明写《桃花源记》，想必是受了《列子》的启发，不客气地说，有一点抄袭的嫌疑。关于华胥国的位置，今人争论不一，有人认为它位于今陕西省蓝田县华胥镇，那里有华胥陵（也称羲母陵），有人认为它位于今山东省鄄城与菏泽之间；更主流的说法，将它定位于今河南省新郑市郭店镇华阳寨村，一个以华阳故城为核心的城邦国家，那里树木琳琅，水草丰美，禽兽妖娆，统领着一支庞大的游牧民族的黄帝对那里魂牵梦绕，因为那里无异于最

适宜生活的人间天堂。

有一天，那个被称为华胥氏的美女，在大地上看到了一个巨大的脚印（"雷泽"中"雷神"的足迹），竟好奇地踩上去。她没有想到，自己在有意无意中迈出了历史性的一步。她的一小步，竟成了人类的一大步——她因此而神奇地怀上了身孕，十二年后，生下一个即将影响历史的儿子，名字叫伏羲。

伏羲的出生地，一说在成纪，就是今天甘肃省天水市境内，天水也被称为"羲皇故里"。每年除夕，天水的百姓都会拥向伏羲庙烧头炷香，并在正月十六、十七拜祭伏羲。

但有历史学家认为伏羲出生于今天甘肃的说法并不准确，《太平御览》引《皇王世纪》说："（伏羲）继天而生，首德于木，为百王先。帝出于震……故位在东方，主春，象日之明，是称太昊。"[26] 说得很清楚了，伏羲出生在东方，而成纪在甘肃，无论如何算不上东方。至于他出生在东方的哪个具体地点，一时很难确定，有可能是在黄河中下游地区。因此，很多年后，"当夏族从陇山地区迁移到黄河中下游"，"炎黄子孙在黄河中下游立定脚跟之后"，由于伏羲氏是当时"东方最强大的政治权威"，炎黄子孙就迅速地认祖归宗，"认为自己继承了伏羲氏的传统"，再后来，商族、周族建立政权，又自称是夏的传人，"宣称自己继承了大禹"[27]。

因此，有历史学家把伏羲氏和神农氏，当作"中国文明之起始"[28]。

时间"快进"到唐代，一个自称"小司马氏"的书写者，名叫司马贞，为《史记》补写了这段历史，取名《三皇本纪》，放在《史记·五帝本纪》之前，把历史的起点，由《尚书》《史记》等典籍里的"五帝"时代，上推到更久远的"三皇"时代。

当然他也不是坐在书房里杜撰的，在他之前的文献典籍里，就有过对燧人、伏羲、神农的记载，只不过这些记载，充满了奇思异想，被司马迁认为是"其文不雅驯"，也就是胡说八道，"三皇"也因此没有进入正史。这些充满了奇思异想的文字，除了前面提到的《韩非子》，还有：

《庄子》说："及燧人、伏羲始为天下，是故顺而不一"[29]；

《商君书》说："伏羲、神农教而不诛"[30]；

《周易》说："古者包牺氏之王天下也，仰则观象于天，俯则观法于地，观鸟兽之文，与地之宜，近取诸身，远取诸物，于是始作八卦，以通神明之德，以类万物之情"[31]；

西汉孔安国在《尚书》序里说："伏牺（伏羲）氏之王天下也，始画八卦，造书契，以代结绳之政，由是文籍兴焉"；

晋代王嘉《拾遗记》说："庖牺（伏羲）……丝桑为瑟，灼土为埙，礼乐于是兴焉……"[32]

直到东汉，班固写《汉书》，才第一次把伏羲视为古史的开端，编制了这样一个帝王世系序列：

> 太昊庖牺（伏羲）氏——共工——炎帝神农氏——黄帝轩辕氏——少昊金天氏——颛顼高阳氏——帝喾高辛氏——帝挚——帝尧陶唐氏——帝舜有虞氏——伯禹、夏后氏——商汤——周文王、武王——汉高祖皇帝

司马贞的目光穿越上述林林总总的文字，抵达了10000年前那神秘的大泽，写下：

> （伏羲之）母曰华胥，履大人迹于雷泽，而生庖牺（伏羲）于成纪。蛇身人首。有圣德。仰则观象于天，俯则观法于地，旁观鸟兽之文，与地之宜，近取诸身，远取诸物。始画八卦，以通神明之德，以类万物之情。造书契以代结绳之政……[33]

他们笔下的伏羲，仰首观察天象，俯首观察大地法则，根据天地间阴阳变化之理，创造了八卦，即以八种简单却寓义深刻的符号来概括天地之间的万事万物。他还创造了文字，替代在绳子上打结的记事方法……伏羲就这样，以他绵绵无尽的创

造力，成为被我们民族崇拜的文化英雄。

在《圣经》里，世界是由神创造的，耶和华是世界的总设计师。"神（耶和华）说，'要有光'，就有了光。"[34] 但只有光还不行，还要有水、空气、大地、海洋、昼夜、鱼、飞鸟、牲畜、野兽、昆虫、草木、蔬菜，还有人，所有这些加在一起，才构成"世界"。总之，世界上的万事万物，都是耶和华他老人家创造的。耶和华创世，是毕其功于一役，而在中国，世界的缔造、文明的创造，是一系列的复杂工程，分别由不同的神承担的，每一个神，都只能完成阶段性任务——盘古开辟了天地，创造了日月江河、花草树木、风雨雷电；有巢氏引领人类告别了穴居，有了自己的房屋、衣裳；燧人氏发明人工取火，结束了远古人类茹毛饮血的历史，开创了中国火文明；伏羲氏创造了八卦与文字，又结绳为网，用来捕鸟打猎，并教会了人们渔猎的方法；女娲抟土造人，创造了人类社会并建立了婚姻制度；神农氏创造了两种翻土农具，教民垦荒种植粮食作物，亲尝百草，教会人民用草药治病，还发明了陶器。华夏文明，就是在他们的引领之下，有条不紊地向前推进。

我们不妨把那段历史理解为："神在人间的时光"。

第二节 疑古与信古，纸上与地下

传说中，

他们变得无比遥远了；

在洛阳铲下，

他们却触手可及。

到了 20 世纪，"五帝"及其以前的历史突然被宣布为"伪历史"，因为这些历史都附着在口头上，口说无凭。身为北大教授的胡适，主张"大胆假设，小心求证"，有一分证据说一分话，因此，对于东周以下（即孔子以后）的史料，主张"严密评判"，"宁疑古而失之，不可信古而失之"。孔子的目光所及，于是被当作中国的历史起点。1917 年，二十七岁的胡适从美国归来，少年意气，挥斥方遒，在北京大学讲授《中国哲学史》，"丢开唐虞夏商，径从周宣王以后讲起"[35]，展现出"截断众流的魄力"。胡适主张，要"现在先把古史缩短二三千年，从《诗三百篇》做起"；"将来等到金石学、考古学发达上了科学轨道以后，然后用地下掘出的史料，慢慢地拉长东周以前的古史"[36]。

1921 年，胡适的学生顾颉刚任北大研究所国学门助教，开始撰写"古史辨"论文，两年后，顾颉刚在《读书杂志》发表《与

钱玄同先生论古史书》一文，在他的文章里，不仅从黄帝到舜帝的"五帝"历史被视为无稽之谈，连禹的存在都变得形迹可疑，认为禹不是一个人，而只是一条虫，即九鼎上所铸的一个动物。

鲁迅读过顾颉刚的高论，蘸墨，继续写他的"小说"。小说的名字叫《理水》，讲大禹治水的故事，小说里用一个学者的腔调嘲讽说："其实并没有所谓禹，'禹'是一条虫，虫虫会治水吗？""我有许多证据，可以证明他的乌有，叫大家来公评……"[37]

也是胡适先生在北京大学意气风发地讲授《中国哲学史》的1917年，王国维先生发表《殷周制度论》等文章，以新出土的甲骨文和纸上旧文献彼此参照，考证出《史记》中关于殷商世系的记载大致无误，甚至《山海经》《楚辞·天问》中记录的神话传说，也并非荒诞不经。只是这些文章，并未吸引学界的目光，以至于胡适先生发表这样的感叹："上海的出版界——中国的出版界——这七年来简直没有两三部以上可看的书……高等学问的书一部都没有。"[38]

1925年，王国维先生在清华大学国学研究院开了一门课，叫《古史新证》。王国维先生与胡适、顾颉刚先生的私交甚好，一年前，溥仪被赶出紫禁城，在旧日皇宫里做"南书房行走"的王国维也下了岗，他去清华大学国学研究院任教，正是胡适、顾颉刚两位先生推荐的（原本推荐他做院长，他坚辞不受，只

做教授）。王国维先生甚至认为，"颉刚之才善可，发其见解亦有独到处"，只是对其治学方法，"不能尽赞同者"[39]。《古史新证》，算是《古史辨》的对台戏吧。

《古史新证》认为，中国古史，本身就是史实与传说的混合体，史实之中有传说，传说之中亦有史实，不能把洗澡水和孩子一起泼出去——当然，这是我的复述，王国维先生的说法比我文雅，他老人家的原话是："史实之中，固不免有所缘饰（就是夸大其辞——引者注），与传说无异；而传说之中，亦往往有史实为之素地"[40]。

在王国维之前，英国著名历史学家安德鲁·朗格（Andrew Lang）为《韦氏大词典》"神话"词条所做的注解，几乎与王国维先生如出一辙："神话，一种故事，它涉及的是已被遗忘的事物的起源，这种起源显然与某些历史有关。"[41]

综上，神话不是凭空想象、漫无边际的胡言乱语，神话与一个民族的集体记忆（也就是历史）有着重大的关联。刘宗迪先生在《失落的天书》中对神话的本质做了精彩的阐述，现引录于下：

> 神话是一个民族的宏大叙事，保存着整个民族的集体记忆，它是一个民族保持其历史连续性并维系自我认同的

纽带，在古人看来，它就是他们祖先真正的历史。只有具有历史意义的事情，只有那些在人们看来关乎整个民族的生存的文化制度，只有那些强烈地影响了整个民族的命运的历史事件，只有那些深刻地塑造着整个民族精神世界的先贤圣哲，只有那些在古人看来决定着这个世界之兴衰存亡的神灵或恶魔，才有可能被一个民族世世代代传颂不已，才有可能深深地扎根民族的集体记忆中，也就是说，才有可能成为神话。并非随便什么事情都能够被神话记忆下来流传下来，即使是非同寻常的奇闻逸事，即使它曾一度引起人们的关注、惊讶甚至恐慌，例如数日并出的奇异天象，此种天象即使果真曾经进入我们先民的视野，但由于它发生的频率极小，延续的时间非常短促，又无任何自然或政治上的后果，它也只能引起有限的一些目击者的惊讶和议论，而不会成为整个群体乃至民族的共同话题，那些人的窃窃私语，不久之后就会风平浪息，除了保留在几个人的记忆中，并随着这些个人记忆的消失而渐灭，不会给历史、文化、神话和民族共同记忆留下任何痕迹。[42]

在真正的历史学形成以前，神话就是我们的先民们表达历史、记诵历史的一种方式。它不是虚构，不是狂想，而是历史

事件在先民们内心深处留下的烙印，这些烙印通过神话的方式得以传诵、传播和传承，融入我们民族的精神血脉。神话不等同于真实的历史，但神话中一定裹藏着真实的历史。对此，叶舒宪先生举例说："'历史'和'神话'并不是截然对立的事物。不论是《圣经·旧约》讲述的希伯来历史，还是希罗多德《历史》讲述的古希腊历史，其中的离奇传说或神话故事，总是和历史的影子交织在一起。19世纪，德国考古学家谢里曼认为《荷马史诗》的传奇中有历史的背景，当时他的想法遭到了学者们的嘲笑。可是他按照《荷马史诗》中的记载选择了发掘地点，居然真的找到了失落了3000多年的特洛伊城和迈锡尼文明，震撼了世界。"[43]

王国维先生的主张是，疑古或者信古，都不要走向极端，而是要充分处理古史材料，具体问题具体分析，这样才能把孩子从洗澡水里抱出来，就是把历史的真实从神话传说中打捞出来。至于哪些算是"古史材料"，王国维先生指出，包括"纸上之材料"，也就是文献古籍的记载，还特别指出，需要"地下之新材料"。"纸上"与"地下"，构成了王国维先生的"二重证据法"。

"二重证据法"，将纸上的文献与地下考古发掘出的实物联系、对应起来，可以打破纸上文献的"话语垄断"，让历史的面目更加血肉丰满，也给历史研究的准确性上了"双保险"，也成

为现代中国考古学和考据学的重大革新。早在 1912 年起，王国维先生就已在汉简和甲骨文的综合整理考释和证史领域自觉地运用了"二重证据法"，他写的《流沙坠简》，曾令鲁迅耳目一新。他在杂文《不懂的音译》中说："中国有一部《流沙坠简》，印了将有十年了。要谈国学，那才可以算一种研究国学的书。"

王国维先生开始使用"二重证据法"的时候，中国现代考古学还没有起步，但王国维先生已经隐隐地预感到，考古的大时代，即将来临。

谁也没有想到，胡适所说的那个"金石学、考古学发达上了科学轨道"的时代，竟然来得无比迅猛。1926 年，是王国维讲授《古史新证》课程的第二年，顾颉刚出版了《古史辨》第一册，从此成为史学界一颗炙手可热的新星。具有戏剧性的是，也正是在这一年，刚满三十岁的故宫博物院理事，清华大学国学研究院人类学讲师，与梁启超、陈寅恪、王国维、赵元任并任"清华五导师"的李济先生（一说吴宓），主持了山西夏县西阴村仰韶文化遗址发掘；1928 年，他又主持了震惊世界的河南安阳殷墟发掘，使殷商文化由传说变为信史；1930 年他再度主持济南龙山镇城子崖遗址发掘，打开了龙山文化这瓶陈年老酒的瓶塞……

好像是对"疑古派"的刺激所产生的一系列反应，这一切

发生得猝不及防。李济先生说："这种找寻证据的运动对传统的治学方法，无疑是一种打击，但却同时对（原来依靠）古籍的研究方法产生了革命性的改变。现代中国的考古学就是在这一种环境之下产生的。"[44]

几乎与中国现代考古揭开大地之下的历史秘密同时，有许多"新文化运动"的知识精英们，在时光中逆向行走，把目光投向了上古时代的中国历史。中国现代的神话学、历史学与考古学的平行发展，互相渗透、互证、影响、交织，重构上古中国的历史时空。这与旨在打倒"孔家店"这一旧招牌的"新文化"，形成了强烈的反差。1932 年，身为燕京大学、清华大学"两校"教授的郑振铎先生，在《插图本中国文学史》与《中国俗文学史》这两部专著之间，写下了一系列有关上古史的重要论文，《汤祷篇》便是其中之一。在这篇论文中，郑振铎先生就神话、传说与历史事实的关系写下这样的文字：

> 我以为古书（书中的神话记载——引者注）固不可信以为真实，但也不可单凭直觉的理智，去抹杀古代的事实。古人或不至于像我们所相信的那末样的惯于作伪，惯于凭空捏造多多少少的故事出来；他们假使有什么附会，也必定有一个可以使他生出这种附会来的根据的。愈是今人以

为大不近人情，大不合理，却愈有其至深且厚，至真且确的根据在着。自从人类学，人种志，和民俗学的研究开始以来，我们对于古代的神话和传说，已不仅视之为原始人里的"假语村言"了；自从萧莱曼在特洛伊城废址进行发掘以来，我们对于古代的神话和传说，也已不复仅仅把他们当作是诗人们的想象的创作了。我们为什么还要常把许多古史上的重要的事实，当作后人的附会和假造呢？[45]

对怀疑古史的"古史辨"派，郑振铎先生表达了彻底的怀疑："我以为《古史辨》的时代是应该告一个结束了！为了使今人明了古代社会的真实的情形，似有另找一条路走的必要。"[46]

考古学，就是这另外要找的一条路之一。关于考古学与历史学的关系，尹达先生在他1955年出版的《新石器时代》一书中写道："祖国氏族制度的历史好像一部'无字地书'，它千万来年、一遍遍、一章章、一页页地渐渐叠压在大地之下；但是，我们的祖先用生活实际写下的这部遗著，却不那么好读，每页上都没有文字，而只是一些残缺不全的一个个的遗物，一块块的遗迹；由于千万年来无意间积累下来，经历了无数次损坏，章节篇页残缺不全，且相当凌乱。……我们应当万分珍视它。要使这部好史书成为人人可读的书。……要我们把遗迹遗物所

含蕴着的社会生活内容，如实地翻译成明白无误的现代文字；要我们小心翼翼地把这部书的篇章和内容整理成为眉目清醒、篇页正确的书。"[47]

尹达先生是马克思主义史学家，曾是"中博""考古十兄弟"之一，1931 年参加殷墟发掘，1938 年赴延安参加革命，1949 年北平和平解放后曾代表北平军管会接收故宫博物院，而当年"打倒孔家店"的若干"主力队员"，在"后五四时代"也都纷纷"向后转"，转入到传统国学的研究中。

其中，被毛泽东称为"五四运动时期的总司令"的陈独秀先生痴迷于"小学"（音韵学、文字学综合之古称），写下《小学识字教本》《荀子韵表及考释》等音韵训诂学著作；闻一多先生浸淫于古代神话学研究，他的《伏羲考》《神仙考》《说鱼》《龙凤》等文对本书写作皆有指导意义；连持有坚定的疑古立场的胡适先生，早在"五四"运动第二年（即 1920 年），就试图出版《国故丛书》，三年后，在西湖草拟了一份《整理国故计划》。当然，他的目的还是为了"使人明了古文化不过如此"，"可以解放人心，可以保护人们不受鬼怪迷惑"，但纵观胡适一生的学术事业，都无不建立在"整理国故"的基础上，如他对中国古代思想史的系统梳理、对《水经注》案的重新审判、对古小说的考证等等。更不用说熊十力、梁漱溟、马一浮、张君劢、冯

友兰、钱穆为代表的"新儒家"，"敢于直面惨淡的人生"，"为我们坚守着中国人之所以为中国人的最后底线，使中国优秀传统文化在'西风压倒东风'的 20 世纪得以逆风飞扬"。

为什么会出现这样的"强势反弹"？原因在于新和旧，其实是一个相对的概念，没有旧，就谈不上新；没有新，又何其为旧？只有在旧的面前，新才能凸显其意义；而在新的面前，旧亦可显示其魅力。天地间的一切，都是一分为二，比如夜与昼，男与女，左与右，前与后，上与下，快与慢，文与武，刚与柔，哀与乐，吉与凶，治与乱，枯与荣，死与生……这是天地之道，是世界之本。新与旧，并不是二选一的关系，而是相互依存的关系，甚至是可以相互滋养的关系。这世上没有绝对的事物，在万事万物的运动变化中，新也可以成旧，旧也可以出新。假如割断了新与旧之间的关系，那么二者都将失去了血脉，失去了存在的根基，而所谓历史，就是在旧与新的博弈中展开的一个时间过程。

还是回到古史吧。无疑，在"五帝"之前，在《尚书》《史记》，乃至《汉书》的追忆之前，"历史"（history）仍然是存在的。[48] 好比我们从二十岁开始写日记，但这并不意味着二十岁以前的我们不存在。即使没有日记，二十岁以前的我们依然存在，而且还意气风发、朝气蓬勃地存在着。自呱呱落地到七尺之躯，

我们的生命是具有连续性的，我们的生命可以跨越没有记录的时代和有记录的时代，日记或者其他任何的记录，都不曾阻碍我们的成长。

"五帝"之前那些未有明确文献记录的时代，被考古学界称为"史前"（prehistory）。但"史前"仍有"历史"，"史前"的"历史"被赋予了一个无比奇怪的名字——"史前史"。这好像是一个自相矛盾的叫法，既然是"史前"，意思是有"历史"以前，有"历史"以前就是没有"历史"，但把它叫作"史前史"，又说它也是"历史"，是没有"历史"的"历史"。这样的叫法，有一点神经病，仿佛我们在说，这是一个不是人的人，这是一头不是猪的猪。但我理解历史学家的苦衷，因为我们总要对事物进行命名，而任何一种词语指认，都不能像阿庆嫂开茶馆那样滴水不漏。在我看来，历史学界所说的"史前史"，就是夏代以前的历史，包括原始社会及尧、舜、禹所处的传说时期，时间跨度，从200万年前的旧石器时代，跨越了整个新石器时代，一直抵达公元前21世纪的夏朝。

"历史"从大地上无声流过，却被考古发掘出来的古老器物（陶器、玉器以及后来的青铜器等）所记录，使它们成了时间的刻度。文字世界里的巨大虚空，渐渐被考古弥补、填充、夯实了。"用地下掘出的史料，慢慢地拉长东周以前的古史"，胡适老师

的预言，就这样变成了现实。考古发掘业已证明，仅中国陶器的历史，已长达10000多年，玉文化的历史，也长达9000年。这些上古时代的文物，许多静静地陈放在故宫博物院里。它们经历了万年以前的中国，把我们的国家称为"万年之国"一点也不算夸张，朱熹把我们的历史称为"万古"，也绝对不是虚妄之辞。所以我特别同意刘刚、李冬君提出的"文化中国"这个概念，这是一个与"王朝中国"相对的概念。"一部'二十四史'，不知从何说起"，但"二十四史"里的历史全都是"王朝中国"的历史。"王朝中国"，是从禹的儿子启建立夏朝（约公元前2070年）开始的，启破坏了尧、舜、禹建立起来的禅让传统，让王朝变成了"家天下"，到1912年清朝宣统皇帝退位，延续了3900多年。但这近4000年的"王朝中国史"，只是中国历史长河中的一段。比它更长的，是"文化中国"的历史。如前所述，仅新石器时代的陶器，就把我们的目光引向10000多年前。因此说，"王朝虽然赫赫，不过历史表象，江山何其默默，实乃历史本体。表象如波易逝，一代王朝，不过命运的一出戏，帝王将相跑龙套，跑完了就要下台去，天命如此，他们不过刍狗而已。改朝换代，但江山不改；家国兴衰，还有文化主宰，文化的江山还在。"[49]

因此，以"文化中国"的眼光打量历史，比起"王朝中国"

更加深远，它所蕴含的价值，也更加永恒。

那就让我们把目光投向"史前史"吧。那段没有文字历史的历史，也曾密密实实地存在过，在大地上散落着无数的遗迹。那段"历史"，比起"王朝中国"的历史更恢宏浩荡，波谲云诡，更荡气回肠，我们可以把无数的好词，堆放在那段还没有被书写的时光中。

还是回到"三皇"时代吧，考古学家虽然没有、也不可能发现燧人的身影，但那个时代人们用火、制陶的痕迹，却被接二连三地发现。1987 年，考古工作者居然在河北徐水南庄头发现了中国北方地区年代最早的新石器时代的遗址（2001 年列为全国重点文物保护单位），经碳十四测定，它的年代在距今10500 年至 9700 年左右。遗址中不仅发掘出五十余片陶片，器形有罐、钵，以平底炊器为主，还发现了两个用火遗迹、烧烤动物食品的痕迹。

陶器的出现，标志着人类对于火已经有了非比寻常的控制力。陶器烧制需要的时间虽然不长，但火的最高温度却可以达到 900℃左右。有人说："制陶，是用火的艺术。"[50] 这完全可以与燧人氏的事迹相对应——他不仅让人们告别了茹毛饮血的时代，从此吃上了熟食，而且让人类从此有了自制的炊器，有了盛食、盛水的器皿，原本散漫如水的生活被塑造得有形、有声、

有色，"文化中国"的历史大幕从此徐徐拉开，文化的传递也从此有了一个形象的词语：薪火相传。

　　第三节　大泽龙蛇

　　　　历史是人民创造的，
　　　　人就是神。
　　　　我们看到人向神致敬，
　　　　其实就是人在向自己致敬。

　　伏羲接过燧人的薪火，创造了文字（书契）、八卦、音乐（琴瑟）、礼仪……让上古时代的中国人，告别了蒙昧，有了"文化生活"。但《三皇本纪》对他的形容是"蛇身人首"，听上去一点也不靠谱，很像是玄幻小说的笔法。晋代王嘉《拾遗记》里有一段文字更加离奇，是说大禹治水时，黄河中游有一座大山，叫龙门山（在今山西河津县西北），堵塞了河水的去路，使奔腾东下的黄河水常常溢出河道，弥漫成汪洋一片。大禹到了龙门山，带领人们凿开了一个大口子，令黄河水倾泻而下。《拾遗记》里说，就在大禹率众凿龙门时，他意外找到了一个山洞，里面幽暗无光，禹就举着火把进去了……在它暗无天日的深处，见到

一个神灵，就是蛇身人首，禹对他说话，他就向禹拿出了八卦之图，铺到金板上，禹这时发现，在他的身边，还站立着八位神灵，有点像威虎山里的八大金刚。禹对他说："您就是华胥生下的圣子吧？"——还好，他说的是"圣子"，而不是"怪子"。对方答道："华胥是九河神女，生下了我。"于是，他拿出一条玉简授给了禹，玉简长一尺二寸，以暗合十二时辰，让他以此度量天地。禹于是手持此简，平定水土。这位蛇身之神，就是羲皇（伏羲）。[51]

伏羲怎么可能"蛇身人首"呢？翻读《山海经》，我们自会发现，《山海经》里的神灵，除了"蛇身人首"（伏羲、共工、女娲等神灵也一律如此），就是"珥两青蛇，践两青蛇"，总之都与蛇脱不开关系。所谓"珥蛇"，就是把蛇当作耳环——神话学家叶舒宪先生统计，《山海经》中共有九处文字关涉"珥蛇"，其中七处是"珥两青蛇"，两处是"珥两黄蛇"[52]，像著名的夸父，就是"珥两黄蛇"[53]。他除了把蛇当作双耳的耳环，手里还攥着两条黄蛇。

可以想见，在上古神话中，蛇绝不是一般的生物。《山海经》中，记载着许多神异的蛇类。有一种"一首两身"的蛇，名叫"肥遗"[54]（考古学家从侯家庄帝王陵墓 HPKM1001 大墓中发现的"肥遗"的图案，是迄今发现的中国艺术史上最早出现的"肥

遗"图案）；有一种"赤首白身"的蛇，"其声如牛"[55]；还有"巴蛇食象"，三年后才把骨头吐出来[56]……即使今天，我们依然能够从这些古老的文字里，感受到蛇的恐怖与威严。

除了外形上的怪异，原始初民们崇拜蛇，还有一个原因，就是蛇能蜕皮，于是人们就产生了蛇不会死亡的错误印象。在陕西、广西、安徽、江西等地，都曾流行一个传说：人本来是可以通过蜕皮而长生不死的，但人类忍受不了蜕皮的痛苦，就与蛇做了调换，于是人有了死亡，而蛇而可以通过蜕皮而长生不死。

在安徽淮南县，还有一种类似的说法：在远古时期，人、牛、蛇都会衰老而死，有一天，创造万物的天神心血来潮，认为善恶有报，不应该搞平均主义，于是写了一份天书，交给自己的仙童，让他去人间传达。天书上写的是："牛老死，人脱壳，蛇该杀。"牛老了，自然死亡；人脱壳，获得重生；蛇恐怖，应该杀掉。这恐怕是最符合人类意愿的吧，但仙童到了人间，把天书弄丢了，反复回忆才想起来，却把顺序记错了，于是就成了："人老死，蛇脱壳，牛该杀。"人、蛇、牛的命运，就被篡改成今天的样子。[57]

朱大可先生在《华夏上古神系》一书中分析，对蛇的崇拜，是上古人类"水神"崇拜的附属物。他注意到，全世界所有的

古老文明，都有共同的"神显"，就是水神、地神和日神，而水神，是最古老的神祇[58]。我想这与世界古老文明皆起源于大河之畔有关。而蛇，正是水神的象征物之一，所以伏羲才是"蛇身人首"，而伏羲、女娲的交尾图像，亦是人类从蛇交尾的场景中得到的启发。

总之，在那个年代里，蛇成了一种图腾。以"蛇图腾"为基础，出现了"蛇身人首"的图像，后来才一点点发育成集合了蛇身、猪头、鹿角、牛耳、羊须、鹰爪、鱼鳞的"龙图腾"。蛇从此变得低调，成为在十二生肖中的"小龙"。[59]

闻一多先生在《伏羲考》中说："龙图腾，不拘它局部的像马也好，像狗也好，或像鱼，像鸟，像鹿都好，它的主干部分和基本形态却是蛇。这表明在当初那众图腾单位林立的时代，内中以蛇图腾为最强大，众图腾的合并与融化，便是这蛇图腾兼并与同化了许多弱小单位的结果。"[60]

如此，我们就明白为什么神灵的象征，一定要以蛇为装饰了。蛇，既然是大自然的丑陋恐怖之物，那么以蛇为"宠物"、与蛇共舞的人，必定拥有着不同寻常的能力。以它为图腾的部落，也是非同一般的部族（所以才有"兼并与同化"其他"弱小单位"的能力）。今天电影里的那些黑社会老大，不也是时常把蛇、蟒套在脖子上以显示威严吗？对蛇的控制，凸显了神灵的伟力，

以至到了秦汉时代，皇帝的超人特征，也要借助蛇的形象来完成，于是有秦文公梦见一条黄蛇，身子从天上下垂到地面，嘴巴一直伸到鄜城的田野中，秦文公请史敦解梦，史敦答曰："这是上帝的象征，请君祭祀它。"又有刘邦在丰西芒砀山醉酒斩白蛇，被解释为来自南方的赤帝（刘邦）斩了来自西方（秦国）的白蛇。在君权时代，蛇的形象被赋予了强烈的政治意涵。在神话时代，"珥蛇""践蛇""把蛇"乃至"蛇身人首"，更是成了非凡人物（神灵）的"标配"。

有意思的是，2012年，在辽宁田家沟红山文化遗址中，首次发掘出戴在墓主人右耳的"蛇形耳坠"，让我们不能不想到《山海经》里众多大神"珥蛇"的记载。新华社报道说："这枚蛇形耳坠的大小约为成年人食指中指并在一起的样子，体呈灰白色，蛇头部嘴巴眼睛清晰可见，而且非常光滑，底部略粗糙于头部。"[61] 叶舒宪先生推测，墓葬主人有可能是巫觋萨满之类的神职人员，玉蛇耳坠不仅是一件装饰，"也是其升天通神能力以及独特身份的标记物"[62]。

原来，所谓的"珥蛇"，很有可能就是神职人员耳上佩戴蛇形耳坠。否则，怎么可能把真蛇当作耳饰呢？那么，从"仰则观象于天，俯则观法于地"的记载，我们有理由推测，伏羲完全可能是以上古社会的神职人员的身份来获得和主宰权力的，

所谓的"蛇身"，很有可能是他身上绘有蛇形的图腾，或者，是对"珥蛇""把蛇""践蛇"的形象简化。

还有一种可能：所谓的"蛇身"，是人们的身体上画有蛇形的文身。尤其南方民族，确有断发（修剪头发）文身（刺画身体）的习俗，我们从文献可以看到这样的记载：

> 九疑之南，陆事寡而水事众，于是民人被发文身，以像鳞虫。（《淮南子》）
>
> 越人以箴刺皮为龙文，所以为尊荣也。（《淮南子》）
>
> 彼越……处海垂之际，屏外蕃以为居，而蛟龙又与我争焉。是以剪发文身，烂然成章，以像龙子者，将避水神也。（《说苑》）
>
> （粤人）文身断发，以避蛟龙之害。（《汉书》）
>
> （越人）常在水中，故断其发，文其身，以象龙子。故不见伤害也。（《汉书》）
>
> （哀牢）种人皆刻画其身，像龙文。（《后汉书》）[63]

"处海垂之际""常在水中""陆事寡而水事众"，都是说南方人经常与水打交道。无论他是越人还是粤人，也无论他在九疑之南还是哀牢山中，他们都经常受到龙的侵害（有可能是水患，

也有可能是蛇患），于是他们把龙（蛇）形画在身上，表明自己是龙种，这样，真正的龙就不会"大水冲了龙王庙，自家人不认自家人"了。

甲骨文的"文"字是这样写的：

在金文里，"文"是这样写的：

都是在表现一个站立的人，胸前装饰着花纹。甲骨文和金文里的"文"字还有几种其他的写法，但大同小异，只是胸前的花纹不同而已。

闻一多先生说："我们疑心创造人首蛇身的始祖的蓝本，便是断发文身的野蛮人自身。当初人要据图腾的模样来改造自己，那是我们所谓'人的拟兽化'。但在那拟兽化的企图中，实际上他只能做到人首蛇身的半人半兽的地步。因为身上可以加文饰，尽量的使其像龙，头上的发剪短了，也多少有点帮助，面部却无法改变，这样结果不正是人首蛇身了吗？"[64]

在甘肃省博物馆，收藏着一件双耳陶瓶［图 3-1］，发现于1958 年，泥质，红陶，深褐彩，小口细颈，深腹平底，腹侧附

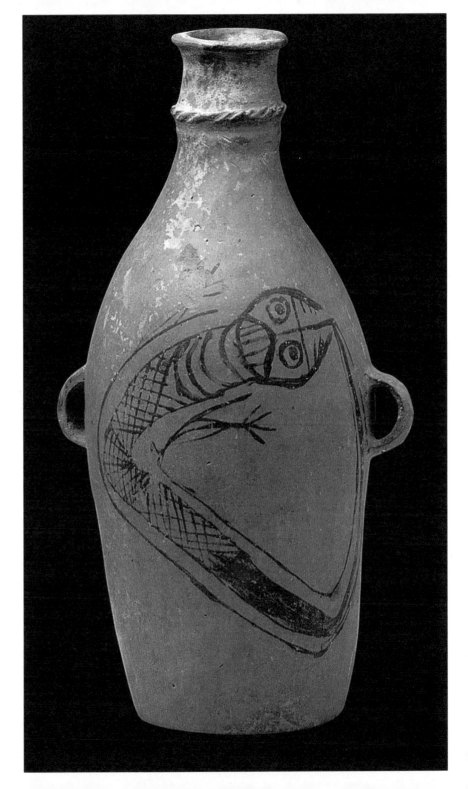

一对半环形耳，高 38.4 厘米，口径 7 厘米，底径 10.8 厘米，系马家窑文化（仰韶文化庙底沟类型向西发展的一种地方类型，距今约 5300 年至 4000 年，曾被称为"甘肃仰韶文化"）石岭下类型早期器形。关于器身上绘制的图案，学术界有不同的看法。有学者认为，传说中的"人首蛇身"，就长成这个样子[65]，甚至有可能就是伏羲氏的形象，李泽厚先生在《美的历程》中将它标注为"人首蛇身壶"；也有考古专家认为它绘制的不是"人首蛇身"，而是鲵鱼。鲵鱼的面部长得像小孩，而且能发出小孩子的啼哭声，所以俗称娃娃鱼，遨游在甘肃省东南部的溪谷激流中，被当时的人们视为神异之物，并作为氏族图腾，绘制在陶瓶身上，这件陶瓶因此被命名为"彩陶鲵鱼纹瓶"；还有学者认为它是龙的原始图形，"认为这种人面鲵鱼是中国最早的龙图，视之为龙的'史前祖先'"[66]。

值得一提的是，出土这件彩陶鲵鱼纹瓶（或者像李泽厚先生那样称之为"人首蛇身壶"）的甘肃省甘谷县西坪遗址，距离"羲皇故里"——甘肃天水，只有咫尺之遥。

天水古称成纪，地处甘肃省东南部、秦岭西段，那里正是伏羲的出生地。西晋皇甫谧《帝王世纪》云："伏羲生于成纪"。唐代司马贞在《三皇本纪》中说，自从伏羲的母亲华胥氏将自己的脚踏在了雷泽的脚印上，从此怀孕，在成纪生下了伏羲。

　　从天水向西，沿渭河行走，过甘谷县，就是武山县。1973年，甘肃省武山县文化馆在武山县傅家门遗址又发现一件彩陶鲵鱼纹瓶［图3-2］，体量小于前者——高18.5厘米，口径5.5厘米，底径5.7厘米，年代距今约5800年。

　　在天水附近的渭河平原上，人们不仅接连发现了多件彩陶鲵鱼纹瓶，瓶身上的图案，让人不禁想到伏羲的"人首蛇身"，1958年，考古工作者更在天水以北的秦安县发现了距今8000年至4800年的大地湾仰韶文化遗址。1978年，历时七年的考古发

掘开始了。在这个遗址内，考古人员发现了一处典型的原始村落遗址，遗址中有宫殿式建筑雏形、地画、农作物种子等，在中国考古发现中均为时代最早，出土陶、石、玉、骨、角、蚌器等文物近万件。其中，宽带纹三足彩陶钵［图 3-3］，是目前中国考古发掘出的最早的彩陶，大地湾发现的直径 51 厘米的彩陶圜底鱼纹盆［图 3-4］，是目前国内发现直径最大的鱼纹盆。

　　千里之外，在长江下游的良渚文化遗址，发现了许多陶器，也有大量的蛇形纹饰［图 3-5］，甚至还有一些蛇身鸟首的纹饰，"多数鸟首蛇形纹配有底纹，如卞家山 G2 出土的这件壶颈残片，螺旋纹和线束交缠的网格状底纹，衬托着均匀排布的鸟首蛇形纹［图 3-6］。也有少量纯粹的鸟首蛇形纹会不断嫁接和复制，作二方和四方接续，填满器表或框定的区域。"[67] 也有一些鸟首蛇形纹，"简化为没有蛇形身躯的双头或多头鸟纹，等距刻画在底纹之中［图 3-7］。"

　　由此我们知道，在新石器时代晚期，灵蛇崇拜不只在一个文化区域中出现，而是覆盖了黄河流域和长江流域的广大地域。只是良渚文化距今 5000 多年，距离 10000 年前农业起始时代过于遥远，无法证明这种灵蛇崇拜，与"人首蛇身"的伏羲的关系。

　　在 8000 年前的大地湾遗址，我们可以看到结绳织网的工具（如陶纺轮、骨锥等）、十余种刻画符号、动物骨骼，以及面积

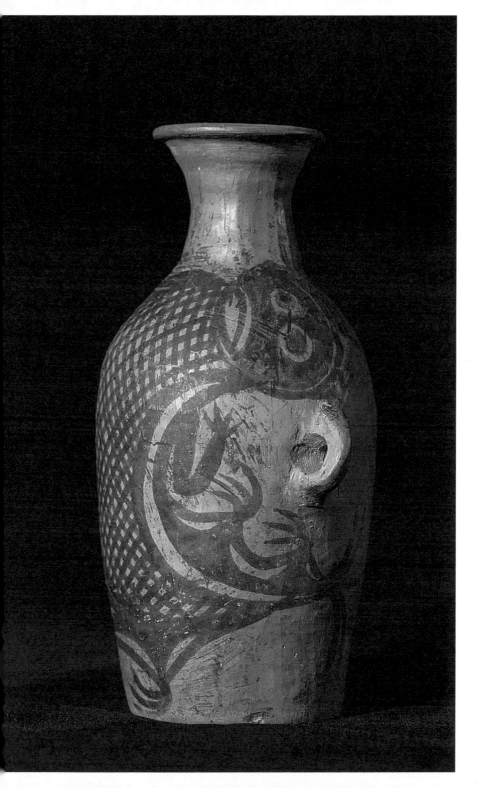

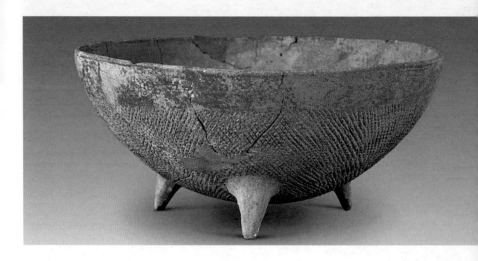

宽带纹三足彩陶钵，新石器时代大地湾文化

甘肃省博物馆 藏

图 3-4]
彩陶圜底鱼纹盆，新石器时代仰韶文化半坡类型
甘肃省博物馆 藏

[图 3-5]
葡萄畈刻纹陶片，新石器时代良渚文化

[图 3-6]
卞家山 G2 刻纹陶片，新石器时代良渚文化

[图 3-7] 卞家山 G1 刻纹豆把，新石器时代良渚文化

第三章 神话时代 107

广大之殿堂，似乎验证了文献中有关伏羲氏"命阴康氏主农田"，"结绳而为网罟，以佃以渔"，"始创文字"，"养牺牲以充庖厨"，"命大庭氏主屋庐为民居处"的记录。至少，大地湾遗址与伏羲氏的时间与空间距离更近。一位考古学家承认，它与文献记载的伏羲"生于成纪"的传说，有着"惊人的相类似之处"。[68]

据日本学者宫本一夫介绍：在中国西南苗族与瑶族的传说中，伏羲和女娲氏原本是亲生兄妹，在一场大洪水中藏身于葫芦中，得以生存，后来结为夫妻，成为人类先祖。这与旧约圣经中有关诺亚方舟和亚当夏娃的故事异曲同工。[69]

女娲"炼五色石以补苍天，断鳌足以立四极"的神话最早见于《淮南子·览冥训》。《礼记》《山海经》《淮南子》等先秦著作和秦汉以来的《汉书》《风俗通义》《帝王世纪》《独异志》《路史》《绎史》《史记》等，都有对女娲的记载，成为一个相互衬托和映照的话语体系。

从今天的眼光看，女娲一点也不美丽，因为女娲也是"蛇身人首"，最多也只能算作美女蛇吧。司马贞这样形容她："女娲氏亦风姓，蛇身人首，有神圣之德。代宓牺（伏羲）立，号曰女希氏……"[70]

伏羲、女娲"蛇身人首"的形象，就这样在历史中凝固下来，在时间中不断繁殖。在湖北随县出土的战国时期曾侯乙墓的漆

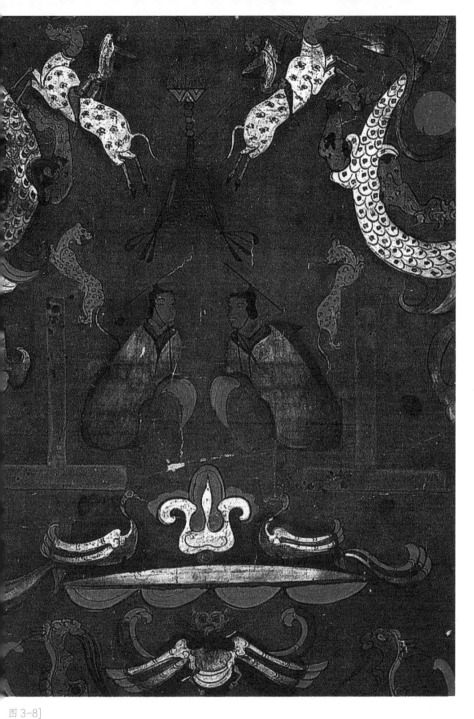

图 3-8]

马王堆一号汉墓 T 形帛画（局部），西汉

湖南省博物馆 藏

箱盖的绘画中，就绘有两条头尾颠倒、身体缠绕相交的人面双头蛇，从漆箱盖顶上的日、月、扶桑、蟾蜍等图形推断，这两个人面蛇身的形象，就是伏羲和女娲。[71]

在湖南长沙马王堆一号汉墓出土"Ｔ"字形汉代帛画中［图3-8］，有一"蛇身人首"的形象高居在顶端。他头披长发，身着蓝衣，足以下为红色的蛇身，在周围环绕，并在身下相交。郭沫若先生指认这位神灵为女娲[72]；钟敬文先生则更相信他是伏羲[73]。

在雄风振采的汉代，出现了重述历史的强大冲动。司马迁以刑余之身，完成了"二十四史"中的"第一史"——《史记》，尽管在那时，司马迁不知道什么是"二十四史"，不知道会有那么的述史者紧随其后，一朝连着一朝，一代接续一代，持之以恒、亘古不休地，完成对中国历史的伟大叙事。

与此同时，汉代画像砖，也犹如一块块活灵活现的屏幕，完成了对神话传说、历史场景的视觉再现，从而形成了追述历史的图像志（iconography）。在山东嘉祥县武梁祠西壁的画像石上，最上层绘出了西王母的形象，第二层自右至左，"三皇""五帝"济济一堂，一个也不能少，伏羲、女娲、祝融、神农、黄帝、颛顼、帝喾、尧、舜、禹、桀依次出场。其中，伏羲、女娲都是人首蛇身，二尾交缠，伏羲执矩，女娲执规。山东微山县文化馆藏两城镇

西王母、伏羲、女娲画像［图3-9］也是同样的画面结构，就是西王母居中央，伏羲、女娲列两旁，而且伏羲执矩，女娲执规，都是人首蛇身，二尾紧紧相缠，不离不弃。

既然龙是脱胎于蛇的形象，那么，后世流行的"二龙戏珠"的图案里，或许就埋伏着伏羲、女娲二蛇交尾的影子呢？"二龙"（即从前的"二蛇"），也从此具有了某种神圣的象征性。"禹平天下，二龙降之"[74]；"孔子生之夜，有二苍龙自天而下"[75]。凡是人世间的大事，"二龙"都会出面掺和一下，以示隆重。

在一些画像砖上，伏羲和女娲是分开的，分别以"单人像"的形式出现，比如河南南阳汉画馆收藏的伏羲、女娲画像［图3-10］，画像上的女娲头梳高髻，手持仙草，伏羲则双手持着华盖，四周有云气飘动。在陕西省绥德县博物馆，可以看见一件墓门框上的画像，是一幅以平面减地的线刻，再用墨线勾勒的伏羲图，缺少了一份威严，却有些"萌萌哒"，十分的憨朴可爱。

画像砖是"黑白照片"，壁画则是"彩色照片"。在洛阳发现的卜千秋墓（时代为西汉中期稍后）、浅井头汉墓（汉成帝至王莽时期）、新安县磁涧镇里河村汉墓（西汉中晚期至新莽时期）、偃师辛村汉墓的壁画中，都有女娲和伏羲的形象出现，而且一概是"蛇身人首"的造型。其中绘画最精的，是卜千秋墓壁画，女娲画像是升仙图的一部分，线条简劲而富有弹性，伏

[图 3-9]
两城镇西王母、伏羲、女娲画像，东汉
山东微山县文化馆 藏

羲的画像用笔极为概括而简练，迅捷而凌厉。[76]在洛阳古代艺术博物馆（原洛阳古墓博物馆）收藏的汉代墓室壁画上，也可以看见伏羲和女娲的形象。

到唐代，伏羲、女娲人首蛇身的形象丝毫没有改变。在遥远的新疆吐鲁番，阿斯塔那—哈拉和卓古墓地一带，高昌古城内外，在东西长约 5 公里，南北宽约 2 公里的范围内，发现了隋唐时期墓葬群，十之六七的墓室顶或者棺盖上，都绘有伏羲、女娲的图像。如 67TAM77:13 出土的伏羲女娲像，女娲头绾高髻，曲眉凤目，额描花钿，脸施靥妆，身穿卷云纹短襦披帛，是隋到初唐妇女的典型服饰；伏羲头戴软角幞头，也是初唐男子冠服的式样。

有意思的是，来自黄河上游的伏羲、女娲，在"进入"新疆吐鲁番盆地以后，经历了一个"本土化"的过程，比如吐鲁番出土的那件唐代《伏羲女娲图绢画》，画面上伏羲、女娲，深目高鼻，卷髭络腮，胡服对襟，眉飞色舞，完全是一副异域的形象。但伏羲左手执矩，女娲右手执规（象征二者画定方圆、创造万物的历史性功绩，也暗合着当时天圆地方的宇宙观），以及人首蛇身的外形，依然是他们永恒不易的标准造型。

在绘画（壁画、绢画等）之外，在一些雕塑中，伏羲、女娲依旧以"人首蛇身"的形象示人。河南省巩义博物馆收藏有

［图 3-10］

伏羲、女娲画像，东汉

河南南阳汉画馆 藏

一件唐代绘彩人首蛇身交尾俑，高 29 厘米，宽 29 厘米，厚 14
厘米，手制素烧，陶胎粉红色，造型基本为圆形，上施彩绘依
稀可见，正反两侧各塑一男一女，其中面容圆润丰满的是女娲，
面容清瘦、表情狰狞的是伏羲，均为人首蛇身，兽足前伸，利
爪蜷曲，做匍匐状，头发茂密，丝丝缕缕清晰可见。伏羲和女
娲昂首挺胸，尾部相缠，身体相交至头顶呈佛光火焰纹。[77]

作为视觉形象的"蛇身人首"，就这样融入华夏民族的原始
思维，成为一种通灵的象征。不是"狐假虎威"，而是"人假蛇
威"。人们相信，伏羲、女娲是人类的始祖，也是人们死后的保
护神，成为象征生命的艺术形象，在中国古代艺术中反复呈现，
成为薪火相传的"文化遗产"，以至于红尘中人，也要借用人首
蛇身之形，来企望生命不息。

南京博物院藏五代时期人首蛇身俑，来自南唐后主李煜的
父亲李璟之墓，光头的人首，胖胖的脸颊，以及像肉虫子一样
蠕动的身体，看上去颇有几分憨态。陕西历史博物馆藏南宋人
首蛇身俑［图 3-11］，头部是女性形象，面容圆润，嘴角上翘，
似在微笑，身体似蛇，蛇尾盘绕两圈，成为陶俑的底座，设计
巧妙，透着几许祥和之气。

有关中华民族龙图腾的起源，亦是一个历代学者争论不休
的话题。如前文所述，有学者认为，蛇凭水而居，对蛇的崇拜，

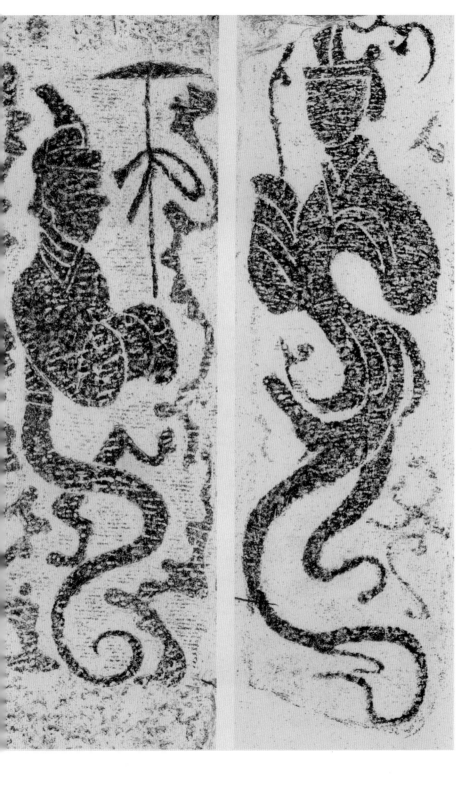

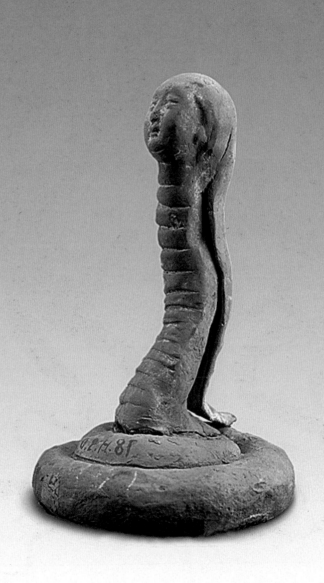

[图 3-11]
人首蛇身俑，南宋
陕西历史博物馆 藏

第三章　　神话时代　　117

是上古人类"水神"崇拜的附属物；蛇能蜕皮，使人类生发出对于死后重生的幻想；二蛇交尾，又引发了人类对于自身起源、繁殖的想象。这是先人们的"上古生物学"给他们的启示，蛇就这样，在众多的生物中脱颖而出，成为一种非同寻常的、带有某种神性的生物。所以，当先民们把蛇、猪、鹿、牛、羊、鹰、鱼等不同元素组合成了一全新的形象——龙，其主干部分依然是蛇。

但龙的产生，并不这样简单。除了"上古生物学"的启迪，龙图腾的生成，亦与"上古天文学"密不可分。古代之先民，不仅"俯察地理"，而且"仰观天象"，从而发现天空并不是一个与大地无关的平行世界，而是可以与大地参照甚至互动的世界。

先民们把天球黄道、赤道附近的天空，划分为二十八个不等的部分，每一部分作为一宿，共"二十八宿"，又将"二十八宿"按照东南西北四方各分为七宿，即为"四象"：东方苍龙，南方朱雀，西方白虎，北方玄武（《山海经》把东南西北四方分为夔龙、应龙、烛龙、相柳）。

东方苍龙七宿是：角、亢、氐、房、心、尾、箕。

北方玄武七宿是：斗、牛、女、虚、危、室、壁。

西方白虎七宿是：奎、娄、胃、昴、毕、觜、参。

南方朱雀七宿是：井、鬼、柳、星、张、翼、轸。[78]

东方对应着春，于是，每到春天的黄昏，东方苍龙星象即升起于东方的天际，自仲春至初夏，角宿率先出现。角宿初见，是春天来临的标志。之后亢、氐、房、心、尾跟随其后，逶迤上升，横亘于东南方的夜空。东方苍龙星象中的角、亢、氐、房、心、尾六宿，又称"苍龙六宿"，之所以忽略了箕，正是因为前面六宿组成了一个龙的形状，这也是先民们把东方星象以"苍龙"命名的原因。[79]

由此我们也可以理解，《山海经》形容北方烛龙"身长千里"[80]，这不是夸张，也不是想象，而是如实的描绘，即烛龙本身，其实是天上的星象。唯其如此，才能"身长千里"，而且不止千里，而是要以光年计算（上古时代没有"光年"的单位，只能用"千里"形容其长），在大地上，无论如何找不到如此长度的生物。

因此，龙，就是天空中排列的星宿，后来才被一步步神格化，升华为《说文解字》里形容的"能幽能明，能细能巨，能短能长，春分而登天，秋分而潜渊"的神异之物。龙之所以受到尊崇，也缘于"苍龙六宿"御天而行，像时钟一样，"掌管"着时序的轮转，进而引发着大地上风雨雷电的万千变化。

《礼记·月令》说："仲春之月……雷乃发声，始电，蛰虫

咸动,启户始出。"[81] 春天的惊雷,不仅发出巨大的声响,而且发出闪电,惊动了蛰伏已久的昆虫动物,纷纷打开洞穴,爬到外面。刘宗迪先生在《失落的天书》中写道:"上古时代,作为苍龙之首的角宿暮见于东方之时,正值仲春日时节,此时大地回春,春雷奋发,万物复苏,蛰伏了一冬的动物也开始苏醒,是谓'惊蛰'。""龙星升天既为百虫惊蛰之时间标志,故被命名为龙,龙者,虫也"[82]。当然,在林林总总的虫中,蛇(长虫)是最敏感的一种,它跨越漫长的冬季之后醒来,成为万物复苏的最典型的象征。

"龙入地则为蛇,蛇升天则为龙。"龙是天上的星宿,也是地上的百虫(以蛇为代表),前者为大龙,后者为小龙。天上星宿与万物生灵,就这样在古人的心中达成了统一。

以上谈到龙与蛇的关系,"龙入地则为蛇,蛇升天则为龙",龙和蛇,都是人间崇拜的灵物,只不过龙是蛇的"升华"而已。在陶器中,龙的形象还隐而未见,这或许说明在那个时代,龙尚未成为华夏民族共同认识的图腾符号。到了后来的玉器时代和青铜时代,器物上才清晰地浮现出龙的形象,不过,那将是《故宫艺术史2》的话题了,在此暂且打住。

蛇的形象却在陶器中显现。我在前文提到一件双耳陶瓶[图3-1],李泽厚先生在《美的历程》中将它标注为"人首蛇

身壶"；也有考古专家认为它绘制的不是"人首蛇身"，而是鲵鱼，这件陶瓶因此被命名为"彩陶鲵鱼纹瓶"。现在，我来做一个中立的判官——将陶瓶上绘制的水中生物称为蛇，或者鱼，其实都不算错。我们来看《山海经》，在《海外南经》中有这样一句话："自此山来，虫为蛇，蛇号为鱼。"[83] 什么意思呢？清代著名经学家、训诂学家郝懿行解释说："东齐人亦呼蛇为虫也。"[84] 郝懿行是山东栖霞人，自然从山东方言出发解释《山海经》，时至今日，山东人也将蛇称为"长虫"，所以虫就是蛇。那蛇为什么是鱼呢？说是"讹声相近"，有些解释不通了。刘宗迪先生解释，"蛇号为鱼"，原本应是"蛇乃化为鱼"，声相近，而久传成讹。[85]

蛇又怎么能化为鱼呢？季节轮转中，一物来，一物走，物物相替，你方唱罢我登场。上古的先民们还没有掌握动物蜕化、迁徙的知识，还以为是一种动物变成了另一种动物，不同种类的动物之间可以相互转化，所以，当蛇类消失，鱼类活跃，人们就以为是蛇变成了鱼。这并非我们的主观臆测，在《礼记·月令》中有许多类似的记载，如：仲春之月，"鹰化为鸠"；仲春之月，"田鼠化为鴽"；季秋之月，"爵入大水为蛤"；孟冬之月，"雉入大水为蜃"；等等，都反映了先民的这种思维。而"蛇乃化为鱼"这句话，也不是像刘宗迪这样的当代学者向壁虚构的，在《山海经》里就找得到出处。在《大荒西经》中，写着这样一句话：

"风道北来，天乃大水泉，蛇乃化为鱼"[86]。在六七月之交，夏秋转换之际，暴雨横行，连泉水都满溢而出，先民们相信，蛇变成了鱼。在上古先民们心里，蛇与鱼是没有区别的，蛇就是鱼，鱼就是蛇，只是在不同的季节，化作不同的形骸而已。

竺可桢先生在《二十八宿起源之时代与地点》一文中说："我国大雨时期，长江流域在阳历九月，黄河下游在七月，而陕西山西则在八月，即秋初。"[87] 阳历的八月，恰好是农历（阴历）的六七月之交，而在陕西、甘肃附近的渭河平原上，多次发现了彩陶鲵鱼纹瓶，与《山海经·大荒西经》中"风道北来，天乃大水泉，蛇乃化为鱼"的记录刚好吻合。因此，渭河流域的先民们，混淆了鱼与蛇，指鱼为蛇，或者指蛇为鱼，都是合乎逻辑的。在今天看来，这样的描述不失玄幻，但倘若"穿越"到那个年代，我们的想法想必会与先民们如出一辙。因此，我们把那件双耳陶瓶称为"鱼纹瓶"还是"人首蛇身瓶"，也就并不重要了。

至于有学者认为它是龙的原始图形，甚至视之为龙的"史前祖先"，也不能说没有道理。蛇与龙，原本就有着深刻的渊源关系，这在前文已经说过了。苍龙在天，大泽龙蛇，早已天衣无缝地融合为一体，成为华夏民族生生不息、涅槃重生的精神象征。

第四节　箭垛式人物

> 我们看到人向神致敬，
>
> 其实就是人在向自己致敬。

在"三皇"神话大流行的战国时代，西周礼乐晏然的天下被打成了一锅"稀粥"，在这一片狼藉的东周列国里，有一个名叫屈原的楚国大夫质问苍天，写下了一首长长的楚辞，名曰《天问》。《天问》中写：

> 女娲有体，孰制匠之？[88]

屈原大夫喜欢较真，什么事情都要刨根问底，所以他发出这样的疑问——假若女娲有着特殊的形体（"蛇身人首"），那么又是谁创造了女娲呢？

屈原不只是怀疑女娲，而是捎带着燧人、伏羲，一概否定了。

假如屈原见到"疑古派"大师顾颉刚，想必会坐下来喝两盅，哥俩有得一聊。

在传说中，他们变得无比遥远了；在考古学家的手铲下，他们却触手可及。考古学家从湖南长沙子弹库楚墓里发掘出战

国时代楚帛书，从上面看到了这样的文字：在天地尚未形成，世界处于混沌状态之时，先有伏羲、女娲二神，结为夫妇，生四子，这四子后来成为代表四时的四神。四神开辟大地，由禹和契来管理大地，制定历法，使星辰升落有序，山陵畅通无阻。

对于"三皇"，有关历史的著作一律称为"神话人物"。"神话人物"到底是神，还是人？他们的籍贯、履历、工作业绩，在多大程度上可以相信？他们的历史，到底算不算"史前史"？

一方面，他们是人间（原始氏族公社）的统治者，他们的丰功伟绩被一代一代的中国人铭记，把他们视为我们的文化始祖、文明的创制者。没有他们，那些文化的发明创造就变得无所依托。但另一方面，他们又呼风唤雨、变幻莫测，处处彰显"特异功能"，让他们的传奇，带有强烈的原始神话色彩。

我想，他们是存在的，即使他们的名字不叫燧人、伏羲、女娲，像他们这样的文明创制者也是必定存在。无论他们来自何方，也无论他们的故事是否纯属虚构，都不是最重要的。重要的是我们民族在那个久远洪荒的年代里，已经走出了至关重要的一步——完成了对华夏文明的最初创制。这至关重要的一步，是由人的自身需要，由历史进步的规律推动的。我们可以想象当年的景象：正因"早期中国"的人们，可以娴熟而自如地用火，不仅让他们不再惧怕寒夜，改变了他们的膳食，火的

温暖，更让他们彼此聚合起来，从而有了更有规模的群体生活，有了共同的种植和养殖的劳动，而农业的收获，又使记数成为必要，有了原始的符号，伴随不断扩大的族群交流，语言和文字又应运而生，丰硕充沛的汉语世界即将滚滚而来……只不过，我们的先祖们还是擅长以拟人化的方式讲故事，把缔造最初文明的诸种因素，凝聚、锁定、诉诸这些神话人物的身上，为这些文明创制者，赋予了神一般的外表与能量，使他们成为胡适先生所说的"箭垛式人物"。

在这些神话叙事中，人民隐在了幕后，神话英雄被推到了前台。但历史是人民创造的，人就是神。我们看到人向神致敬，其实就是人在向自己致敬。

第四章

彩陶表里

只有不断地孕育新的生命，才是人类抵抗死亡的最佳甚至是唯一的方式。

第一节　掬水月在手

假若我们将钵体轻轻旋转，

它内部的花纹也会转动起来，

手绘的水波就成了真正意义上的漩涡，

像万花筒一样旋转无尽。

当我决定顺着故宫收藏的古代文物的指引，去回溯我们民族的艺术历程的时候，我会感到一种巨大的陌生。

这陌生是由时间带来的。比如那件彩陶几何纹钵，诞生于公元前 4800 年至前 3900 年，与我们的时间距离长达 5000 至 7000 年。假如说一个人可以活到七十岁，那么他需要活一百次，才能从时光的这头，走到时光的彼岸。7000 年的时光，我们的目光穿透不了，我们的记忆抵达不了，我们的文字记录不

了。我们把自己的生命放到这样一个巨大的尺度上，就像一滴水，投入了江河，融入了大海。

我们就从一滴水开始吧。

生命是从水开始的。即使七八千年以前"早期中国"的人们，也意识到了这一点。经过了原始农业养育的他们，对水的作用心知肚明。一如后来的管子所说："水者，何也？万物之本原也，诸生之宗室也。"亦如老子所说："上善若水，水善利万物而不争"[1]。没有水，大地上将百物不生，世界将陷入沉寂荒芜。农业给他们带来了稳定的食物和相对固定的定居生活，才有了日常生活，也有了日常所需的瓶瓶罐罐，诸如盛水器、炊器、食器等。黄河之水天上来，在黄河两岸（尤其是中游地区），浇灌出大片的农业区，进而发展出形态各异的文化区。

掬水月在手，那浑圆的陶器，就像是掬水的手掌。人们不仅用烧制的陶器盛水，而且在陶器的表面画水——在那件彩陶几何纹盆的沿口上，绘制着涓涓细流。这些水波纹，以四个圆点定位，彼此对称，极具概括性，像儿童的简笔画，生动，简练，天真。后来到了仰韶文化、马家窑文化，水纹图案就一点点变得复杂起来，比如故宫博物院收藏的马家窑文化马家窑类型的彩陶水波纹钵［图4-1］，简洁的三条线，旋转出流动的水波，而在马家窑文化马家窑类型的另一件彩陶水波纹钵［图4-2］上，

线条就变得粗犷起来，有了粗细线条的对比，有了不同图案的组合。在马家窑文化马家窑类型的彩陶水波纹壶［图4-3］、彩陶漩涡纹瓶［图4-4］、彩陶漩涡纹壶［图4-5］上，水纹又有了更丰富的变化，有了体积感，有了奔腾的气势，有了质朴的韵律感，仿佛黄河之水，不舍昼夜，奔涌向前。

在故宫博物院藏马家窑文化半山类型的彩陶上，这种组合的图案变得更加放纵和大胆。像彩陶漩涡菱形几何纹双系罐［图4-6］、彩陶葫芦网格纹双系壶［图4-7］、彩陶漩涡菱形几何纹双系壶［图4-8］、彩陶瓮［图4-9］，大落差的水流中间夹杂着菱形几何纹；

彩陶连弧纹双系罐［图4-10］，两条粗线横贯罐腹，将陶罐一分为二，下部是平行的水波纹，上部是Ｖ字形的水波，像水面上的涟漪，一轮一轮地荡开；

彩陶网格水波纹双耳壶［图4-11］、彩陶水波网格纹单柄壶［图4-12］、彩陶壶［图4-13］，将水波纹与网格纹结合在一起，形成了综合性的视觉效果，但同样是彩陶壶，这件双耳壶与单柄壶又不相雷同，变化无尽。

本书开篇说到的那件彩陶几何纹钵［图2-1］，只在口沿和外腹部以黑彩描绘出简单的纹饰，陶盆的里面是全素的。前面提到的马家窑类型彩陶水波纹钵［图4-2］、彩陶水波纹壶［图4-5］、

彩陶漩涡菱形几何纹双系罐［图 4-6］，以及半山类型的彩陶折线三角纹双系罐［图 4-14］等等，都是这种情况。但有些彩陶，尤其是开放型的钵、盆等，它的内部也是有纹饰的，甚至内部的纹饰与外身上的纹饰刻意形成一种视觉上的反差。比如马家窑类型的一件彩陶弧线纹勺［图 4-15］，素洁的外身上，只有几条简练的水纹，内部却有大面积的涂黑，形成视觉上的巨大张力，也把陶器的"敞开美学"，发挥到了极致。

那件马家窑类型的彩陶水波纹钵［图 4-2］，在口沿和外身上以黑彩描绘了纹饰，它内部的纹饰，却是以底心为中心的漩涡纹［图 4-16］。陈列在博物院里的这件彩陶波浪纹钵虽然是空的，但我们应该想象它盛满水的样子。当这只钵盛满了水，水在陶钵中晃动，它内壁上的波浪纹就跟着运动起来，起伏荡漾，绚丽迷幻。那些固定的纹饰，也因此有了"动画"的效果。假若我们将钵体轻轻旋转，它内部的花纹也会转动起来，手绘的水波就成了真正意义上的漩涡，像万花筒一样旋转无尽。

第二节　鱼的指向性

鱼，

这地球上最古老的水生脊椎动物，

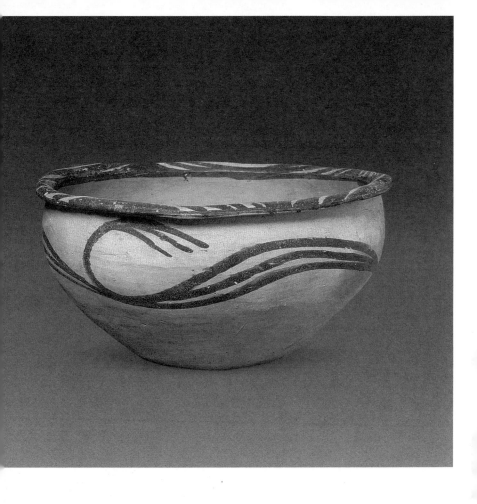

[图 4-1]

彩陶水波纹钵，新石器时代马家窑文化马家窑类型

北京故宫博物院 藏

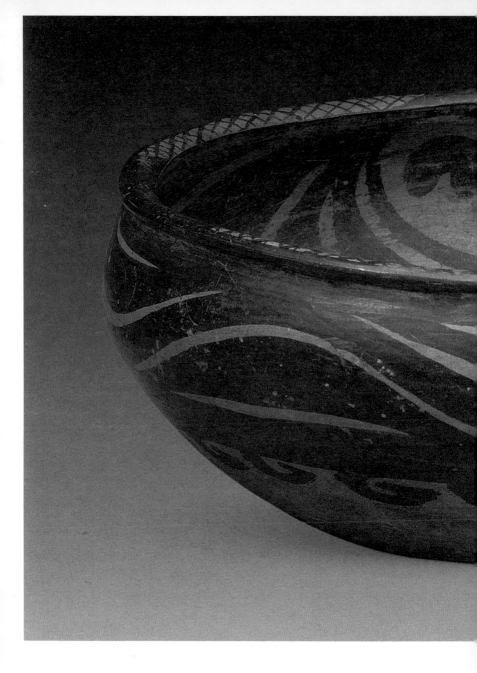

[图 4-2]

彩陶水波纹钵，新石器时代马家窑文化马家窑类型

北京故宫博物院 藏

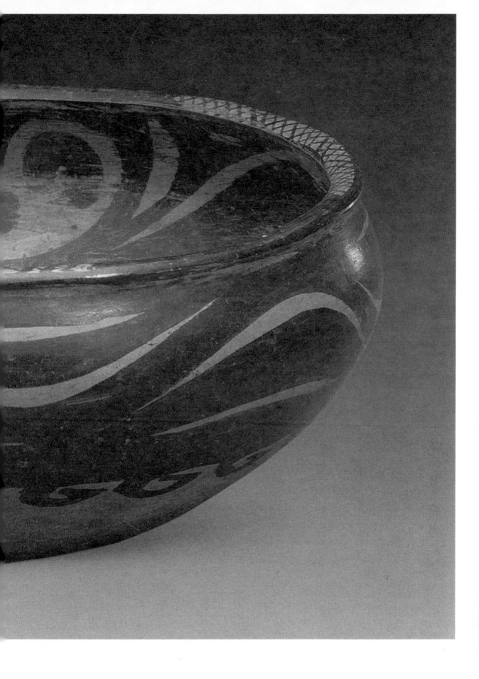

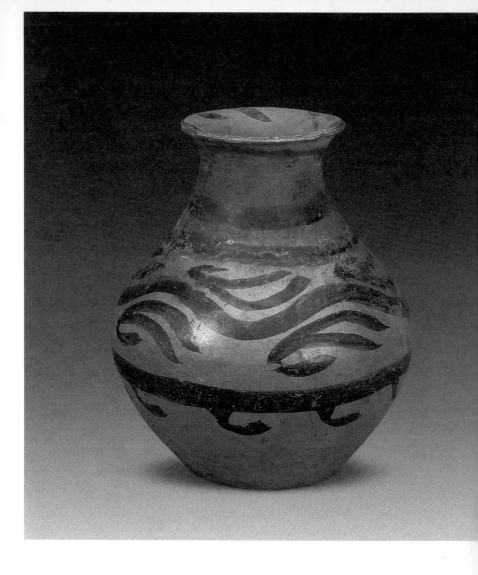

[图 4-3]

彩陶水波纹壶，新石器时代马家窑文化马家窑类型

北京故宫博物院 藏

[图 4-4]

彩陶漩涡纹瓶，新石器时代马家窑文化马家窑类型

中国国家博物馆 藏

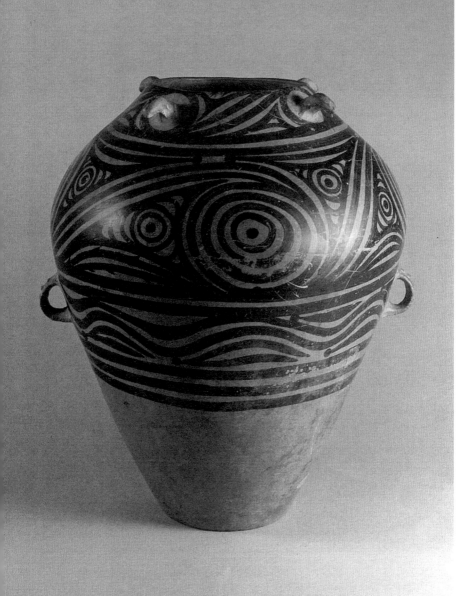

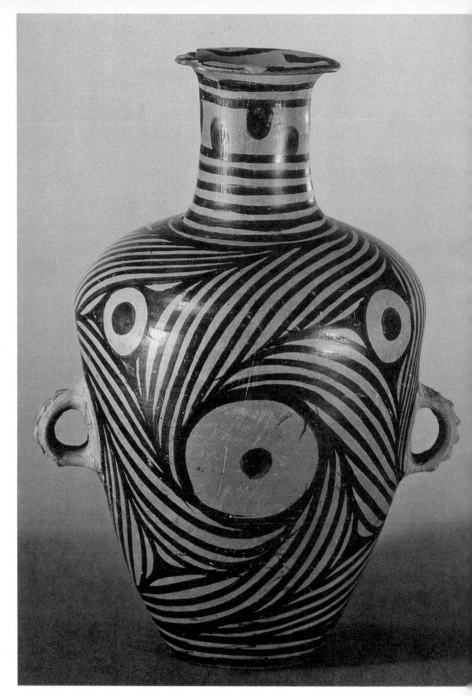

[图 4-5]
彩陶漩涡纹壶，新石器时代马家窑文化马家窑类型
甘肃省博物馆 藏

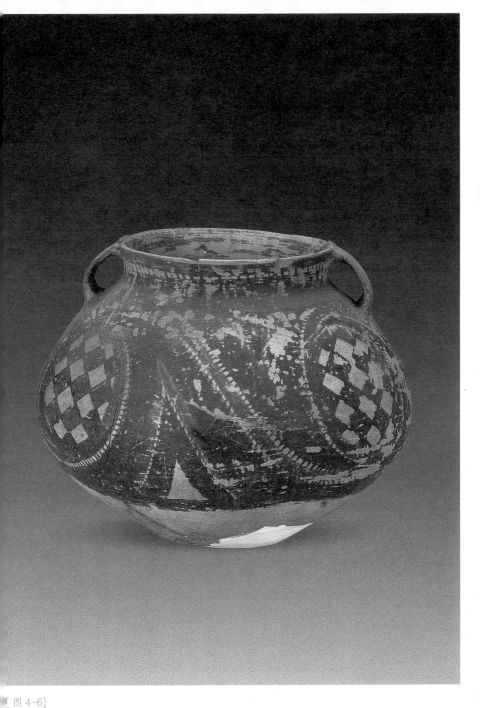

[图 4-6]
彩陶漩涡菱形几何纹双系罐，新石器时代马家窑文化半山类型
北京故宫博物院 藏

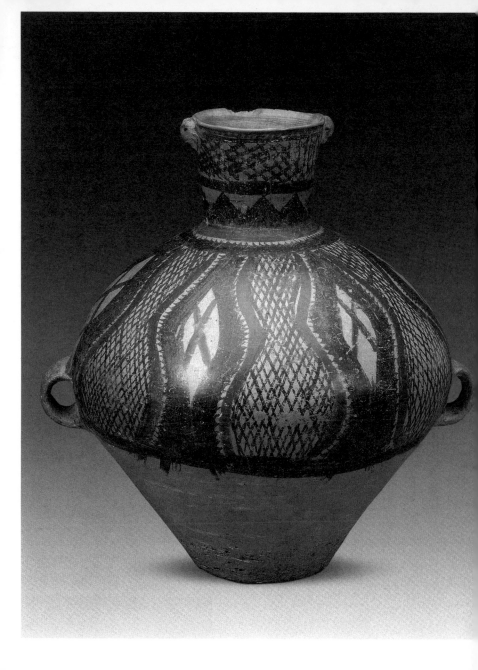

[图 4-7]

彩陶葫芦网格纹双系壶，新石器时代马家窑文化半山类型

北京故宫博物院 藏

[图 4-8]

彩陶漩涡菱形几何纹双系壶，新石器时代马家窑文化半山类型

北京故宫博物院 藏

[图 4-9]

彩陶瓮，新石器时代马家窑文化半山类型

甘肃省博物馆 藏

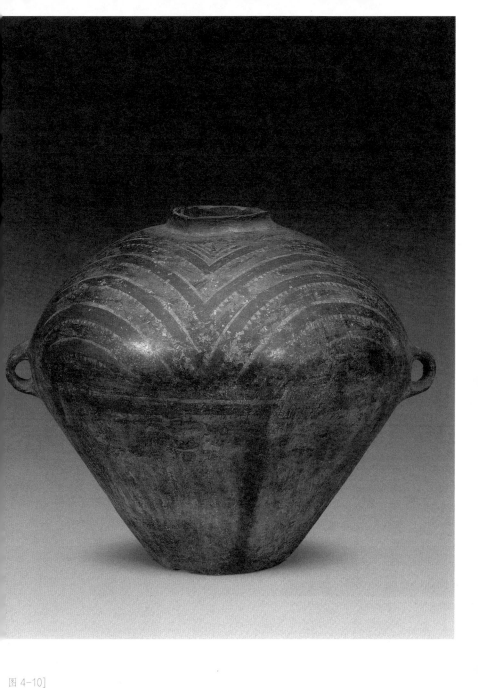

[图 4-10]

彩陶连弧纹双系罐，新石器时代马家窑文化半山类型

北京故宫博物院 藏

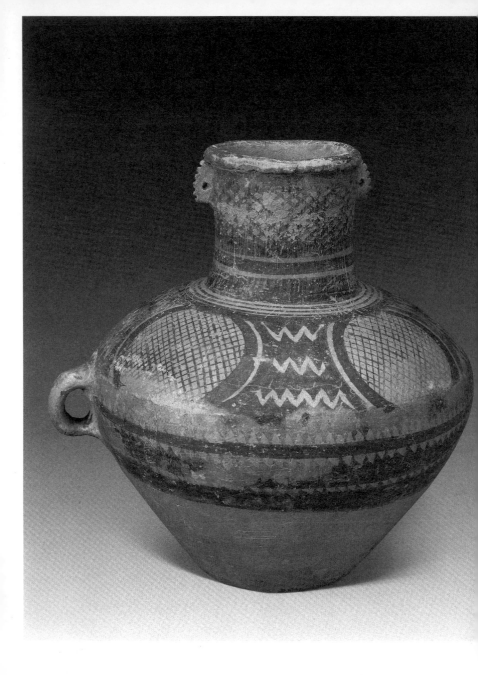

[图 4-11]

彩陶网格水波纹双耳壶，新石器时代马家窑文化半山类型

北京故宫博物院 藏

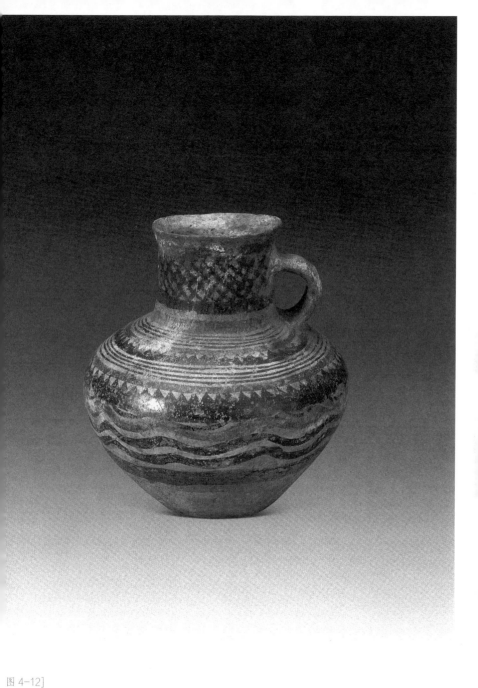

[图 4-12]

彩陶水波网格纹单柄壶，新石器时代马家窑文化半山类型

北京故宫博物院 藏

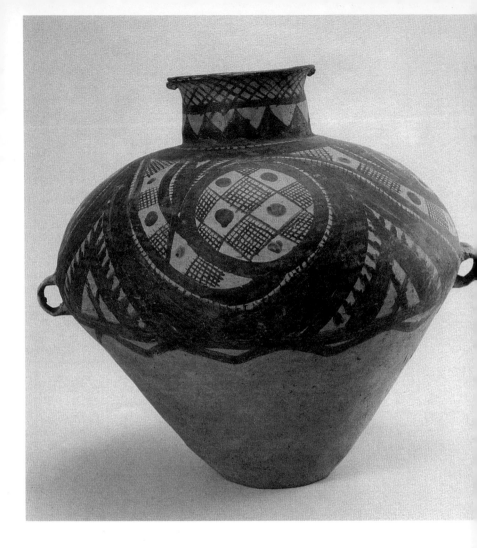

[图 4-13]

彩陶壶，新石器时代马家窑文化半山类型

甘肃省博物馆 藏

[图 4-14]

彩陶折线三角纹双系罐，新石器时代马家窑文化半山类型

北京故宫博物院 藏

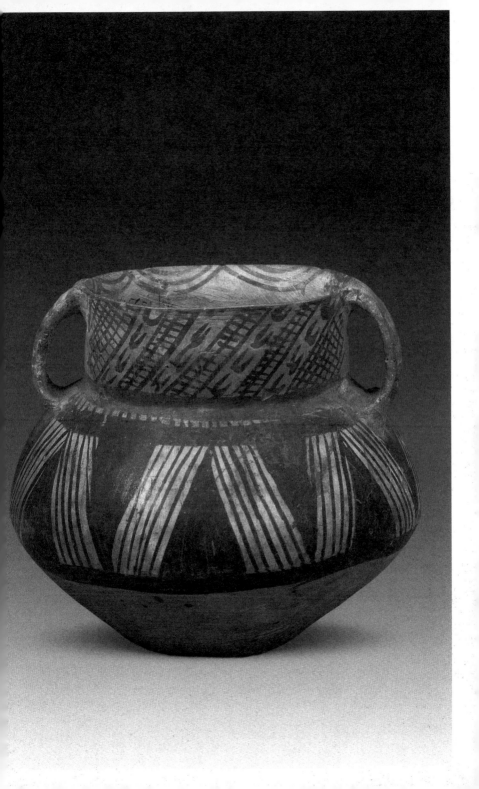

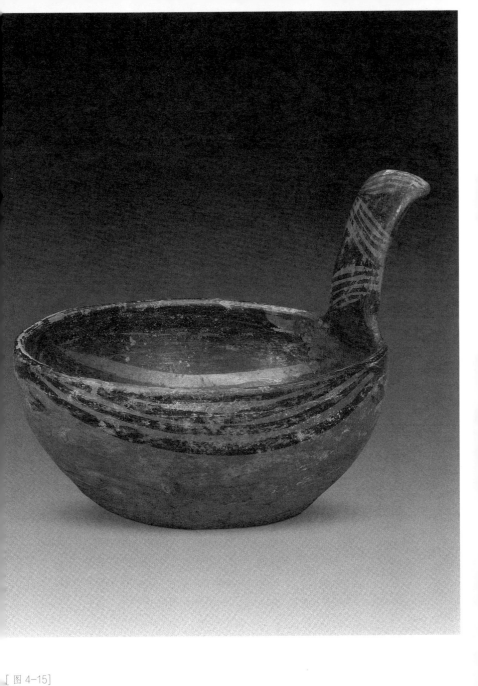

[图 4-15]

彩陶弧线纹勺，新石器时代马家窑文化马家窑类型

北京故宫博物院 藏

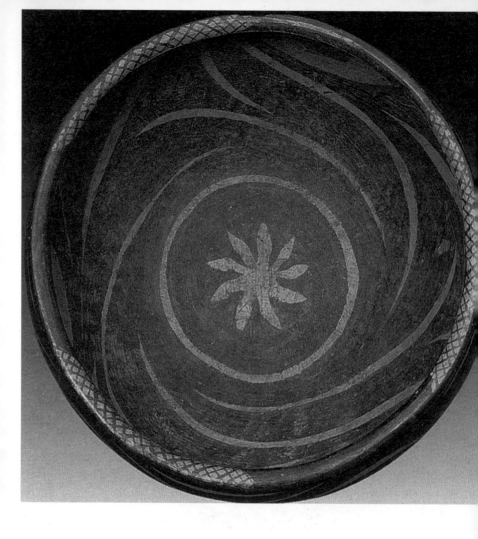

［图 4-16］
彩陶水波纹钵，新石器时代马家窑文化马家窑类型
北京故宫博物院 藏

　　因此进入我们民族的文化基因，

　　成为多子、自由、幸福的象征，

　　于是我们说：

　　鱼水之欢，如鱼得水，年年有鱼（余）⋯⋯

　　在仰韶文化的彩陶上，除波浪纹、漩涡纹，暗示着它们与滚滚江河水的对应关系，还可以看到许多动物图案。"那些奔放的线条，如大地流水，水里有鱼，似天上行云，云中有鸟。那鱼和鸟，上下与天地同流，从漩涡来，回漩涡去，通过漩涡，进入宇宙的最深处——孕育万物的子宫。"[2]

　　在仰韶文化半坡类型的彩陶上，鱼纹图案几乎成了最显著的标志。有的是双鱼成组，如鱼纹彩陶罐、鱼纹彩陶盆；有的是三五条鱼追逐相戏，如西安半坡博物馆藏五鱼纹彩陶盆、河南博物院藏距今 7000 年至 5000 年的鱼纹彩陶壶；甚至还有人面鱼身的彩陶图案［图 4-17］。本书提到的第一件陶器——彩陶几何纹钵［图 2-1］，经考古学家综合排比分析后确认，外腹上的三角形几何纹，也是从鱼形图案抽象演变而来的。

　　假若将水注满这些有着鱼形图案的彩陶盆，透过光线的折射，我们同样可以看到鱼在水波里游动起来。因为有水，连手绘的鱼都有了生命，可以在水里自由自在地呼吸，畅游，嬉戏。

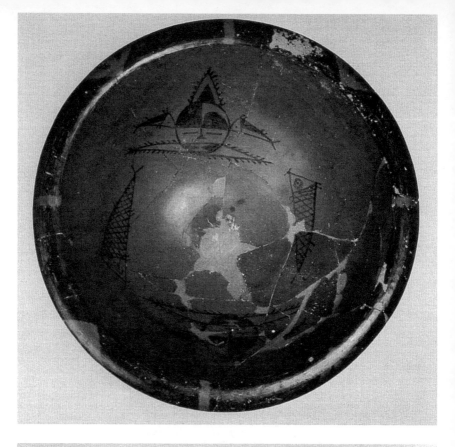
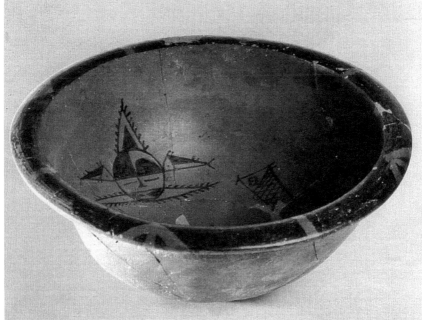

图 4-17] 彩陶人面鱼纹盆，新石器时代仰韶文化半坡类型
中国国家博物馆 藏

第四章　　彩陶表里　　151

彩陶上的鱼，不仅仅像某些文物专家分析的那样，印刻着早期中国人的渔猎生活，更暗示着生命对于水的依赖。尤其是在黄河中游的豫西、晋南、陕东这一片传统的"中原"腹心地带，这里是典型的农业区，在半坡等地，已有炭化的粟、黍被考古学家发现，其中粟占主体，还有白菜籽、芥菜籽等，说明当时半坡等地的人们已经吃上了蔬菜，从发现的生产工具（如锄、铲、石刀、陶刀等）来看，主要的生产形态无疑为农业，仅在姜寨一期，就发现了近两千件收割类农业工具[3]，在他们的生产生活中，渔猎最多只是一种补充。因此，在我看来，仰韶彩陶上流行的鱼形图案，不只是渔猎生活的客观记录，更代表了一种朴素的愿望——仰韶时代的人们试图通过那些虚拟的鱼，表达他们对生命的渴望，以及对水的崇拜。

水波纹和鱼纹，在彩陶上形成了奇特的因果关系。水是生命之源，鱼儿离不开水，大地上的万物生灵都离不开水，这是大自然至为朴素的真理。许多原始的图腾，看起来无比神秘，其实不过是在述说一个朴素的真理而已。

我想起电影《黄土地》，一部由陈凯歌先生1984年导演的影片。三十多年过去了，影片的情节已经基本淡忘，但千沟万壑、莽莽苍苍的黄土高原，以及木船像枯叶一样被黄河卷走的剪影，却深深印刻在脑海里。尤其难忘的，是其中的一个镜头，就是

陕北人结婚，婚宴上的鱼，竟然是用木头刻出来的。这个镜头出现时，我立刻感到浑身发麻，一种无法言说的震撼。陕北的穷人吃不上真正的鱼，只能用木刻的鱼来代替。在这里，鱼已经被赋予了强烈的象征性——它代表着一种富足的生活，而富足的生活，是以水为前提的。后来鱼作为一种吉祥的形象被绘制在年画上，不仅是因为"年年有鱼（余）"的谐音，更是因为对鱼的象征性的认定，已经融入了我们民族的潜意识。

很多年前，我在主编《布老虎散文》时，收到张承志先生发来的散文《旱海里的鱼》。写的是宁夏西海固——名字里有海，实际上却是一块旱渴荒凉的地方。也是在 1984 年，陈凯歌在黄土高原上执导《黄土地》那一年，张承志第一次潜入西海固"这无鱼的旱海，这无花的花园"。很多年后，张承志意外地见到了真正的鱼，西海固的老乡们，用一条炖鱼，款待这个远行者。在《旱海里的鱼》里，张承志这样写：

"全村人都不会做鱼！"我兄弟掏出谜底。刚才，直到尔麦里开始他都没给我透露一字。"怕做得不好？……全庄子只一个女子走银川打过工，这鱼是她做下的。"他说着客套话，却朝我使眼色，催我朝鱼动筷子。

哑巴老阿訇不动，握月的老父亲也不动。满炕的客都

不动，等着我。

我不愿再渲染席间的气氛。大海碗里，香气四溢的鱼静静躺着，像是宣布着一个什么事实。总不能说，鱼的出现是不合理的吧，伸出筷子，我从鱼背上夹了一口。

粘着红辣子绿葱叶的鱼肉，如洋芋剥开的白软的沙瓤。众人啧啧感叹着，纷纷吃了起来。都是受苦一世的长辈，他们不善言语，从不说出心里感觉。烤洋芋、浆水面、鸡和肉……我暗自数着吃过的饭食。

确实，粗茶淡饭，年复一年，点缀了我们的故事。确实从来没有想过鱼，确实不觉之间，把鱼当做了一种不可能。这不，因为一条鱼，因为它上了旱海农户的炕桌，老少三辈的客都拘束了。女儿女婿们用托盘端来菜蔬，摆上桌后，也挤在下边围看。[4]

在无水的西海固，粗瓷碗里的一条炖鱼，让吃饭变成了一场仪式。

不知为什么，这条餐桌上的鱼，让我想起绘制在7000年前仰韶彩陶上的鱼纹图案。

纵观整个黄土高原，自240万年以前的更新世，就已开始了黄土堆积的过程，但出土了这件彩陶几何纹钵的半坡遗址位

于今天的西安一带，西安则处于黄土高原最南端的关中盆地，泾河与渭河的汇流之处，所谓八水润长安，自然是水草丰美之地，如《孟子》所说："草木畅茂，禽兽繁殖，五谷不登，禽兽逼人，兽蹄鸟迹之道交于中国"[5]。在西安半坡遗址发掘出来的动物遗骸，包括了狸、貉、獾、羚羊、斑鹿、野兔等，有如一个超级动物园，西汉司马相如写《上林赋》，记录上林苑中的植物，除"深林巨木"之外，还有卢橘、甘橙、枇杷、山梨、杨梅、樱桃、葡萄等。在整个黄土高原上，自然是"世外桃源"。

总的来说，鱼纹以仰韶文化（尤其在半坡类型）彩陶中最为多见和典型[6]，张光直先生也说，陶器上的鱼纹主题在渭河流域的遗址中特别多见[7]。鱼儿离不开水，鱼纹彩陶的空间分布，以渭水流域为中心，包含了晋南、豫西和汉水上游一带，"所谓'庙底沟文化'源头和中心区域也应在关中西部和渭水上游一带"[8]。鱼纹，几乎成了仰韶文化彩陶最典型的徽记之一。

鱼纹图案，成为仰韶彩陶中的"元图案"，许多其他图案，都是由鱼纹图案派生出来的［图4-18］［图4-19］［图4-20］。严文明先生说："根据我们的分析，半坡彩陶的几何形花纹是由鱼纹变化而来的"[9]。《西安半坡》报告中说："有很多线索可以说明这种几何图案花纹是由鱼形的图案演变而来的……一个简单的规律，即头部形状越简单，鱼体越趋向图案化。相反方向的鱼纹

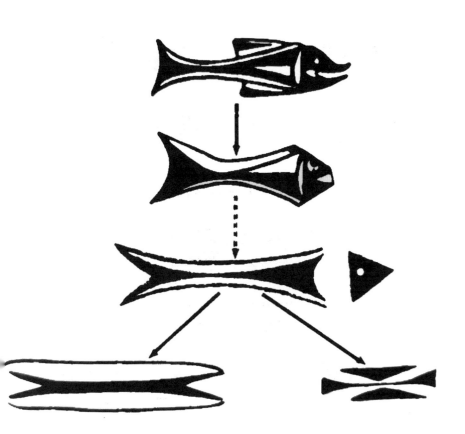

图 4-18]
鱼纹图案

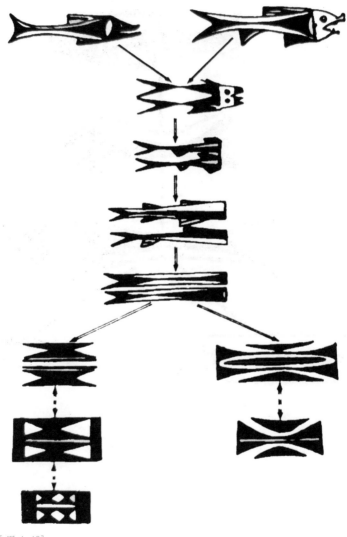

[图 4-19]

鱼纹图案

[图 4-20]

鱼纹图案

融合而成的图案花纹，体部变化较复杂，相同方向叠压融合的鱼纹，则较简单。"[10]

根据他们的观点，应该是先有具象的鱼纹图案，而后有抽象的几何图案，几何图案是从具象图案中简化、提炼出来的，这与我们文明由图像思维走向符号思维的大趋势是相符的。鱼，这地球上最古老的水生脊椎动物，也因此进入我们民族的文化基因。

陈凯歌的电影《黄土地》，刷新了革命题材的叙述方式，将革命和寻根两大主题融为一体，加上张艺谋油画般的摄影，形成了巨大的艺术张力。喜宴上木头雕刻的鱼，透露了黄土高原百姓的贫穷，也反衬了百姓在贫穷中生活下去的顽强意志。在河姆渡遗址，也出土过一件圆雕的木鱼，还有一件陶塑鱼。鱼代表着生存，代表着自由，代表着幸福。这一点，与彩陶上的鱼纹没有什么不同。

子非鱼，安知鱼之乐？

还有一点需要说明：喜宴上的鱼，还有更加具体的指向，就是它暗示着两性之欢。而两性之欢的结果，就是子孙满堂。中国人常说，多子多福，多子，成为幸福的重大前提，也成了人生的重大使命。而鱼与多子的关系在于，人们认为鱼善于产子，生殖力极强，所以鱼在中国传统文化中，就自然地成了被崇拜

的对象，并被赋予了两性相悦、女爱男欢的内涵，希望借此将鱼的强大生殖能力转移到人类中。

闻一多先生曾在一篇名为《说鱼》的论文里指出过这一点，并在文中引用了大量的《诗经》、《楚辞》、古诗、民谣作为证据，认为与鱼有关的事件，诸如打鱼钓鱼、烹鱼吃鱼，皆包含着合欢结配的暗示[11]，比如汉代乐府诗《饮马长城窟行》写：有客人从远方赶来，带来了一件鲤鱼形状的木盒，我赶快呼唤童仆打开木盒，其中有爱人用生绢书写的家信（"客从远方来，遗我双鲤鱼。呼儿烹鲤鱼，中有尺素书"[12]）。爱人的信件放在鲤鱼形状的木盒里，无须在信中倾诉，鲤鱼木盒本身，早已先声夺人地表达情爱的主题。

赵国华先生在《生殖崇拜文化论》一书中写到过半坡先民的鱼祭仪式，有一件事非常耐人寻味，就是"半坡先民尚不知道性结合与生殖的关系，以为是女性自己生人（即所谓的孤雌繁殖——引者注），所以，女性们举行（鱼祭）仪式之后的实践活动，不是与男子性结合，而是吃鱼。她们以为，吃鱼下肚，便可以获得鱼一样的旺盛的蕃衍能力。通俗些说，她们以为吃鱼之后，鱼的生殖能力便会'长在'自己的身体上。半坡彩陶上人面鱼纹口边衔鱼，便是半坡先民鱼祭时要吃鱼的一个写照"。[13]

　　赵国华先生还认为，鱼之所以在上古先民（尤其是仰韶先民）中受到推崇，除了具有超强的生殖能力以外，它在外形上也颇似女阴，因此先民们把女阴崇拜转移到鱼的身上。他说："鱼的轮廓，更准确地说是双鱼的轮廓，与女阴的轮廓相似"[14]。我们从彩陶上寻找双鱼的轮廓，发现他说得有一定道理，并且从其他原始艺术中得到印证。这也正是《饮马长城窟行》中的尺素传书，要用"双鲤鱼"造型的木盒盛放的原因。

　　《诗经》开篇的《关雎》说，"关关雎鸠，在河之洲"[15]，雎鸠，是中国特产的一种珍稀水鸟[16]，经常栖息于水边。它在河面上飞行，是为了寻找（捕食）鱼类。我们已经知道，鱼是女性的象征，因而，有研究者认为，在整首诗中，鱼并没有出现，诗作者以此暗喻君子追求淑女而未得，可谓绝妙之笔。

　　因此，许多解诗者把《诗经》开头的这一句解释为雎鸠只有在成双成对时才发出关关的和鸣，是把雎鸠和鸳鸯弄混了，不了解雎鸠的习性，没有意识到诗中存在着隐伏未出的一个"角色"，那就是鱼。

　　沈从文先生在《鱼的艺术》一文中提到："公元前2世纪，秦汉之际青铜镜子，镜背中心部分，常有十余字铭文，作吉祥幸福话语，末后必有两小鱼并列"[17]，我认为这正是两性相悦、女爱男欢的象征，而沈先生所说的它们"象征'富贵有余'的

幸福愿望"[18]，不过是引申义而已。沈先生提到的宋代鲶鱼纹瓷枕[19]，枕上绘有两条小鱼在河水中畅游，更是充满了对女爱男欢的暗示，作为古代的"床上用品"，瓷枕上双鱼的指向是明确的，而不仅是泛化的"如鱼得水"。

由双鱼图案中暗含的两性意涵出发，有学者推测那正是古代先民对于阴阳观念的最早表达。双鱼图案，也由两性话语，上升为"一阴一阳之谓道"的哲学观念。"《周易》中以鱼形为特征的'太极图'形，是它通篇内容的概括标志。相传这一图式为远古圣贤伏羲所创制，考古学的发展揭示了半坡类型彩陶中大量的鱼纹形态，早就以'阴阳鱼'的象征形式而存在，并展示了这一观念的历史起源。"[20] 蒋书庆先生说：

　　彩陶花纹中的鱼纹图像，主要存在于西安半坡遗址与秦安大地湾等仰韶早期遗址。半坡早期年代为距今六千七百多年。阴阳观念以鱼纹形象的象征表达，必然晚于理性认识的最初阶段，所以阴阳观念的产生，要上溯到距今七千年以前，它们在彩陶文化的时代得到了长足的发展。[21]

　　著名汉学专家、英国学者李约瑟先生说："一些现代科学所探讨出的世界结构，老早在阴阳学里预示出来了。从中国的古籍来看，阴阳学说的内在成就，乃是它显示出中

国人是要在宇宙万物之中，寻出基本的统一与和谐，而非混乱与斗争。"[22] 彩陶花纹展示了传统文化中阴阳学说的由来，奠定了中华文化特征的基础，推开了认识世界结构的大门，给予后来的文化发展以深远的影响。中国人寻找统一与和谐的历史文化，要上溯到远古时代。[23]

　　王朝的起源，也被纳入到生命起源的大叙事中。在传说中，鲧和儿子禹被认为是夏族的祖先，而鲧和禹都出于水族。鲧从鱼，也就是说，夏族的祖先，是水生的鱼类。《山海经》注引《归藏·启筮篇》说，鲧死后尸体三年不腐烂，不知道是谁（一说祝融）用吴刀剖开了他的尸体，这才生出了禹，鲧的尸体则化为黄龙（一说黄能）飞走了[24]。所谓黄能有三只脚，生活在水中。《楚辞》也写道："伯禹腹鲧。"[25] "腹"通"孚"（fū，后作"孵"），孚（孵）化之意，暗指鲧系鱼类水族。《国语》也说："昔者鲧违帝命，殛之于羽山，化为黄能，以入于羽渊。"[26]《拾遗记》卷二说："鲧自沉于羽渊，化为玄鱼。……鲧字或鱼边玄也。"

　　不仅夏族的历史要上溯到鱼类，周族的始祖也与鱼类有密切的关系。传说中，后稷是周族的先祖，从古籍文献中亦可查到后稷最终化为鱼神的传说。《山海经》载："西望大泽，后稷所潜也。"[27] 就是说后稷死后，即潜入了大泽（大水）之间。而

《诗经·周颂》中，就录有一首周朝王室向宗庙献鱼祭祀的乐歌，名字叫《潜（sēn）》。乐歌唱道：

> 猗（yī）与漆沮（jū），
> 潜有多鱼。
> 有鳣（zhān）有鲔（wěi），
> 鲦鲿鰋（tiáo cháng yǎn）鲤。
> 以享以祀，
> 以介景福。[28]

漆、沮，皆水名。据《史记·周本纪》记载，后稷的后裔公刘自漆、沮二水渡过渭河，发展壮大部族，"周道之兴自此始，故诗人歌乐思其德"[29]，有学者认为这首《潜》就是周人祭祀公刘之诗。诗中的鳣、鲔、鲦、鲿、鰋、鲤是鱼的不同种类。鳣是鳇鱼（一说鲤鱼），鲔是鲟鱼（一说鲐鱼），鲦是白鲦，鲿是黄鲿鱼，鰋是鲶鱼。祭祀祖先（公刘）时，就以这些鱼类为祭品，以求获赐庇佑和福禄。《毛诗序》讲，"季冬荐鱼，春献鲔也"，这正是周人祭祀礼仪的一个特色。

漆水（古称姬水），在陕西省中部偏西北，那里正是渭河支流，是传说中黄帝的起源地，《国语》载："黄帝以姬水成，炎

帝以姜水成"[30]，姬水（漆水）也是周族的发源地。后稷别姓姬氏，就是以姬水（漆水）相称。正因漆水、沮水是周族的发源地，所以周王朝定都于镐京，远离了漆、沮，却依然以漆水和沮水中的鱼类作为祭礼品，以此表示向他们族群的源头致敬。

漆水流域刚好处在仰韶文化半坡类型的区域内，从这里出土的陶器上看到的鱼纹图案中，就可以看到鳟、鲌、鲦、鲤等鱼类的身影。在半坡类型文化二期彩陶上，有一种常见的鱼纹，鱼的体形狭长，头微尖，尾鳍叉开，美术考古学家张朋川先生认为，这些特点与鲦鱼相似。而在宝鸡北首岭出土的半坡类型文化彩陶壶上所呈现的鱼纹，口在颌下，头部两侧有崛起的硬鳍，尾鳍与腹鳍相连，正是鲌鱼的特征[31]。来自地下与纸上的双重证据，在仰韶文化半坡类型彩陶上，神奇地对接。

接下来的问题是，在交通和信息都不发达的新石器时代，哪怕最原始的古国还都没有形成，为什么会在黄河广大的流域内出现相同的神话传说和图像符号？到底是谁在发号施令，谁又是那凌驾一切的设计师？据叶舒宪先生介绍：英国人类学家弗雷泽（James George Frazer）发现了作为原始民族思维和行为法则的"交感巫术"，并把这一发现写进了他的巨著《金枝》里。他采集大量的案例证明，原始部落民众往往拥有一些共同的信念。心理学家荣格（Carl G. Jung）进一步提出了"集体无意识"

的概念，在他看来，文学的魅力就在于表达了集体无意识的原型（荣格曾称之为"原始意象"，Primordial Images），他认为，"一个用原始意象说话的人，就是在同时用千万个人的声音说话。"这种原型的存在，出色地解释了我们的疑问：在时空隔绝和各自独立发展的状况下，为什么世界各地会出现相似的神话母题和叙事结构？[32]

正是这种"集体无意识"（或曰"原型"），使得上古时代的神话传说和图像符号能够出现跨河流、跨地域，甚至跨国别的趋同性。人们肤色不同、长相各异，但他们的内心本能是一致的。朱大可先生说，这种"集体无意识"（或曰"原型"），就是人类文化的共通性，是"超越表层结构的深层结构，无论表层叙事如何迅猛变化，此深层结构岿然不动，犹如深藏于地表之下的坚硬岩基"，它指向"一种强大的共时性真理"。[33]而人类文明（文化）的历史，都不过是这种文化共通性与差异性彼此碰撞、博弈、互动的结果。

第三节 地神象征物

贾宝玉最常说的一句话是：

"女儿是水做的骨肉，

男子是泥做的骨肉"。

其实泥与水合起来，

才是完整的人。

　　生命离不开水，更离不开土地。土地是神奇的，当人类结束了穴居和原始狩猎的时代，走到山地、平原上，看着一颗种子落进土壤，遇到水，遇到阳光，就会茁壮成长，变成人类的粮食，他们的内心，一定无比的惊奇，无比的震动。他们无法解释土地为什么会孕育万物，犹如他们无法解释母亲为什么能够生出孩子。

　　他们知道庄稼是大地里生长出的，孩子是母腹里生产出的。但他们并不把这两件事分开来看。在他们眼里，无论是植物、动物，还是人，所有生命的诞生都是一回事，都受到同样巫术的支配。他们当然知道人是从母体中生出来的，但母亲又是从哪里来的？归根结底，人是大地的产物。人的生产，与其他生命的生产，都被归结在大地这个主题上。大地的形象，也从此与母亲的形象合二为一。

　　于是，在华夏古代神话系统中，地神的地位得以凸显，并且"戏剧性地模拟了创世主、始祖母亲和救世主的角色"[34]。中国古代神话系统的第一个女主角——女娲，也带着她特有的

母性光环，出现了。

从此，世世代代的中国人都相信，是女娲，用泥和水，创造了"第一个人"。

女娲造人的故事是这样的——有一天，她经过黄河之畔，想起自开天辟地以来，世界上已经有了鹰击长空，有了鱼翔浅底，不再是一片寂静，但女娲仍然觉得少了点什么。她低头沉思不语，突然从黄河水里看到自己的倒影，顿时醒悟过来，原来世界上还缺少了像自己一样的"人"。于是，女娲就参照自己的样子，用黄河的泥土捏制了泥人，再施加神力，世界上从此有了人类。

造人成功之后，女娲想到他们总会有死的一天，到时候再做一批，太麻烦了。于是女娲去求上苍，安排男婚女嫁，于是有了婚姻，人类就开始了自己繁衍的历史，因此女娲又被视为主职生育与情爱的皋禖之神。

人是大地的产物，是泥和水的混合体，以至于在《红楼梦》里，贾宝玉最常说的一句话就是："女儿是水做的骨肉，男子是泥做的骨肉"。其实泥与水合起来，才是完整的人。而贾宝玉自己，也是大地的产物——他诞生于一块石头，女娲炼石补天剩下的一块石头。无论男人，还是女人，都有着双重的母亲，一是女娲，二是黄土大地，或者说，女娲和黄土大地是一体的，土地本身就是雌性的，丰乳肥臀，有着非同寻常的孕育能力，它是天下

生灵，当然也包括人类生命的真正来源。

有人把女娲抟土造人的过程，与新石器时代陶器的生产过程对应起来，认为女娲造人的产生，是从陶器的生产过程中派生出来的，或者说，陶器的生产，是对女娲造人过程的模拟——用来制陶的黏土本身，就是女娲的肉体。蒋勋先生说："新石器时代最大的特征是农业的产生与陶器的制作，这两样文明都说明着人类对'泥土'这种物质特性的发现。泥土特性的认识经过要比岩石复杂。岩石的认识是直接在它的质地与形状上去辨别，用击打、摩擦的方法，改变它的造型。但是，对泥土的认识，是经过了它渗水溶化的特性、被捏塑的特性，到晒干或烘焙以后形制固定的特性，其中认识的过程需要有更复杂的记忆累积。"[35] 总之，只有进入陶器时代，人类拥有了陶器生产的经验累积，才能生出对女娲抟土造人的想象。女娲造人神话的出现，乃是经济基础决定上层建筑的一个至为生动的实例。

为了表达对土地生殖能力的崇拜，人们把蛙的图案绘制在彩陶上。鱼是生殖力最旺盛的水生动物，蛙则是生殖力最旺盛的水陆两栖动物[36]。蛙纹的出现，比鱼纹要晚，由鱼纹到蛙纹的转变，对应着彩陶纹饰的主体由水生动物向水陆两栖动物的转变，在人类由渔猎文明转向陆地耕作文明的过程中，蛙必然会逐步取代鱼的位置，并且最终由蛇、鱼、蛙"进化"成"龙"——

一种集结了蛇、鱼、猪、鹿、牛、羊、鹰等生物水陆空优势的综合性神灵，虽然没有蛙，但蛙作为地神象征物之一，于上古农业时代的艺术史上留下不可磨灭的印记。我想起辛弃疾《西江月·夜行黄沙道中》里写：

> 明月别枝惊鹊，
> 清风半夜鸣蝉。
> 稻花香里说丰年，
> 听取蛙声一片。[37]

在他的词里，蛙与丰收，那么完美地合为一体。

不只辛弃疾，当代作家莫言先生一部以生育为主题的长篇小说，名字就叫《蛙》。显然，深谙中国民间信仰的莫言先生，对蛙的象征性了如指掌。

还有一点值得注意，就是女人在性爱和分娩时的姿态与蛙形十分相似，这很容易让那时的人们产生关于蛙的联想，并在蛙的生殖力与女性的生殖力之间建立某种联系，进而认为女性就是繁衍子孙的人间使者。

如此说来，神话中的女娲被赋予造人的功能，或许是先民们受到女性的生殖场面（类似于蛙形）的启发有关。女娲的"娲"，

与"蛙"竟然同音，女娲，会不会就是女蛙？《古今韵会举要·麻韵》说："蜗与蛙通。"《正字通》说："（娲）音蛙"。可见，"娲"与"蛙"有着相同的字源关系，女娲因为女性在生殖上的作用而被赋予"造人"的功能，也是可以想见的。归根结底，女性是通过生育的形式来"造人"的，这与鱼、蛙产子没有什么区别，而女娲抟土造人，只是将人类的生育，与大地的养育功能合二为一罢了。

总而言之，人是女娲抟土造出来的，来自江河大地，水和土构成人的肌体，而女娲，就是人的创造女神。这样的印记，一直留存在中国人的潜意识里。不是有歌在唱么，"我的老家哎就住在这个屯，我是这个屯里土生土长的人"。土生土长不是贬义词，而是对中国人起码的身份认定。总之，在"土"里，中国人找到了自己的身份认同。"人类在这里找到了一个非人类的起源"[38]。

朱大可先生说："对中国人而言，大地的气息（地气）是生命的本源，人的居住必须承接'地气'，才能源源不断地获得能量。这种地能，在希腊神话中成为提坦巨人安泰俄斯（Antaeus）的力量源泉。在先秦以后，地气以风水的形态进驻了中国人的家园。"[39]

朱大可先生还说："地神与水神的最大区别，在于泥土是一种固体，跟流体相比，它更容易被抓握和拿捏，更易被塑造成

有型的物体，更便于人类的手工创造。正是从地神的赏赐——泥土开始，人类踏上了发明的道路，学会盘整和耕作土地，种植粮食，甚至直接用泥土来烧制日常器具——瓦罐。正如陕西半坡出土器物所呈现的那样，在那些最古老质朴的陶器中，叠印着地神的机智面容。"[40]

蛙纹在新石器时代彩陶上大量出现，尤其在马家窑文化的彩陶上，更加引人注目。严文明先生说，从地理分布、文化特征和艺术风格看，马家窑文化是仰韶文化的发展和延伸。马家窑文化继承了仰韶文化彩陶中的两种传统图案——鸟纹和蛙纹。但是马家窑文化中的鸟纹更抽象，已几何化，仅能看出鸟的头部，而且到了半山类型和马厂类型时期，已不见此类纹饰。而蛙纹，则演变成了马家窑文化的主题纹饰。马家窑类型的蛙纹通常覆盖钵或盆的全部内壁，生动逼真、独具特色。半山类型以后（包括半山类型），蛙纹开始简化，更加几何化、规范化甚至人格化，一般都绘在彩陶壶的外壁。[41]

故宫博物院里，藏有一件马家窑文化马厂类型的彩陶抽象蛙腿纹双系罐［图4-21］，为泥质红陶，外壁于橙红色陶衣上，以黑彩描绘的图案，隐去了蛙身，只留下壮硕的蛙腿，仿佛在有力地蹬踏着，去把那隐去的蛙身高高地弹跃出去。

彩陶抽象蛙纹双系壶［图4-22］、彩陶抽象蛙纹瓮［图4-23］，

均为泥质红陶，只是在外壁上描绘的，是蛙的俯视图。那时的制陶人，已经懂得了以抽象化、几何化、规范化的纹样去描绘世界，造就了那个时代里的"现代艺术"；他们，就是那个时代的康定斯基。而另一件彩陶折线纹双系壶［图4-24］，我认为是对蛙纹的进一步抽象与简化。

在它们之前，或者同时代的彩陶上，仍然有许多蛙纹是具象化的、相对写实的，比如头部被画成一个圆圈，而不是像故宫博物院收藏的这件双系壶那样省略了头部，有些青蛙腿不是只有四个，而是被画成六个甚至更多。

有如鱼纹图案一样，蛙肢图案也是彩陶的"元图案"之一。连水波纹、漩涡纹、网格纹、锯齿纹、同心圈纹等，如石兴邦先生所说，"波浪形的曲线纹和垂幛纹是由蛙纹演变而来的"[42]，有学者认为，"如果放在陶器本身的圆腹器身上来整体地观察，它们都是对以蛙为代表的动物子宫、人的子宫、植物的子宫及地母的子宫之浑圆多产的象征表现。"[43]

除了蛙纹，彩陶上经常出现蝌蚪纹，那也是蛙纹的衍生物。所谓蝌蚪纹，就是一个黑色圆点，拖曳出一条弧线，也有的拖曳出两条或者三条弧线。甘肃省临夏回族自治州博物馆藏仰韶文化马家窑类型彩陶钵内，中心部位就绘有这样的蝌蚪纹［图4-25］。蝌蚪在水里游动，就形成了"同心圈纹"和"旋纹"。

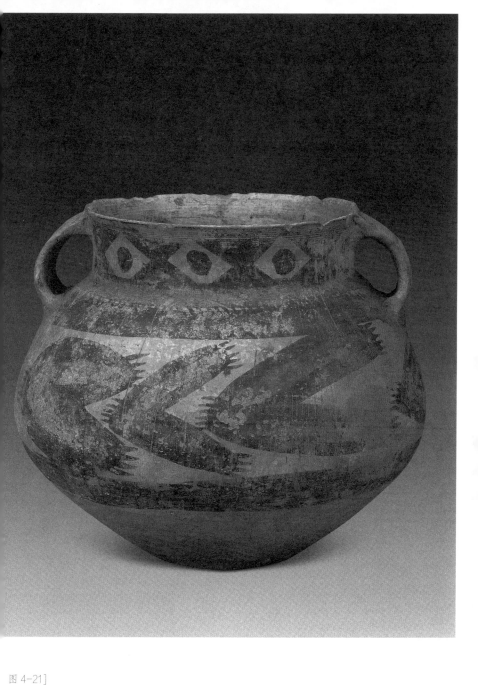

[图 4-21]
彩陶抽象蛙腿纹双系罐，新石器时代马家窑文化马厂类型
北京故宫博物院 藏

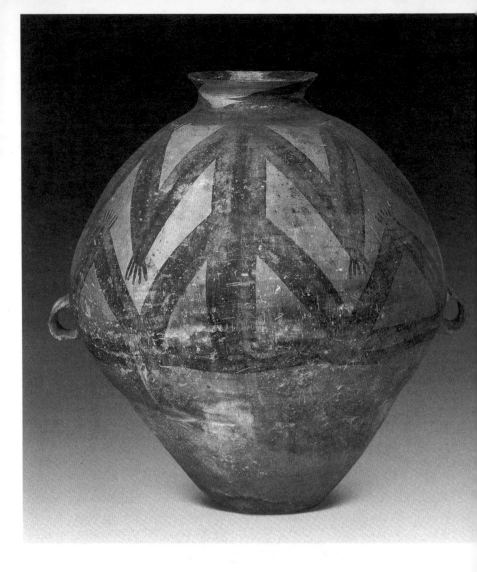

[图 4-22]

彩陶抽象蛙纹双系壶，新石器时代马家窑文化马厂类型

北京故宫博物院 藏

[图 4-23]

彩陶抽象蛙纹瓮，新石器时代马家窑文化马厂类型

青海省彩陶中心 藏

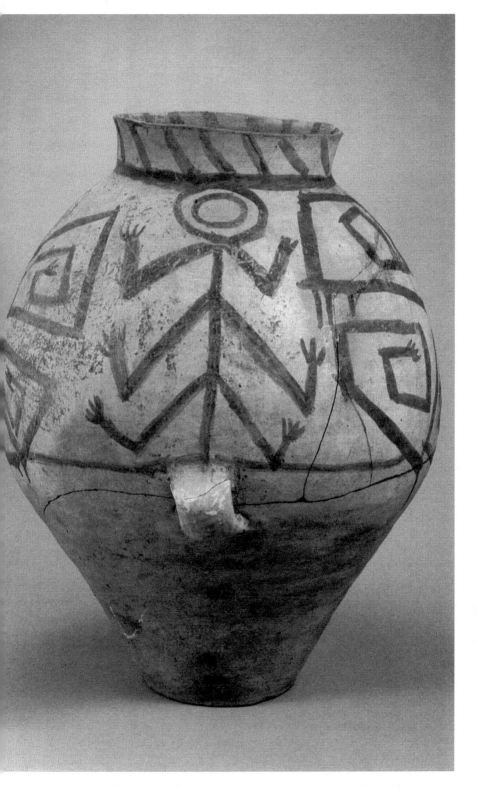

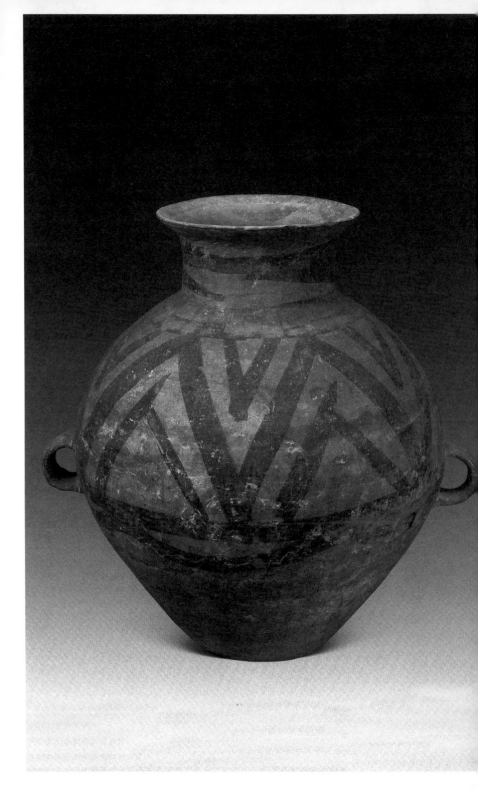

[图 4-26]

石蟾雕刻，西汉

现存陕西省兴平市霍去病墓前

器表下部的纹样，也全部由蝌蚪纹及其演化的"波纹"组成。[44]
小蝌蚪找妈妈，找到了鲤鱼，找到了乌龟，但早在仰韶文化时代，
先民们就已经知道，蝌蚪的妈妈是青蛙。

　　蛙代表生殖、生存、丰盈、吉祥的寓意被后世继承下来，
在商周青铜器上经常可以看见蛙纹装饰，比如殷墟晚期一件青
铜卣形器的提梁上，就出现了蛙纹。"《韩非子·内储说》记载
了越王勾践伐吴之前，要举行仪式祭怒蛙。在吴王祠的石屋里
刻着吴王夫差和青蛙的形象，甚至吴王阖闾的印上同样有青蛙
为饰。"[45]

　　从春秋战国直到魏晋，蛙一直被视为神物。在"秦始皇陵
园东侧的上焦村 M5，就出有秦代少府制作器皿上的银蟾蜍（蛙）
附件"；高大威严的汉代霍去病墓前，也有蛙的巨大石雕［图 4-26］；
东汉彭城王亲属墓出土的鎏金铜砚，通体作成蛙形；而张衡制
作的候风地动仪，也装饰着蛙的造像……[46]

　　第四节　植物的繁殖过程

　　　　作为大地与天空的连接物，

　　　　在人类的早期思维中，

　　　　鸟成了超越现实的灵物，

[图 4-27]
彩陶花瓣纹钵，新石器时代青莲岗文化
北京故宫博物院 藏

一种带有神异色彩的生命。

"掬水月在手"，下一句就是"弄花香满衣"。只是溢满了8000 年前花香的衣衫，我们看不见了。我们能够看见的，唯有彩陶上的花朵，在跨越了 8000 年至 4000 年的时光之后，依然芳香如初，只是这"衣"，不是人之衣，而是陶之衣，在这些红泥陶土烧制的彩陶上，妖娆繁密，婀娜多姿，生机盎然。

常见的花朵和植物纹样有：花瓣纹、花叶纹、豆荚纹、叶形纹、叶茎纹、勾叶纹等等。花纹，其实就是花之纹，后来才泛指所有的纹饰与图案。在故宫博物院，我们可以看见许多有"花纹"绽放的彩陶，其中有：仰韶文化庙底沟类型彩陶旋花纹钵 [图 2-11]、彩陶旋花纹曲腹钵 [图 2-12]、青莲岗文化彩陶花瓣纹钵 [图 4-27]……

有学者认为，这些花朵、植物纹饰，是对雌性植物生殖器的描摹。花朵图案有些像生殖器的变形，而且，植物的"生殖器"就藏在花蕊中。但有学者认为，其他植物纹饰也与生殖有关，尤其是"叶形纹"，就是对生殖器的直观再现。比如仰韶文化马家窑类型的"变体叶形纹"[图 4-28]、庙底沟类型的"叶形圆点纹"、大墩子彩陶的"花卉纹"、河姆渡彩陶的"叶形刻画纹"等，都是对雌性植物生殖器（或女性生殖器）的表象形式，而"叶

[图 4-28]

"变体叶形纹"，新石器时代仰韶文化马家窑类型

[图 4-29]

"叶形网纹"，新石器时代马家窑文化马厂类型

形网纹"［图4-29］，也是从上述植物纹饰中延伸出来，构成多个女性生殖器的对称组合图案，甚至于椭圆形圈网格纹［图4-7］［图4-11］［图4-12］［图4-30］，也是对雌性植物生殖器（或女性生殖器）的抽象与变形。[47]

在上述文字里，雌性植物生殖器与女性生殖器被相提并论，原因是在上古先民眼里，还没有把人类同动物、植物区分开，雌性植物生殖器、动物生殖器和女性生殖器都是一回事，因此，我们把那些花卉纹、叶纹、网纹看作植物生殖器、动物生殖器和女性生殖器都是正确的。户晓辉先生说："当我们说起彩陶纹饰表现了植物生殖器官时，实际上也是在说它表现了人、动物或大地母亲的生殖器官。"[48]

将这些花卉纹、叶纹、网纹等植物纹饰看作生殖器的赋形，可以从其他原始艺术中找到佐证。比如阴山岩画中，就以椭圆形纹样表现女性生殖器。关于以树叶代表女阴，也有许多民俗为例，比如东北的满族，亦有以柳叶作为女阴的象征，将柳枝作为母神的标记的传统[49]，陕甘地区的民间剪纸，也以花朵来象征女阴[50]。

《诗经》里暗含着一个草木葱茏的植物世界，其中许多植物，都被用来指代女性，并且充满了性爱的暗示。这些植物有：桑（《鄘风·桑中》）、梅（《召南·摽有梅》）、花椒（《唐风·椒聊》）、

芣苢（fú yǐ，一说为车前草）（《周南·芣苢》）、芍药（《郑风·溱洧》）……

德国艺术史家、社会学家，现代艺术社会学奠基人之一格罗塞（Ernst Grosse）认为："从动物装潢变迁到植物装潢，实在是文化史上一种重要进步的象征——就是从狩猎变迁到农耕的象征。"[51]

以植物纹饰承担生殖的主题，除了外形的相似度以外，还有一个原因，那就是植物世界的花花草草，看上去是弱不禁风的，却有着植物更加强悍的生殖繁衍能力。动物通过生儿育女来延续香火，植物则通过开花结果繁衍后代。植物的繁殖主要分成有性繁殖、无性繁殖等方式。有性繁殖通过传授花粉来进行，当微风吹过，人们看得见花瓣在风中飞舞，却看不见雄蕊的成熟花粉被风吹送了很远，或者沾在蜜蜂、蝴蝶、飞鸟的身体上，落在雌蕊的柱头或胚珠上，当其中一个卵和胚珠合在一起时，就形成了种子，结出新的果实，这种传粉方式，叫异花传粉，油菜、向日葵、苹果树等是异花传粉的植物。还有一种传粉方式叫自花传粉，就是植物将成熟的花粉粒传到同一朵花的柱头上，并能正常地受精、结实。水稻、小麦、棉花，都是自花传粉。无性繁殖则不涉及生殖细胞，不需要经过受精过程，直接由母体的一部分直接形成新个体。

［图 4-30］

彩陶网格纹单柄壶，新石器时代马家窑文化半山类型

北京故宫博物院 藏

[图 4-31]

绘鸟纹彩陶钵，新石器时代仰韶文化庙底沟类型

西安半坡博物馆 藏

与动物的繁殖过程相比，植物的繁殖过程更加隐秘，更加神奇，将大自然的伟力表露无遗。已经进入原始农业时代的初民们，尽管还没有掌握足够的植物学知识，但已然对植物世界有了初步的认识，植物、花瓣纹饰出现在彩陶上，不仅仅是出于美观的需要，更是寄寓了他们对于自身繁衍的渴望。

同样我们可以理解，除了植物纹、花瓣纹，为什么鸟纹也变得发达起来。鸟纹较早出现在仰韶文化半坡类型彩陶上，像这件现藏于西安半坡博物馆的绘鸟纹彩陶钵［图4-31］，描绘鸟侧身伫立的形象，圆头长喙，身如弯月，翅尾上举，静中有动，一副将落欲飞的模样。尤其是一些小型的蜂鸟，头部有长喙，在摄取花蜜时把花粉传开。也就是说，在植物（包括庄稼）繁育的过程中，鸟扮演着神奇的角色，仿佛在施展着某种巫术，在死亡与新生之间，建立起神秘的联系。众鸟的飞行轨迹里，竟然暗藏着植物生存的秘密。

有学者认为，彩陶上的飞鸟图案代表的是男根的形象，郭沫若先生相信它"是生殖器的象征，鸟直到现在都是（男性）生殖器的别名，卵是睾丸的别名"。[52] 但这推论过程过于简单，赵国华先生则做了更详细的论证："由于多次性结合女性也未必怀孕，由于从性结合到女性感知妊娠中间相隔很长时间，所以，远古人类起初不了解男性的生育作用，只知道女性具有繁殖功

能。初民观察到鸟类的生育过程之后，发现鸟类不是直接生鸟，而是生卵，由卵再孵化出鸟，并且有一个时间过程。这使他们逐渐认识到，新生命是由卵发育而成的。于是，他们联想到男性生殖器也有两个'卵'，又联想到蛋白与精液的相似，女性与男性的结合，以及分化的结果，从而认识了男根所特有的生殖机能，亦即悟到了'种'的作用。这是人类对自身生育功能和繁殖过程认识的又一次深化，是认识带有飞跃性质的一次深化。男性有两个'卵'，相比之下，鸟不仅生卵，而且数目更多。因之，远古先民遂将鸟作为男根的象征，实行崇拜，以祈求生殖繁盛。"[53]

这是对于鸟与男根关系的一次系统的论述，在我看来，从郭沫若先生到赵国华先生，虽然言之凿凿，他们的判断却都更像是猜测。然而，鸟与植物授粉之间的关系，虽不是显而易见，至少是隐而可见的。至于为什么同样承担着花粉传授职责的蜜蜂、蝴蝶并没有成为彩陶上的图案，我想这或许是因为初民们对于植物授粉的认识有限，不可能一步到位，还有一个原因，就是鸟类通过孵蛋进行繁殖，除了它传递花粉的功能，它自身的繁育链条也是清晰可见的，因此，鸟在初民们眼中自然成为一种神物。

鸟纹在陶器上出现，还有一个原因，就是飞鸟（尤其是候鸟）

的行踪，与季节的轮替有着鲜明的对应关系。上古先民们通过
反复观察，发现了这一规律。古代文献中的记录，也证明了这
一点。总结《礼记·月令》的记载，可知：

孟春之月：鸿雁来。

仲春之月：玄鸟至。

季春之月：田鼠化为鴽（rú，鹌鹑类小鸟）。

仲夏之月：鵙（jú，又名伯劳）始鸣。

季夏之月：鹰乃学习。

孟秋之月：鹰乃祭鸟。

仲秋之月：鸿雁来。玄鸟归。

季秋之月：鸿雁来宾。

孟冬之月：雉入大水为蜃。

仲冬之月：鹖旦不鸣。

季冬之月：雁北乡。鹊始巢。[54]

鸟类的周期性活动，向人间准确地通报了时节的变换，使
鸟类不仅成为可靠的季节预报员，甚至成为"先知"，来自山川
草木虫鱼的各种消息，鸟没有不知道的。因此，除了日月之升降，
飞鸟之去来也成为上古先民们计算时令，以安排农事和人间各

种事项的依据。鸟的去来行踪，对人类生产生活有了重大指导意义。在上古先民眼中，鸟虽然有着多重的功能，但都与繁衍、成长有关，人类生息、万物生长，都与天空中的飞鸟建立起关系，人类也把对谷物丰产、人丁兴旺的渴求，转嫁到鸟的身上。

许多民族的起源神话，都落实在鸟的形象上。比如，殷人的始祖契，他的母亲简狄，是帝喾的次妃。一天，三人同到河里洗澡，见玄鸟（燕子）降下一卵，简狄吞下去以后，怀孕生了契。契长大成人，帮助夏禹治水有功，被封于商，所以《诗经》里说："天命玄鸟，降而生商。"[55]

秦人的始祖也大致相同，据司马迁《史记》记载，女脩正在纺织时，玄鸟掉下一卵，女脩吞下之后，生子大业，而大业，就是秦人的始祖。[56]

在女真族的神话中，天上的三位仙女之一佛库伦，和她的两位姐姐——恩古伦和正古伦，在布库里山下的布勒瑚里池洗澡，神鸟把它衔着的朱果放到佛库伦的衣服上。佛库伦把那颗朱果含在嘴里，并且咽下去。不久，她怀了孕，无法飞上天了。姐姐们说："你是天授妊娠，等你生产以后，身子轻了再飞回来也不晚。"她们飞走了，而佛库伦，在相别不久之后，生下一名男婴。那名男婴就是女真人的始祖——库布里雍顺。作为大自然的传人，他与神话里的各种始祖一样，有着超自然的力量。

所以，在鄂多里城，终日厮杀的三姓部族，见到他，都不约而同地停止厮杀，顶礼膜拜。他娶了一个名叫百里的女子为妻，并在这里建立了自己的国家——满洲。[57]

此后，布库里雍顺的子孙虐待国人，引起国人反叛，杀死国主家族，唯有幼儿范察逃脱。范察的后人孟特穆，用计策将先世仇人的后裔四十余人引诱到鄂多里城西方一千五百余里的赫图阿拉，斩杀一半，报了大仇，遂在这里定居。这位孟特穆，就是清朝的"肇祖原皇帝"。而赫图阿拉，就是后来努尔哈赤建立大金国（后金）的都城。清太宗皇太极即位后主持编纂女真族早期文献时，对这一起源神话予以浓墨重彩的表达，这表明了这一起源神话的重要性。

无论是殷人、秦人还是女真人，他们的起源神话居然存在着如此惊人的一致性。在资讯和交通都极不发达的远古社会，他们彼此抄袭的可能性几近为零，那么，这种神奇的巧合，将提醒我们关注远古先民们的思维共性，在这种思维中，鸟，成为一个可以彼此互通的公共性符号。

天空中的飞鸟，用翅膀划出了它与人类的界限。作为大地与天空的连接物，在人类的早期思维中，鸟成了超越现实的灵物，一种带有神异色彩的生命。对鸟的崇拜，在古代"九夷"中普遍存在。"九夷"的提法，见《后汉书·东夷传》，在此书

中，东夷被分有九种："夷有九种，曰畎夷，于夷，方夷，黄夷，白夷，赤夷，玄夷，风夷，阳夷。"这种分法，在后世日渐流行。有学者认为，风，就是凤，风夷是以凤凰为图腾的部族，指天皋氏；赤夷是以丹凤为图腾的部族，指帝舜的部族；白夷是以鹄为图腾的部族，指帝喾的部族；黄夷是以黄莺为图腾的部族，指伯益的部族；玄夷是以玄鸟（即燕子）为图腾的部族，指商人……[58] 透过九夷的名字，我们几乎目睹了一幅完备的鸟类图谱。天空中姿态各异的飞鸟，成为我们区分不同部族的记号。而《左传》昭公十七年却提到十种鸟，表明以鸟为图腾的部族，可能不止九种。商朝中后期，夷人第三次向南方迁徙，他们的图腾，也飞过渤海，在山东半岛栖落。我们至今能够从战国时代文物中，与山东沿海地区神仙方术中的"仙人"相遇，这些"仙人"，一律是身上有毛、翅膀、鸟喙的人形，显然，这是夷人图腾在经历了漫长的奔波劳顿之后的变异——即使那支在辽东半岛与山东半岛之间的漫长通道上流动的人群消失之后，两者在文化上的血缘联系，也是显而易见的。这种文化变形，在战国时代发展为齐国宗教文化的要素之一，并对燕齐区域的文化风格产生了重要的影响。

而沈阳新乐遗址出土的"木雕鸟"，可能是我们目前所能见到最早的鸟形文物。这是一只长达38.5厘米，宽48厘米，厚6

厘米的大鸟,出土时已断成三截,专家考证它是新乐民族的图腾。几乎与此同时的河姆渡文化、仰韶半坡、良渚文化的陶器图案中,也出现大量的鸟的形象。但是,只有新乐遗址中的鸟,是以三维的形式出现的,这无疑是一只特异的鸟。现在,这只神秘的鸟被放大在沈阳的市政府广场上,成为这座城市人所共知的徽记。

如此,彩陶上出现鸟图案,也就不觉奇怪了。甚至到了青铜时代,许多青铜器上,如父丁方彝、父辛鼎、作父辛尊等,都铸有"四鸟"图案[59]。鸟的图案由新石器时代的彩陶转向商周之际的青铜器,一直没有消泯,体现出华夏民族文化传统的源远流长、一脉相承。

第五节　与天象的对应

在所有的观念中,
生殖崇拜是最原始、最优先,
甚至是凌驾一切的主导性观念。

对于彩陶纹饰还有这么多其他的解释,有学者认为,这些彩陶纹饰,体现了上古时代人们对于天文的认识,比如鸟象征

着太阳，当时的人们相信鸟是背负着太阳飞行的，所以会在鸟背上绘有太阳纹，蛙则象征月亮，这与古代"月中有蟾蜍"的神话相联系[60]。《淮南子》说："日中有蹲乌，而月中有蟾蜍"[61]。蟾蜍后来就成了月亮的代称，所以，李白在诗中写："蟾蜍蚀圆影，大明月已残。"[62]半坡彩陶两两相对的鱼纹，表示上弦月和下弦月的周期性变化。马家窑文化半山类型的彩陶网格水波纹双耳壶［图 4-11］，肩部绘有四组圆圈网纹，代表一年中的四季，而在四组圆圈网纹之间，绘有三层波折形纹，表示一季共有三个月，四季加起来是十二个月。圆圈网纹的外围以红色绘制，表示太阳的形象，而圆圈网纹中间的纵横交叉，暗示着寒来暑往、日月交替。[63]

伴随着原始农业的产生，我们的先祖就已经开始观察日月之运行、星辰之流转，进而孕育了原始天文学[64]。他们把太阳（日）东升西落的周期确定为一天，这个周期，就以太阳的名字——"日"来命名；他们把月亮盈亏的周期确定为一月，这个周期，就以月亮的名字——"月"来命名。他们把夜空中的二十八宿分成"东苍龙、西白虎、南朱雀、北玄武"四象，从而明确了东、西、南、北四个方位。原始初民的时间观、空间观，都是上天给予的。人们在上天框定的时间与空间中生活。日月更替、斗转星移，对应着大地上的鸟语虫鸣、草木枯荣，人间的衣桑食稻、狩猎

祭飨。"七月流火，九月授衣"[65]，人世间的一切活动，都在上天的提示下展开。古人敬天，不是出于无知，相反，是出于他们对天象的变幻有了准确的认识。因此宋代王安石在解释《诗经》中的《七月》诗时说："仰观星日霜露之变，俯察虫鸟草木之化，以知天时，以授民事，女服事乎内，男服事乎外，上以诚爱下，下以忠利上，父父子子，夫夫妇妇，养老而慈幼，食力而助弱，其祭祀也时，其燕飨也节，此《七月》之义也。"[66]周代以后贯穿中华文明的礼乐文化，根基就在农业生产，在人世与天象的精准对应。

如是，上古初民的时间观、空间观，也必然在陶器、玉器这些上古艺术品中都留下投影，使这些"地下之新材料"，成为我们了解那段历史的"第二重证据"。这些观念后来落在文字上，成为记录古代天文学的文献，作为王国维先生所说的"第一重证据"（"纸上之材料"）流传至今。最具代表性的，当数先秦时代的《吕氏春秋》。这部"备天地万物古今之事"[67]的重要著作，前十二卷全是天学内容，分别为：孟春纪、仲春纪、季春纪、孟夏纪、仲夏纪、季夏纪、孟秋纪、仲秋纪、季秋纪、孟冬纪、仲冬纪、季冬纪，被称为《十二纪》，成为那个时代对天文自然的准确记录，也成为不可或缺的人间指南。

彩陶图案的形成，一定是由多元的因素、经过复杂的过程

而产生的，而彩陶图案本身，也可能具有多义性，不可能一概而论，对彩陶的图像学研究也不可能一蹴而就。在本书中，我想强调的只是，在所有的观念中，生殖崇拜是最原始、最优先，甚至是凌驾一切的主导性观念。正是这种观念，统摄了彩陶艺术创作。这种主导性观念，来自人们对于死亡的恐惧。"对死亡的恐惧是人类最普遍最根深蒂固的本能，意识到死亡则是人类进化的最早成果。"[68] 在那个生产力不发达的年代，死亡经常性地发生，人类的平均寿命是很短的，初民们不仅从其他人或动物的死亡中累积了对于死亡的认识，死亡意识甚至是内置于我们的生命中的，如德国现象学价值伦理学创立者、知识社会学先驱、现代哲学人类学奠基人舍勒所说："一个人，即便他是地球上惟一的生灵，他也将以某种形式和方式认识到：他受到死的侵袭；即使他从未看到其他生物遭受的那种通向尸体现象的变化，他也知道死。"[69] 只有不断地孕育新的生命，才是人类抵抗死亡的最佳甚至是唯一的方式。死亡越是强大，对于繁衍的渴求就越是强韧。只有通过永无休止的繁衍，人类才能对生命进行重塑，在大地之上，亘古不息地生存。

第五章

彩陶之用

彩陶艺术的魅力，正在于平面绘画与立体造型之间的互动关系，是二维与三维、绘画与雕塑之间天衣无缝的合作。

第一节　耒耜的痕迹

神农不只是一个人的名字，

更是一类人的名字

不只水纹是波浪形的，耒耜在大地上划开的痕迹也是波浪形的。

假若我们从空中俯瞰，大地会完全呈现出另一种模样，波浪形的犁痕将会显得无比壮观。假若地球本身就是一件泥质的陶器，那么大地上的犁痕就是它壮美的纹饰。

本书第一章里说过，中国大约在距今12000年以前进入原始农业时代，也就是新石器时代，考古学家在江西万年县吊桶环遗址找到了距今12000年的野生稻和栽培稻植硅石，在湖南澧县的彭头山和八十垱遗址也发现了距今9000年的稻作遗存，

并在洞庭湖南北发现了距今 9000 年至 7000 年间的有如星火燎原之势的彭头山稻作文化遗址群。在北方，在距今 10000 年的河北磁山遗址，发现炭化黍粟的遗存；在北京东胡林遗址，发现了炭化黍粟颗粒，从而修正了世界农业史中对华北旱作农业起源年代的认识。

要大量种植农作物，首先要选择合适的植物种类并驯化使之成为作物品种，比如稻、黍、稷、麦、菽五谷；其次要有农具，比如耒耜；三是要掌握农时。传说中的"神农创五谷"，就是说神农氏部落开始大面积耕播粟谷，并将一些野生植物驯化为农作物，如稷、米（小麦）、牟（大麦）、稻、麻等。后人将这些作物统称为"五谷"。所谓"五谷"，主要是指稻、黍、稷、麦、菽。《孟子》说："树艺五谷，五谷熟而民人育。"赵岐注："五谷谓稻、黍、稷、麦、菽也。"毛泽东诗曰："喜看稻菽千重浪"，就是形容五谷庄稼在大地上如波涛般涌动的壮美景象。

"五谷"之中，稻，指水稻；黍，俗称黄米；稷，又称粟，俗称黄米和小米；麦，俗称小麦；菽，俗称大豆。因为有的地方气候干旱，不利于水稻的种植，因此有将麻（俗称麻子）代替稻，作为"五谷"之一。

最古老的水稻，在大约 10000 多年前出现于长江中下游地区，水稻的祖先被人类从三万余种植物中分辨出来，一步步培育成

人类可以食用的水稻，"因为人类的需求，种子不再长芒刺，不再主动脱落，而是等待人们的收割"[1]。

黍多见于黄河上游地区及东北地区；稷多见于黄河中下游地区[2]。"稷耐旱的特性，使它可以在北方地区被大量种植。黄色的土地给予它生命，奔腾的黄河浇灌着它，被人类驯化的野草，结出了金黄色的穗子。在几千年中，它是北方最重要的食物来源。"[3]

稻与黍、稷的分布，"大致以秦岭淮河线为界，但是中间的过渡地带相当大，而且黍稷的栽培也可见于南方高地山岭"[4]。

关于上述农业产生（也就是神话系统中的"神农创五谷"）的时间，日本学者宫本一夫认为："华北与华中地区，分别开始栽培粟、黍和水稻的时间大约是在距今一万年前以后。"[5]那时，正处于新石器时代的早期阶段。在前面提到的河南贾湖、浙江河姆渡等遗址，都发现了炭化米，被证明是栽培稻，而不是野生稻。

农业的区域分布，可以从新石器文化的区域分布中得到印证。从仰韶文化半坡、姜寨遗址出土的部落村庄遗址，以及河姆渡遗址出土的大片木结构建筑遗迹、大量的骨耜、成堆的稻谷稻壳来看，那时的人们，已经过上了比较长久的定居生活。人们在几块土地上轮流倒换种植，无须经常流动到别处去重新

开荒。

　　在中国古代传说中，耒的发明人据说是神农。神农最重要的贡献，应当是发明了耒耜。《周易》说："包羲氏没，神农氏作，斫木为耜，揉木为耒，耒耨之利，以教天下"[6]，意思是说包羲氏（伏羲氏）之后，神农氏继承了他的事业，砍伐树木做成翻土农具，使木材弯曲做成耕地用的农具，耕地锄草的农具能够省时省力，并将这些农具传授给普天之下。《白虎通义》说："古之人民皆食禽兽肉。至于神农，人民众多，禽兽不足。于是神农因天之时，分地之利，制耒耜，教民农作，神而化之，使民宜之，故谓之神农也。"[7]

　　有了耒耜，才有了真正意义上的耕播农业。

　　《诗经》中唱：

　　　　畟畟良耜，
　　　　俶载南亩。
　　　　播厥百谷，
　　　　实函斯活。[8]

　　就是描述耒耜插入泥土，又把百谷的种子撒入泥土的场面。这首名为《良耜》的诗篇，把春耕秋收的全过程讲述了一遍，

也重温了一年的艰辛与欢乐，以此来表达对社稷之神的感恩之情。

关于神农的籍贯，东晋史学家习凿齿说："神农生于黔中"（湖南地区古属黔中地），明确地道出了神农出生于今天的湖南。据说神农为了找到对付板结土块的办法，曾带着一个名叫垂的助手溯湘江而上，登上衡山，看鹰击长空，鱼翔浅底，立刻感到天高地阔，肺腑通畅，对大地人间，产生出无尽的责任感。他们沿江而行，看见一位农人，用一根木棍撬开石块，捉石头下的肥蟹。神农接过木棍，连撬几块石头，立刻发现了杠杆的秘密。他随手把木棍往土块上一插，再一撬，那板结的土块立刻松散开。神农大喜过望，几经试验，发现略弯的木棍比直棍更好使，很快，耒耜的雏形创造出来了。

还有一种说法，神农从野猪拱土的动作里得到了启示。野猪长长的嘴巴伸进泥土，哼哼唧唧，一撅一撅地把土拱起，所过之处，留下一片被翻过的松土。神农从此获得了启发，决定试着做一件工具，按照同样的方法翻松土地，神农也因此成为古老年代里的仿生学大师。他在尖木棒下部横着绑上一段短木，先将尖木棒插在地上，再用脚踩在横木上加力，让木尖插入泥土，然后将木柄向下压，尖木随之将土块撬起。这样连续操作下去，就可以翻耕出一片土地。

对于这种加上横木的工具，史籍上称之为"耒"。在翻土的过程中，神农发现弯曲的耒柄比直直的耒柄用起来更省力，于是他将"耒"的木柄用火烘烤出一个弧度，成为曲柄，使劳动强度大大减轻。他又将木"耒"的一个尖头改为两个尖头，成为"双齿耒"。徐州博物馆所藏的东汉画像砖上的神农画像 ［图 5-1］，神农手持的，就是"双齿耒"。

后来，他又将木耒的尖头做成扁形，成为板状刃，"耒"就升级为"耜"，或者说，"耜"是"耒"的 2.0 版本。"耜"的刃口在前，从而减小了翻土时的阻力，还可以连续推进。由于木制板刃容易损坏，人们又逐步将它改成石质、骨质乃至陶质，甚至发展到了可以拆卸、组装的板刃外壳，损坏后可以随时更换，这就是犁的雏形了。

神农在湘江边创造了耒，人们发现这个河段很像耒的底前曲，就将这条河命名为"耒水"，耒水之北的那座城，后来名之为"耒阳"（水之北为阳）——早在公元前 221 年，即秦朝初年，这里就有了耒阳之名。公元前 206 年，汉高祖又在这里设置耒阳县。从秦代到今天，"耒阳"这个名字一直沿用未变，在全国也找不到第二处以"耒"命名的地方。[9]

在有些文献中，神农是"三皇"之一，这样，"三皇"就成了燧人、伏羲、神农，不见了女娲。而在另一些版本中，神农

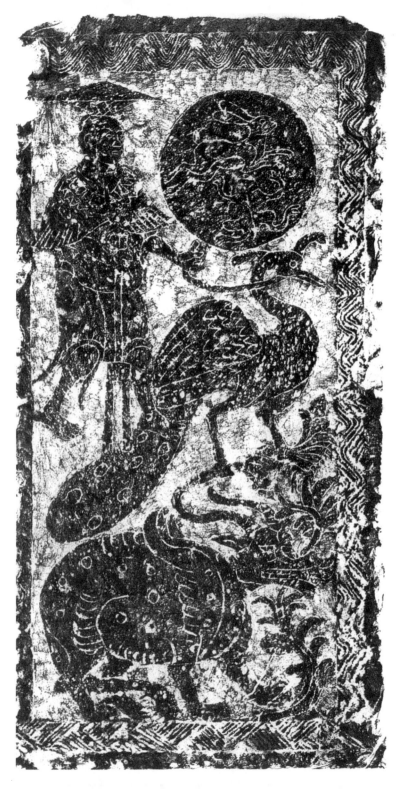

又取代了伏羲，使"三皇"的组合变成了燧人、女娲、神农。

还有一些文献，将神农指认为炎帝。这样神农就不是"三皇"之一，而是与"五帝"中的黄帝并称"炎黄"。

在西汉之前的传说中，神农与炎帝不是一个人，西汉时，神农与炎帝合二为一。[10]

问题出现了——倘若神农就是与黄帝同时代的炎帝，那么后人根据黄帝历、天干地支及《帝王世纪》《皇极经世》推算，黄帝即位的时间是在公元前 2698 年，即位时二十岁，因此再向前倒推 20 年，黄帝出生的时间是公元前 2717 年，距离我写下这段文字的公元 2010 年，已经过去了 4738 年。

如此算来，神农炎帝的年代，应在距今 4700 年上下。但考古学家在江西的仙人洞、吊桶环的稻作遗址，发现了距今约 10000 年前的"蚌耜"，又在淮河之滨的贾湖遗址，发现了距今约 8000 年的石耜。

生活在距今 4700 年左右的神农炎帝，如何发明了距今10000 年左右的耒耜呢？

合理的解释是，神农并非只是一个具体的人，也是神农氏部落所有首领的名称（黄帝也是一样）。在那个文字还没有产生的年代，不可能有那么不同的名字来区分形形色色的人。对人、部族的称呼，都是大而化之的。所以我们今天说

到的名字，像燧人氏、伏羲氏（又称伏牺氏、庖牺氏、宓牺氏、宓羲氏、伏戏氏等）、神农氏、轩辕氏等，既可能是特指，又可能是泛指。人们用专业技能来标志他们的领袖，比如把发明用火的人称为燧人氏，把"造书契""作八卦""结绳为网以渔"的人称为伏羲氏，把创造了原始农业的人称为神农氏，把发明车舟的人称为轩辕氏，他们各自的继承者，也就有了相同的名字。因此，神农氏既是一个人，也是一个综合体。它不只是一个人的名字，更是一类人的名字，这类人，就是这些农业部落在不同时代的领导者。只要部落存在，作为领袖的神农就存在。在不同的时间里，就存在着长相不同、胖瘦有异的神农。在世上，有无数个"神农"存在。甚至于随着神农部落的迁徙、势力范围的扩大，在不同的地域的传说里，都有神农的身影浮现，于是在中国的古籍中，出现这么一些籍贯不同、口音各异的神农氏：

　　一，陕西宝鸡的神农氏（姜水炎帝）；二，陕西华阳的神农氏；三，古颛顼之国的神农氏；四，河北涿鹿之野的神农氏；五，湖北随县历山乡的神农氏；六，山西太原神农原的神农氏；七，山西羊头山的神农氏；八，古长沙国的神农氏；九，古黔中的神农氏；十，古东夷的神农氏（蚩尤炎帝）；十一，湖南九嶷山的神农氏；十二，湖南茶乡（今炎陵县）的神农氏；十三，南

岳衡山的神农氏；十四，越南北户孙（南方之极、北户孙之外）的神农氏；十五，越南日林国的神农氏；等等。

这也是今天的人们为神农出生地争论不休的原因。

关于神农与炎帝的关系，历史学家张肇麟先生给出了一个合理的解释。他说，"三皇传说代表一个很长的历史时期，三皇并非是相连的三个世代。"《六艺论》说："燧人至伏牺（伏羲）一百八十七代"；宋均注《文耀钩》说："女娲以下至神农，七十二姓"；还有一种说法，"女娲之后五十姓至神农，神农至炎帝一百三十三姓"[11]；时间的距离，足够遥远。因此，张肇麟先生总结说：炎帝其实是神农的远代子孙，"神农氏与炎帝各自都有很长的世系，二者各自延续几百年甚至几千年之久。《路史》所给之炎帝世系为炎帝柱、炎帝庆甲、炎帝临、炎帝承，一直到炎帝参庐，共有一二十世。此名单仍不完全。故炎帝与神农氏即使有血缘上之联系，亦不可合而为一。"[12]

而遍布各地的神农，也并不是那个"最初的神农"，而是他事业的继承者。最初的那个神农，只能出现在原始农业最初期，带领那个时代的人们，告别茹毛饮血，走进文明的新时代，让后世一代又一代的神农，分享他的荣光。

第二节　人间的第一碗米饭

> 只有人们在一个地方固定下来，
> 生息繁衍，子子孙孙无穷尽焉，
> 才可能产生文明的积累

原始农业的时代来临了，大地上有了风吹麦浪，有了稻谷飘香。人们像"五谷"一样，在一块土地上固定下来，春种夏耕秋收冬藏，日出而作日落而息，过上了有节律的生活，种瓜得瓜种豆得豆，从劳动中获得了稳定的口粮。"五谷"从土壤中长出，每一次轮回，都给人类千百倍的回报。人与大地，从来不曾像这一刻那样彼此相得益彰。农耕文明给先民们带来的不只是舌尖上的享受，而且带来了文明的积累。因为只有人们在一个地方固定下来，生息繁衍，子子孙孙无穷尽焉，才可能产生文明的积累，让后人把前人的经验化作一种动力资源，在华夏大地上开启美的历程。

有耒耜，必有陶器。因此，神农不仅发明了耒耜，也发明了陶器，来盛放种子和余粮，来煮出人间的第一碗米饭。《太平御览》卷八三三引《周书》说："神农耕而作陶。"但也有文献将陶器的发明归在黄帝、尧、舜的名下。

　　身为"五帝"之首的黄帝设"陶正"一职,掌管陶器制作事。东晋干宝《搜神记》里,就有一位名叫宁封子的人,正是黄帝的陶正。神仙去拜访他,在五彩的烟火里自由地进出,为他掌握烧陶的火候,很久以后,又把这个法术教会了宁封子。宁封子就把柴火堆起来,自己走到火里,随着烟火而上下飘动。人们去察看柴火燃烧后的灰烬,发现宁封子的骸骨,就把这骸骨安葬在宁邑之北[13]的大山里,"宁封子"一名,也因此得来。[14]

　　在四川的民间传说里,也可以看见宁封子的身影,只不过在柴火燃烧后的灰烬里,人们发现的不是宁封子的骸骨,而是宁封子的形影,随着烟气冉冉上升,"便谓宁封火化登仙而不死矣"[15]。

　　有学者从古文献的字里行间探寻着"五帝"中第四帝——尧为"始作陶者"的根据。唐尧名放勋,十三岁封于陶地,十五岁改封于唐地,就是今天的山西省临汾市,所以号"陶唐氏"。

　　《古本竹书纪年》里写:"帝尧,陶唐氏。"陶与唐,都与陶器有关。陶,读 yáo,意思是以黏土制坯,烧制陶器[16];唐,王国维先生认为与"汤"同音同义,是以陶器煮汤的意思,我们看"唐"的甲骨文写法:

在金文里，"唐"写作：

就是在陶缶之上，有一枝条编织的盖子，使得煮食物时，汤不会因沸腾而溢出缶外。因此，陶器煮汤，不是一般的煮汤，是文明、文雅地煮汤，亦因此，"唐（汤）"字，除了描述烹煮这种日常行为，更是一种生活品质的代称。《白虎通》说："唐，荡荡也，道德至大之貌也。"后来李渊建立王朝，就以"唐"来命名，不是为了更好地煮汤，而是希冀着一个文化上盛大繁荣的王朝。后来的唐朝，果然因其文化之辉煌而永载史册。

总而言之，陶与唐，都与制陶有关。

"陶"与"尧"读音相同，意思也一样。而在甲骨文里，"尧"字的写法，亦与陶器有关。它是这样写的：

下部是一个面朝左跪着的人，上部是两个土堆，代表两只陶罐、陶鬲的土坯[17]。这说明，"尧"就是精通制陶技术的人，"尧"字所描述的，就是他的职业形象。

1984年，考古学家在山西襄汾陶寺遗址第Ⅲ发掘区的一个编号为H3403的灰坑中，发现了一件破损的陶制扁壶［图5-2］，

鼓凸的一面有毛笔朱书的"文"字，略平面则有朱书的"尧"字（也有学者释读为"易""邑""命"等字，中国社会科学院考古研究所何驽先生、古文字学家葛英会先生等都认为是"尧"字，"包含着唐尧后人追述尧丰功伟绩的整个信息"[18]），只不过这"尧"字的上部，不是两个陶罐的土坯，而是只有一个（土坯）。

这是比甲骨文还早 1000 年的文字，一只陶罐（一堆土）的"尧"，有可能是两只陶罐（两堆土）的"尧"的雏形。

而烧陶的"烧"字，就是在"尧"字的旁边加一把"火"，那是"尧"的职业行为。

尧的儿子名叫丹朱，《史记》《汉书》里都写过："尧子丹朱"[19]；《古本竹书纪年》里说，尧年老的时候，舜把尧囚禁起来，并且阻挠蒙蔽丹朱，使得（丹朱）不能见到他的父亲（尧）。（"舜囚尧，复偃塞丹朱，使不与父相见也。"[20]）这些汉代之前的记录，都说明丹朱是尧之子。关于"舜囚尧"这件事，以及《古本竹书纪年》的真伪之辨，后面还要讲到。

有学者分析，丹朱是彩陶制作中常用的色彩、颜料的名字，人们很可能把"丹朱"这个颜料名，加在了彩陶发明者的身上。如果说尧发明了陶器，那么丹朱就把陶器推进到了彩陶时代。这纯属一种前后相继的业务关系，后人附会为父子关系。

有关"五帝"中的第五位——舜发明了陶器的记载也有很

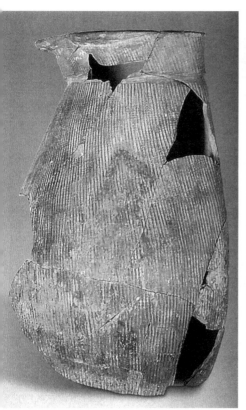

[图 5-2]

山西襄汾陶寺朱书陶壶，新石器时代龙山文化

中国社会科学院考古研究所 藏

多，比如《墨子》里说："昔者，舜耕于历山，陶于河滨，渔于雷泽"[21]，是说：从前，舜在历山耕种，在雷泽捕鱼，在河滨制陶。《韩非子》说："东夷之陶者器苦（gǔ）窳（yǔ），舜往陶焉，期年而器牢"[22]，意思是：东夷的制陶者制作的陶器粗劣不堪，舜就去那里制作陶器，一年后，陶器就制作得十分牢固。苦窳，粗劣的意思。刘向《说苑·新序》里的意思差不多，是说"陶于河滨，器不苦窳"[23]，即舜在黄河岸边制作陶器，那里的陶器就完全没有次品了。

无论将陶器的发明归功于神农、黄帝，还是尧、舜，陶器都是在新石器时代的土壤里盛开的器物之花。陶器的出现，进一步印证了人类从以动物性食物为主转向以植物性食物及鱼类贝类食物为主的新阶段。张光直先生说，"仰韶文化中广泛出土的一些陶罐大概是被用于贮存粮食的，其中有时可发现有粮食遗存的迹象。"[24]

在郑州大河村，黄河南岸 7.5 公里处的一个村落里，考古学家曾经于 1972—1975 年发现了一个房屋基址，并就此复原了仰韶文化区内居民的日常生活场景。在这栋由四间房屋组成的生活空间里，生活器皿和用具依然摆放在原来的位置上，其中包括日用器具、炊具以及工具和一些炭化的粮食。[25]

先富起来的那一部分人，需要有相当的容器来存放他们的

余粮，还有食盐——就在大面积的耕地在黄河和长江流域被开垦出来时，大量的盐池也被造出来，日本京都学派第二代代表人物宫崎市定先生说："舜发明的陶器多半就是贮盐器"[26]，当然，更需要的是烹制食物的炊器，于是有了仰韶文化的主体器形——钵、盆、壶、罐、盂、豆、勺、杯等。在故宫博物院，我们能够看到的新石器时代陶器还有：

大汶口文化的白陶双系背壶[图5-3]、白陶盂[图5-4]，龙山文化红陶刻划竖条纹三系盂[图5-5]，齐家文化的红陶双系罐[图5-6]、红陶单柄壶[图5-7]、红陶双系壶[图5-8]、黑陶双系壶[图5-9]、黑陶弦纹罐[图5-10]……

在仰韶文化区，"一些收获物肯定被加工成面粉或以面粉的形式保存，之所以这样说，是因为已发现了磨盘和磨棒"[27]。

我们简直要对仰韶时代"早期中国人"的物质生活水准刮目相看了。农业的发展不仅使他们获得了稳定的口粮，而且生产出多余的粮食。他们把吃不完的粮食加工成面粉贮存起来，就是20世纪人们常说的"备战备荒"。

农业的发展不仅满足了胃的需求，而且把胃培养得更加精致，我没有研究过中国饮食史，不知道馒头、面条产生于何时，但面粉的生产，无疑让黄河流域的面食呈现出更加丰富的变化。据说面条已有4000多年历史，2005年，考古学家在被称为"中

［图 5-3]

白陶双系背壶，新石器时代大汶口文化

北京故宫博物院 藏

国庞贝"的青海喇家村里，在裸露在岩层中发现了 4000 多年前的一根长约 50 厘米、宽约 3 毫米的面条。那是人类现存至今最早的面条。而在位于郑州荥阳市广武乡青台村东的青台遗址，考古人员发现了陶鏊（ào），样子呈覆盘状，下面有三个瓦状足，与我们现在烙饼用的鏊子形状极似，说明那个年代的"河南人"，就已经吃上了烙饼。参加这次发掘的郑州市文物考古研究院张松林先生后来写下了《中国新石器时代陶鏊研究》，将中国烙饼史追溯到 10000 年前。这说明早在 10000 年前，原始的初民们就已经开启了磨制和食用面粉的历史。

除了面粉，那时人们应当已经掌握了酿酒技术，以高粱、米、麦等发酵，制成一种含乙醇的饮品，以存储多余的粮食。因为在甲骨文里，就已经有了"酉"字，"酉"是"酒"的本字，是这样写的：

在金文里，"酉"写作：

外形是一个酒缸，里面的一横，表示酒液贮满的位置。后来，甲骨文再加"水形"，以强调坛中饮品的液态性质，金文基本承

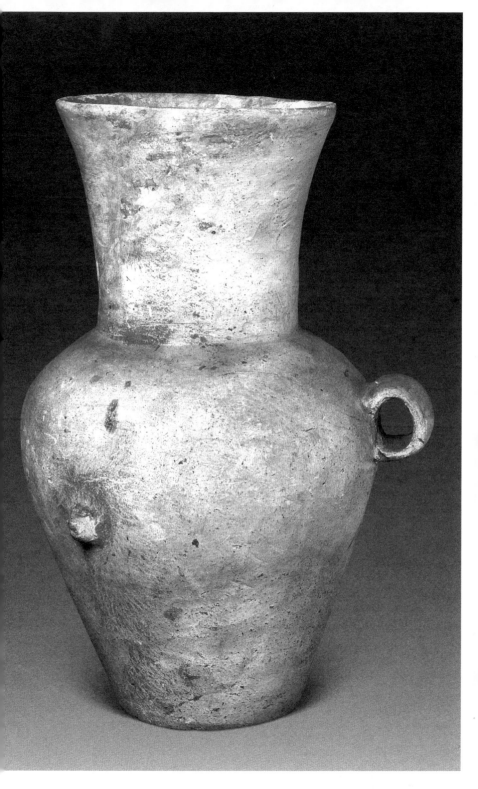

[图 5-4]

白陶盉，新石器时代大汶口文化

北京故宫博物院 藏

［图 5-5］

红陶刻划竖条纹三系盂，新石器时代齐家文化

北京故宫博物院 藏

[图 5-6]

红陶双系罐，新石器时代齐家文化

北京故宫博物院 藏

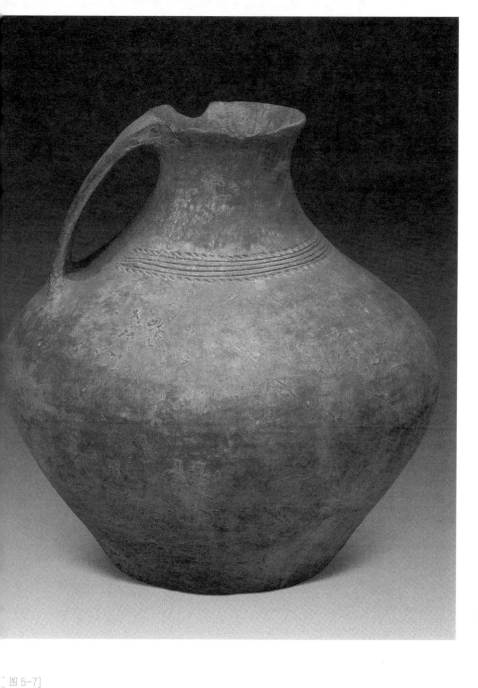

[图 5-7]

红陶单柄壶，新石器时代齐家文化

北京故宫博物院 藏

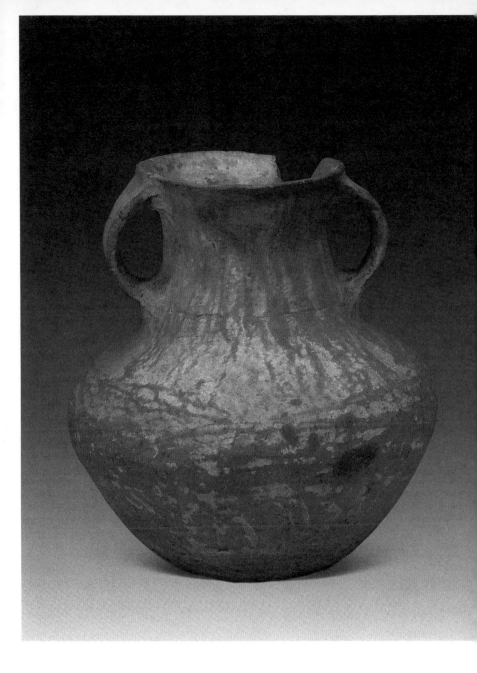

[图 5-8]

红陶双系壶，新石器时代齐家文化

北京故宫博物院 藏

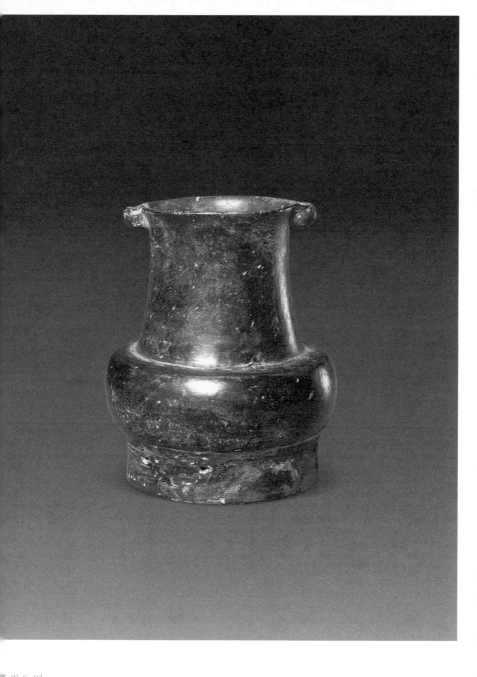

[图 5-9]

黑陶双系壶，新石器时代龙山文化

北京故宫博物院 藏

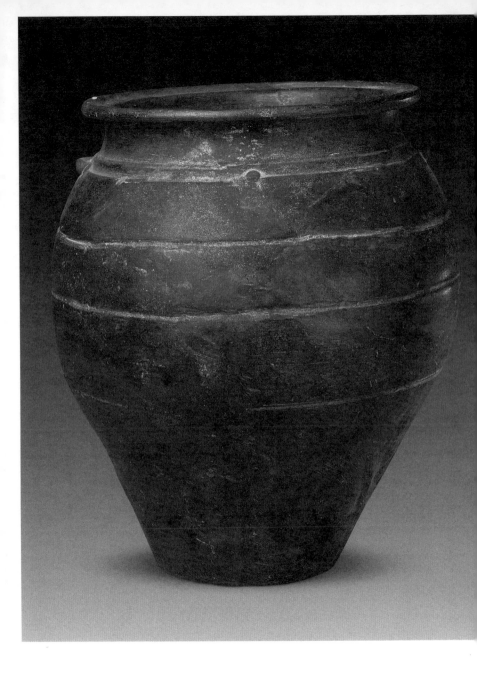

[图 5-10]

黑陶弦纹罐，新石器时代龙山文化

北京故宫博物院 藏

续甲骨文字形，于是有了"酒"字。

我想起《尚书》里的《五子之歌》。"五子"，是夏朝的皇帝太康的五个弟弟。太康是大禹的孙子、启的儿子、夏朝的第三个皇帝。太康失德，生活奢靡腐败，所以失了国，五个弟弟于是作了一首歌，来追念大禹，声讨太康，歌声悲哀凄凉。歌中唱道：

内作色荒，

外作禽荒。

甘酒嗜音，

峻宇雕墙，

有一于此，

未或不亡。[28]

是说，在宫中沉湎女色，在外面沉湎游猎。甘于美酒，嗜好音乐，修筑高峻的殿宇，雕饰宫墙，对君主而言，只要占了上面的一项，他的国就会亡了。

从《五子之歌》里我们知道，至少在夏初，已经有了酒。据说一个名叫仪狄的人发明了酒，并呈献给禹。但大禹发现酒会乱性，就斥退了他，而他的子孙（以太康为例）却饮酒失德，

终至亡国。《中国史稿》认为，仰韶文化时期是谷物酿酒的萌芽期。仰韶时期大抵相当于"三皇"时期，比夏朝要早，因此，夏朝的历史，一直有酒香的陪伴。

写到这里，我突然想起"酒池肉林"这个成语。酒为池，肉为林（肉挂满树枝），是用来批评帝王奢靡无度的，矛头所指，主要是两位帝王，一是夏桀，二是商纣。在许多古代文献中，夏朝的末代皇帝夏桀，与商朝的末代皇帝商纣都痴迷于"酒池肉林"这种玩法，一如夏桀的元妃[29]妹喜与商纣的王后妲己都对"裂缯之声"（绢帛撕裂的声音）情有独钟。西汉韩婴在《韩诗外传》里写："桀为酒池，可以运舟，糟丘足以望十里，而牛饮者三千人。"夏桀王的酒池里可以划船（不知这算不算"酒驾"），光堆放的酒糟，就可以望出去十里，牛饮者，也多达三千人，场面蔚为壮观了。刘向在《列女传》里的描写更为夸张："为酒池可以运舟……醉而溺死者，妹喜笑之以为乐。"[30] 酒池里划船已不是新鲜事，更刺激的是，醉酒者直接溺死在酒池里了。他们的死，让妹喜找到了生活的乐趣。至于商纣王"以酒为池，悬肉为林"[31]，《史记》里写了，在此不再赘述。

但另一方面，我从这个成语里推想出夏商之际造酒业的发达。如果没有农业丰收，怎可能酿出如此多的美酒？不仅帝王在酒池边醉生梦死，劳动人民也同样可以享用美酒甘醴，《诗经》

里就有大量描述丰收、酿酒的诗句（主要是周朝），比如《七月》：

> 八月剥枣，
>
> 十月获稻。
>
> 为此春酒，
>
> 以介眉寿。[32]

又如《丰年》：

> 丰年多黍多稌，
>
> 亦有高廪，
>
> 万亿及秭。
>
> 为酒为醴，
>
> 烝畀祖妣。[33]
>
> ……

当然这些都是后来的事了，在遥远的新石器时代，农业同样发达，以至于需要通过酿酒，来转化、贮存多余的粮食。仅故宫博物院，就收藏着那个年代大量的彩陶酒器，如：青莲岗文化黑陶三足甗［图2-9］、龙山文化黑陶镂空高足杯［图5-11］、

［图5-11］

黑陶镂空高足杯，新石器时代龙山文化

北京故宫博物院 藏

龙山文化红陶双系尊［图5-12］、黑陶带盖甗［图2-8］、黑陶单柄杯［图2-7］……

　　这些彩陶，器形纷繁多变，但它们有一个共同点——它们的俯视图都是圆形的，万变不离其宗。钵、碗、盆，基本是圆的横切［图5-13］；罐、壶、瓶，大体是圆的拉长［图5-14］。有意思的是，随着我们视线的变化（平视、半俯视、俯视），圆形彩陶上的图案也发生相应的变化，从而带来视觉感官的变化，从上文提到的两件陶器［图5-3］［图5-4］中，我们可以看到这一点。看似二维的彩陶图案，依附在圆球（或者圆锥、圆柱）体的三维空间上，通过观者视点的移动，完成了对三维空间的形象塑造。

　　在新石器时代陶器中，我没有见到过方形的器物出现。在二里头，我见到过一件小方鼎，小巧玲珑，质朴可爱，犹如孩子的玩具，那是夏代以后的。青铜器里的方鼎、方尊等，应当是到商代以后才出现的。从实用的角度上说，我们的先祖们或许已经知道：在周长相等的情况下，圆形的面积最大；在表面积相等的情况下，球形的体积最大。同样，在使用材料相同的情况下，圆的造型最为经济，使用的材料最少。

　　那时还没有产生几何学，但反反复复的实践已经教会了他们相关的几何知识。无论是到河边取水，还是存放粮食、酒液，无疑是圆形容器的贮存量最大，也最节省物质资源和人力资源。

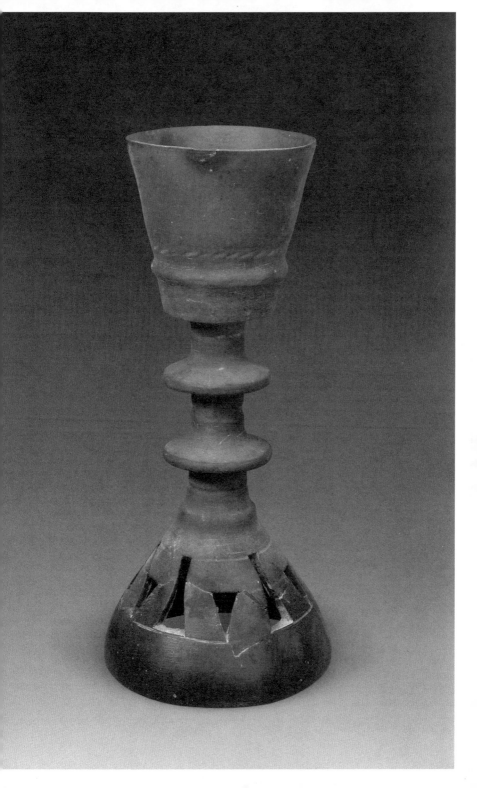

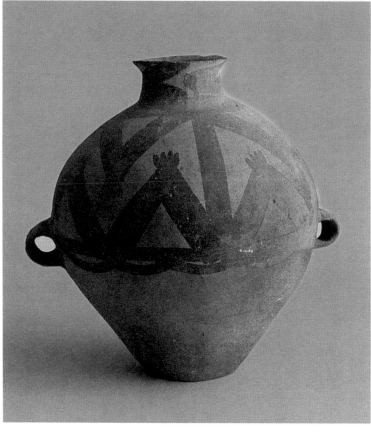

[图 5-14]

第五章 　　彩陶之用 　　233

彩陶壶，新石器时代马家窑文化马厂类型
甘肃省博物馆 藏

　　圆，并且满，才能达成圆满。

　　而从艺术的角度上说，只有在圆球（或者圆锥、圆柱）体的三维空间，才能保证纹饰图案的连续性，而在方形的器物上，纹饰图案必然在折角处中断，而无法产生连续的观看效果。彩陶艺术的魅力，正在于平面绘画与立体造型之间的互动关系，是二维与三维、绘画与雕塑之间天衣无缝的合作。

　　这是真正的圆满。

第三节 "淘气"的陶器

　　局部的微妙变化，

　　带来了陶器的整体性变化。

　　除了钵、盆、壶、罐这些规则的圆形彩陶，还有很多"淘气"的、不规则的器形存在。故宫博物院藏龙山文化红陶鬶（ guī ）[图 5-15][图 5-16][图 5-17][图 5-18]、白陶鬶[图 5-19]，等等，完全是一种"另类"的彩陶，考古学称之为异形彩陶。它们都是炊煮器，腹下有足，可以燃火，日常煮饭、煲汤，都要用到它们。红陶鬶的三只足被称为"袋足"，里面是空心的，不但可以盛放更多的液体食物（比如肉汤）、酒水，而且它的"袋足"可以直接受热，提高了热效

[图 5-15]

红陶鬶，新石器时代青莲岗文化

北京故宫博物院 藏

率。这类彩陶，不仅在造型上不同于那些用来存贮食物的陶器，在材料上还要有较强的耐火性，因此多用夹砂、夹蚌、夹炭的陶土制作，因为这类陶土可以经受高温烈火的烤灼。

从美学的角度上看，这些异形彩陶，似乎有意打破圆形彩陶对称、均衡的格局，让彩陶的器形变得丰富，亲切，富于生命感，甚至变得调皮、可爱。我们看红陶鬶的"袋足"，简直就像涨满乳汁的乳房，圆圆的、满满的，沉甸甸地下坠着，仿佛鼓胀得乳汁就要流溢而出，相比之下，它上部（用来倒出液体）出鸟喙状长流，则仿佛张开的鸟嘴，向天空高傲地翘起，似乎让整件器物摆脱地球的引力，飞上天空。轻盈的流口与稳重的"袋足"形成了一对矛盾、一种对比，又在这样的对比、矛盾中达成了完美的统一。

这种类似鸟嘴的流，在其他陶器上也时常可见，比如宽把壶 [图 5-20]、宽把杯 [图 5-21][图 5-22]、三足盉 [图 5-23]，还有一些陶匜（yí）[图 5-24][图 5-25]，只因在圆柱形或者圆球形的器形上加上了一个流，就让中规中矩的器形陡增变化，有了动感，变得自由、轻灵、活泼。

局部的微妙变化，带来了陶器的整体性变化。这些可以变化的造型元素，包括前面提到的足、流，还有盖、耳、把，等等。而动物造型的融入，更使陶器具自然的形态，展现出万类霜天

[图 5-16]

红陶鬶，新石器时代龙山文化

北京故宫博物院 藏

[图 5-17]

工陶鬶，新石器时代龙山文化

北京故宫博物院 藏

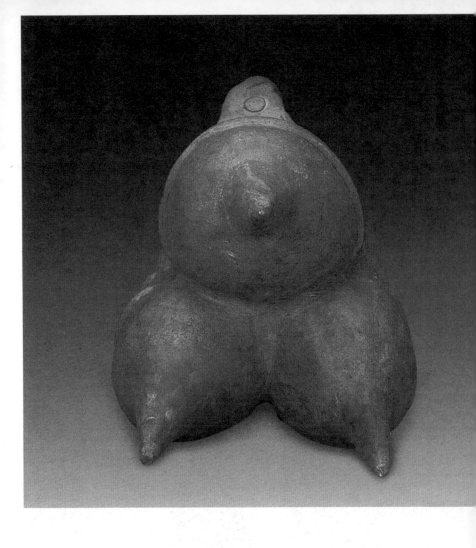

[图 5-18]

[图 5-18]

红陶鬶（局部），新石器时代龙山文化

北京故宫博物院 藏

[图 5-19]

白陶鬶，新石器时代龙山文化

北京故宫博物院 藏

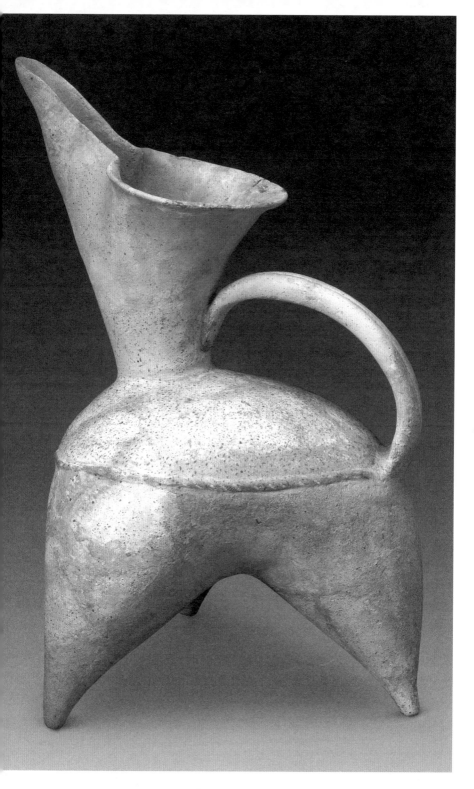

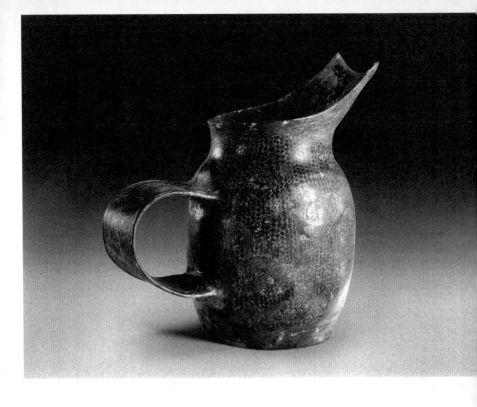

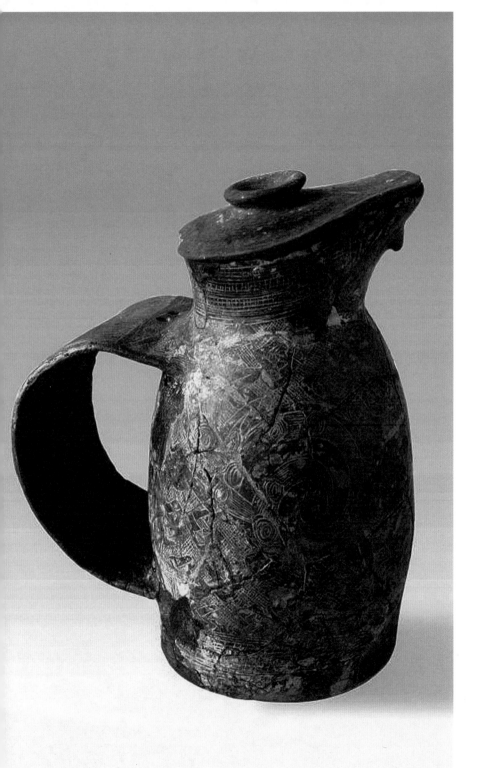

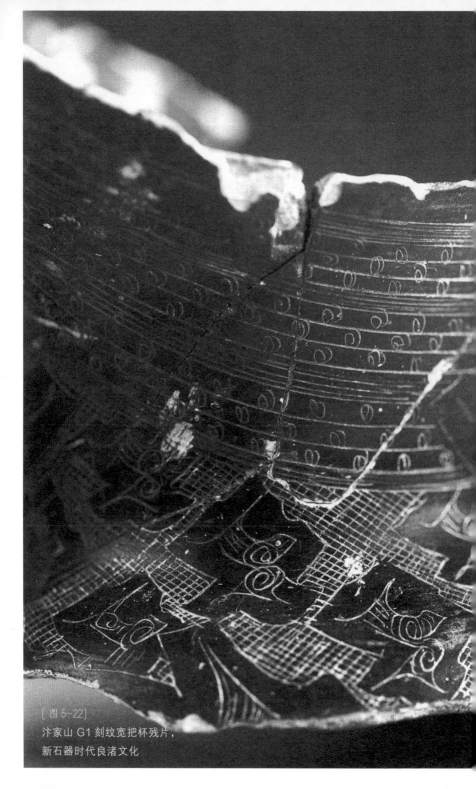

[图 5-22]
汴家山 G1 刻纹宽把杯残片，
新石器时代良渚文化

[图 5-23]

鸟形陶盉，新石器时代良渚文化

上海博物馆 藏

[图 5-24]

彩绘盖矮足陶匜，新石器时代良渚文化

上海博物馆 藏

[图 5-25]

阔把圈足陶匜，新石器时代良渚文化

上海博物馆 藏

竞自由的多元风貌。

还有一种变化方式，是将同类或者不同类的器形叠加起来，形成的组合器形。所谓组合器形，既有纵向的组合，也有横向的组合。良渚文化有一种陶甗（yǎn），将鬲和甑两种器形组合起来，鬲在下，甑在上。河南安阳殷墟妇好墓出土过一件商代青铜三联甗［图5-26］，是在一个长方形器身上置三个甑，是极个别的特例。陶甗在鬲内注水，甑内放食物，之后在鬲下燃火，把水煮沸，利用水蒸气将甑内的食物蒸熟——这就是"传说"中的古代蒸锅了吧。有人说，"中国人蒸熟了世界第一碗米饭"，凭借的，就是这样的陶甗。一件陶制的"蒸锅"，让遥远的上古时代，变得无比亲近。

在良渚文化遗址，还发现了许多子母口缸、子母口罐，也是这样的纵向组合。这种子母口缸或者子母口罐，口部呈双重的子母形，子口和母口之间的凹槽可以积水，把（碗形的）盖子倒扣在上面，可以达到密闭的效果[34]。这样的子母口缸、子母口罐，与今天的泡菜坛子无异，应当是，也只能是用来腌制泡菜的。《诗经》云：

中田有庐，

疆埸有瓜，

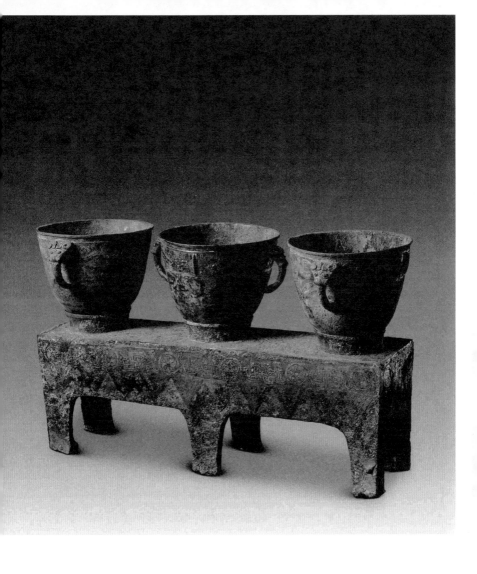

[图 5-26]

青铜三联甗，商

中国国家博物馆 藏

是剥是菹，

献之皇祖。[35]

这是一首冬日祭祖时唱起的歌谣，庐和瓜、剥和菹，都是用来献给皇祖（祖先）的。其中，庐和瓜是蔬菜，"剥"和"菹"是腌渍加工的意思。据汉许慎《说文解字》解释"菹菜者，酸菜也"。这应当是中国古代文献关于泡菜的最早记录。《商书·说明》记载："欲作和羹，尔惟盐梅"，说明至迟在3100多年前的商代武丁时期，中国人就已经用盐来渍梅烹饪用了。良渚子母缸（罐），又以地下证物的方式，把中国泡菜的历史提前到距今5000年前。泡菜腌制，是上古先民留下来的非物质遗产，至今仍是中国人日常饮食中最平常却最诱人的那部分。

在彩陶时代，没有发现过三联鬹，却有三联匜［图5-27］出土。上海松江广富林出土的三联匜，是三件陶匜的横向联合，像三个背部相靠的小兄弟，三只流一致对外，各呈一百二十度角，造型可爱，充满想象力，只是不知道如何使用——假若分别注入三种液体，那么将其倒出将是非常麻烦，不如三件陶匜分别使用，而且腹内壁有三孔连通，三种液体会混合在一起，有什么必要既分开，又连通呢？

最早的陶器是以手塑形，之后用篝火烧制，烧制时间短，

但火达到的最高温度可以很高，约在 800℃ 左右，主要器形是圆底的，以避免发生破裂。在新石器时代晚期，出现了轮制技术，为陶器生产带来一场革命。所谓轮制技术，就是把黏土球放在转盘中心上，称为轮头，陶艺匠人以棒或脚力推动，使陶轮高速转动，制陶人需要按、拉湿润的土坯，直到形成完美的旋转对称，再在黏土坯中制造出中央的空洞，之后要为器皿制造平坦或圆形的底部，把外壳靠拢及塑形至相同阔度，最后移除多余黏土，对形状进行修整，以使得器形更加精确，称为"修坯"或者"利坯"，从而完成烧制之前的所有工作。

我曾在江西景德镇的瓷器生产厂家观察过拉坯过程，了解到拉坯的过程看似简单，实则艰辛。拉坯不是"人鬼情未了"，而是体力与技术的完美合作。

在一本名为《制瓷笔记》的书里，我读到这样的文字："在景德镇，传统拉坯师父，几乎可以一眼认出：他们双臂粗壮，双肩耸起，背弯，身体前倾，一如他们拉坯时的姿势。这是长年辛苦劳作的结果，哪有什么浪漫的影子。理想丰满，现实骨感，总归如此。"[36]

还说："手工拉坯的工序要在轮车上完成，古时的轮车靠人力转动，稳定性也较差，对手艺的要求就更高。后来出现了电动的轮车，减少了人力，提高了效率，也增加了成形的稳定性，

[图 5-27]

三联陶匜，新石器时代良渚文化

上海博物馆 藏

[图 5-28]

竹节形刻文阔把陶杯，新石器时代良渚文化

上海博物馆 藏

是一大进步。……最小的电动拉坯车，所占面积不足四分之一个平米，移动也很方便，随便搬个小凳，边上一坐，就可以开始工作。不过这样一来，过往的气势神韵，已荡然无存。手艺还在，灵魂却不相通，工匠成为工匠。我见过一些老师父，仍保持着传统手艺人的灵魂，不像匠人，却像艺术家。技进乎道，与此有关吧。好的拉坯师父，游刃有余，自然手出手作的美感，很有几分优雅的气度，常常一动手，就像在舞蹈！"[37]

轮制技术的出现，让钵、盆、壶、罐这类规则的圆形陶器的生产变得便利，陶器上一些基本的纹饰也应运而生。赵晔先生在《内敛与华丽——良渚陶器》一书中，以凹弦纹和凸弦纹为例说：

因为是轮制，只要用竹刀在器身上轻轻一点，高速旋转的陶坯就能被旋削出凹弦纹；在器物的相邻部位做减地处理，可以在分界线上产生凸弦纹或竹节的效果［图5-28］。当成组凹弦纹的宽度和间距接近时，我们看到的可能是凸弦纹，这是一种可以变换的感官错觉。所以弦纹的大量出现不足为奇，尤其是那种乌黑光亮的器物，弦纹可以打破大面积的高光，赋予器物一些节奏和美感。除了具有装饰功能，就实用效果而言，弦纹还能增加捧持器物的摩擦系数，

使器物不易滑落。[38]

一些复杂的器形，如圈足罐、圈足盘，以及前面提到的鬲、甑混合体——甗（如姚家山甗、高城墩甗等），就不能依赖轮制技术一次性完成，而是需要进行二次（甚至多次）组装，至于兽形三足盉、袋足鬶这样复杂、不规则的陶器，则完全有赖于纯手工制作。而轮制技术产生的凹弦纹和凸弦纹，也不能解决罐、壶、缸这类大型器物的安全使用问题，而需要在肩部、腹部另加较粗的条带状装饰，以有效防止人们在搬动过程中失手而致器物滑落。

除了碗、盆、瓶、壶、盉、盘、杯这些常见的陶器器形，姜寨遗址还"推陈出新"，出土了一些奇特的器形，有凹底、尖底、圈足形瓮、罐，有曲腹碗、钵，双唇口尖底瓶、鸡冠耳罐、双耳高档三袋足鬲、釜形三足斝、三耳罐等，甚至出土了陶簪、陶环，以及原始的吹奏乐器——陶埙。

即使在新石器时代晚期，机械化生产仍然不能取代纯手工制作。轮制技术的出现，固然提高了生产效率，也扩大了生产规模，但纯手工制作，更让工匠们有了闪展腾挪的空间，让他们在看似枯燥的制作流程中，实现他们的艺术天赋和审美梦想，让千万年后的我们，通过博物馆里那些形态夸张、个性十足的

陶器，领略到那个古老年代的物质传奇。

第四节　守口如瓶

> 这样的尖底瓶，
>
> 在仰韶文化之前，
>
> 从来未发现过。

在仰韶文化半坡类型的陶器中，考古学家们也发现了一件
特异的器形——尖底瓶〔图5-29〕。它出土于陕西临潼姜寨遗址，
红陶质，口很小，身较长，高50.4厘米，口径6.5厘米[39]，腰
部内收呈弧形，两侧有耳，可以系绳，器表多拍印斜向绳纹，
底部则呈现为一尖角。

这样的尖底瓶，在仰韶文化之前从来未发现过，在仰韶文
化中，却不止一次地被发现。在河南巩义双槐树考古遗址，就
发掘出这样的小口尖底瓶〔图5-30〕。在甘肃省陇西县吕家坪，
也出土过一件马家窑类型彩陶漩涡纹尖底瓶〔图5-31〕，与前面这
件尖底瓶几乎有着同样的外形，只是后者的装饰，更加绚丽华美。

仰韶文化的尖底瓶，一般都拍印绳纹，没有彩绘装饰，但
这件马家窑文化的尖底瓶，有优美流畅的漩涡纹在外壁上回旋

流动，旋转飞扬，有黑白圆点穿插其间，表现出极强的韵律感。

这样的尖底瓶是做什么用的？我们前面说过，陶器的产生，首先是出于实用。因此，有考古学家猜测，它是一种汲水工具，它的造型，经过了严格的力学计算，利用重心来调节平衡，十分方便于在河中取水。它的工作原理是："汲水时，将绳子穿过瓶子的双耳，将空瓶放入水中，它在水中自动下沉，注满水后，由于重心转移，瓶口朝上竖起，再用绳将瓶吊出水面，从而实现取满水而滴水不漏，汲满水时，瓶口向上并保持平衡。"[40] 严文明先生说："由于口小，搬运时又不致溢出水来。……由此可见，首先是用水增加的需要使仰韶居民制造了各种水器。而小口尖底瓶结构的优越性又使它成为竞争的最后的胜利者，使它成为仰韶文化最具有代表性的器物之一。"[41]

这种随时倾倒的神奇陶器令我倾倒，它后来被录入不同版本的初中历史教材，成为中国古代劳动人民勤劳智慧的鲜活例证。然而，事情并没有这么简单。实践是检验真理的唯一标准，要想知道梨子的滋味，就得亲口尝一尝。据王先胜先生介绍：1988 年，西安半坡博物馆的研究人员对馆藏的一批半坡类型尖底瓶（其中包括半坡遗址、姜寨遗址等出土的尖底瓶）进行实验考古，得出了一个意外的结果："半坡类型绝大部分尖底瓶因盛水后重心高于瓶耳而倾覆"[42]，因此根本不可能用于自动汲水；

1989 年，半坡博物馆又与北京大学力学系的专家合作，用数值模拟方法对半坡博物馆的七个样品尖底瓶进行仿真实验，得出的结论与一年前的实验一致。[43]

似乎已经清晰的答案，再度变得模糊起来。

这样的尖底瓶，到底是做什么用的呢？

一种观点认为，它其实是欹器，如果在里面注入一半水，则可保持平衡，如果放满水，水就会倾泻而出，最终全部流光。人们常把这种器物放在宗庙中，以昭示"满招损，谦受益"的古老箴言。

据说早在三皇五帝时期，就已经有了劝诫之器。在夏代，与夏禹同时的伯益就讲过"满招损，谦受益"的古老格言。在殷代，甲骨文中就有了"欹"字，形状像两手捧着一个尖底瓶，瓶呈倾斜之状。古文字学家于省吾先生释该字为宥坐之器（"宥"，也写作"侑""右"，宥坐之器，就是放在座侧以示劝诫的器物，是"座右铭"一词的语源），名"欹"。

欹器在周代已成为罕见的古物，话说春秋时代，孔子曾到鲁桓公庙参观，见一倾斜放置着的陶器（或许就是尖底瓶），不知何物，便问守庙人：这是啥东东？守庙人答曰：是宥坐之器。孔子说："听说这宥坐之器，虚则欹（倾斜）、中则正、满则覆（倾没），果真如此吗？"于是让弟子们取水试验，果然如是。孔子

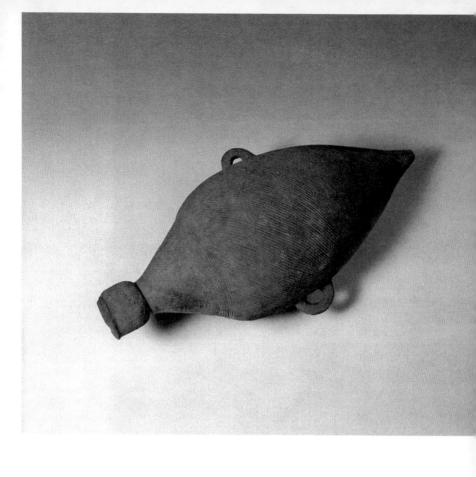

[图 5-29]

红陶小口尖底瓶，新石器时代仰韶文化半坡类型

中国国家博物馆 藏

[图 5-30]

尖底瓶，

新石器时代仰韶文化

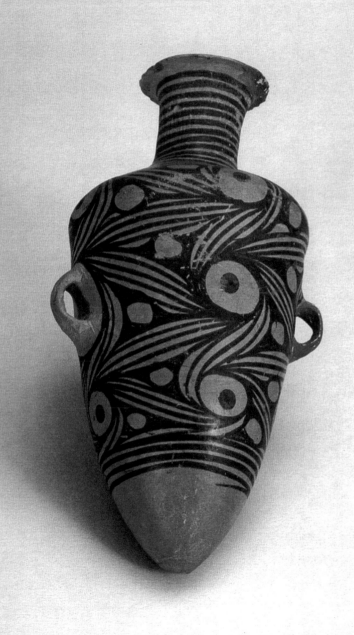

[图 5-31]

彩陶漩涡纹尖底瓶，新石器时代仰韶文化马家窑类型

甘肃省博物馆 藏

[图 5-32]

红陶三足钵，新石器时代磁山文化

北京故宫博物院 藏

[图 5-33]

红陶三足鼎，新石器时代龙山文化

北京故宫博物院 藏

感叹说："正如古语所说，'满招损，谦受益'啊！"[44]

鲁桓公庙里的欹器，在无数的历史昼夜中消失了。汉代张衡、南朝祖冲之等古代科学家都研制过欹器，但他们研制的欹器也失传了。

莫非，孔子曾经见到过的欹器，就是仰韶文化小口尖底瓶的模样？

但考古学家很快否定了小口尖底瓶是古代欹器的说法，认为它实际上是一种礼器。苏秉琦先生说："这种瓶就是甲骨文中的'酉'字下加一横，也就是'奠'字，表示一种祭奠仪式，所以它不是一般生活用具，而具有礼器性质。"[45]

指认尖底瓶为礼器的理由有很多，比如：绝大部分尖底瓶都只能盛装不超过半瓶的液体才能正常地提在手中而不倾覆，这说明尖底瓶根本不是出于实用的目的（比如多装液体）而设计和制作的，而是具有象征性、礼节性。

与仰韶文化大量浑圆、平底的器形不同，尖底瓶盛装液体后不能正常地放置于平地或平台上（因尖底必然倾倒），而只能提在手中，抱在手上，或悬挂在高处（仰韶文化中并无专门的尖底瓶器座），这也不是出于实用的角度去设计的。我们今天看到的许多陶器，如钵、盆、壶、罐等，因为是平底，所以都可以垂直放置在地面上，有一些圆底或者尖底的陶器，

无法垂直放置于地面，也都在底部增加了三足，"三足鼎立"，把陶器支撑起来，如宽带纹三足彩陶钵［图3-3］，还有故宫所藏的那件红陶三足钵［图5-32］。除了三足钵，类似的器形，还有三足罐、三足斝、三足�票［图2-9］、三足鼎［图5-33］等。从这些三足陶器中，我们已经可以隐隐预见到青铜器的身影。唯有这件小口尖底瓶，是无法直立在地面上的。有专家分析，这件陶瓶之所以设计为尖底，是因为直立于地面的陶器容易被碰倒，使用它的人会在地上挖出一个锥形的小坑，把尖底瓶半插在其中，就可以避免被碰倒。然而，挖出的小坑未必能与陶瓶的底部严丝合缝，尖底瓶置入其中，还是容易歪歪斜斜的，反而容易把里面盛放的水、酒、食物倾倒而出。显然，把这种尖底瓶插在地上使用，只是学者们一厢情愿的猜测而已。小口尖底瓶的使用方法至今成谜。面对后人探寻的目光，它守口如瓶。

第五节 非人间特质

相当多的彩陶，
绘制的图案纹饰亮丽夺目，
却十分容易脱落。

[图 5-34]
白陶鬹，新石器时代大汶口文化
台北故宫博物院 藏

第五章 ｜ 彩陶之用 267

除了小口尖底瓶，已发现的新石器时代彩陶还有许多不可思议处。比如在黄河中游、位于陕西省西安市临潼区临河北岸、骊山脚下的姜寨遗址———一处新石器时代以仰韶文化为主的遗址中（该遗址仰韶文化堆积由下到上依次为半坡类型、史家类型、庙底沟类型和半坡晚期类型），发掘出大量小型陶器，小者高仅4.5厘米，显然不具有盛放的功能。考古学家认为："有些器形特小，质地松脆，用途不详。"[46] 甚至直接指出："大量小型器无实用价值。"[47]

前面提到的红陶鬹，看上去是出于实用的，但也不尽然。台北故宫博物院藏大汶口文化白陶鬹 [图 5-34]，值得注意的它的柄，薄如纸片，却"形成一个夸张的弧形"[48]，不要说当这只鬹盛满水时，即使鬹是空的，人们握着鬹柄，把鬹提起来时，提手也会折断。显然，如此费劲巴拉地制造一个结构复杂的鬹，目的不是为了应付日常之用，而是为了某种特殊的用途。

上文提及的那件白陶鬹 [图 5-19]，柄虽不似前面这件白陶鬹那样薄得夸张，但它的柄是否能够承担起整个器物注满水时的重量，依然是值得怀疑的。龙山文化的黑陶单柄杯也是相同的情况。

这样的白陶鬹，是完全不符合力学原理的。觚则是另外一种情况，像前面提到的青莲岗文化黑陶三足觚，最吸引我们视

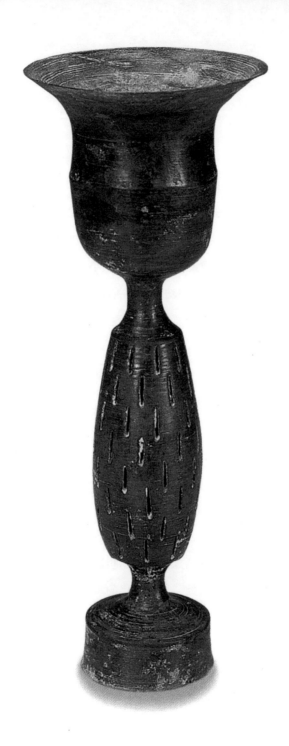

[图 5-35]

黑陶高足杯，新石器时代龙山文化

台北故宫博物院 藏

第五章 ｜ 彩陶之用 269

线的，是它高挑的腰身，如少女一样亭亭玉立，而作为一种酒器，它的容器部分反而被压缩到了最小，这当然也不是符合实用原则的。

挑战力学原理的陶器还有很多，比如龙山文化黑陶蛋壳杯[图 5-35]，是一件典型的蛋壳黑陶杯，杯体可以分成三段：上部是一个敞口杯（胎厚一般不足 1 毫米，有的蛋壳杯胎厚甚至不足 0.2 毫米），中间是透雕中空的柄腹，下部是底座。三段由一根细细的柄管连接起来，使得整件器物显得极为轻灵秀丽[49]，却依然是一件"中看不中用"的器物，因为它中间的柄腹很长，使得上部贮满酒水的敞口杯重心很高，而底座又很小，根本不容易站稳，十分容易倾覆，既不符合力学原理，亦不符合生活常识。

除了造型，我们再看纹饰。放眼整个黄河流域，乃至长江流域出土的彩陶，除了器形上的奇形怪状，陶器上的纹饰也百花齐放，且渐呈奢华之势。"彩陶在各个彩陶文化的陶器生产中都是属于做得最好最精致的部分"[50]。"史前先民在生产力水平很低的条件下制造出如此众多的陶器，况且往往在选料、加工上如此精细，不避其烦，在图案绘制上如此繁复，以至于当这些彩陶出现在今人面前时，我们都无不为其选料之细、制作之精、图案之复杂多样而惊叹不已。"[51]在这些绘制精美的彩陶之内，

考古学家只发现了极少的粮食颗粒，更多的陶器，内部空空如也。醉翁之意不在酒，这些"与当时的物质水平不相称"的彩陶奢侈品，使用目的也不在于存放酒、水和粮食。

这些没有实用价值，或者说超越了实用价值的彩陶，生产目的何在呢？

户晓辉先生在书中引述过美学家朱狄先生的观点："彩陶中最精美的一部分可能用于祭礼，否则殷周青铜器后来用于祖先崇拜仪式就不可能产生出来了。[52]但彩陶用于何种祭礼，朱狄先生未说，只是推测彩陶这种'奢侈的装饰'可能是为了神圣的目的被创造出来的。因为正像乔治·汤姆森在《希腊悲剧诗人与雅典》一书中所指出：'在原始社会中，所有事物都是神圣的，没有什么东西是与宗教无关的。所有的活动——吃，喝，耕作，战斗都有着它们适当的程序，就连这种程序也被规定为是神圣的。'"[53]

户晓辉先生还介绍了俞伟超先生相似的观点："把旧石器时代的艺术品同人们的信仰状况联系起来考虑，就能清楚地看出原始艺术是为了满足信仰活动的需要才出现的，绝不是单纯为了满足某些美感要求而发生的。至新石器时代，无论中国还是其他国家，艺术品的题材和表现手法都在不断扩大，似乎具有装饰意味的图案大量出现，但这些不见得真正是具有装饰意味

的东西，相当多图案的真实源头还没有找清楚。许多人简单地用当时日常生活或生产活动的直接描绘来解释其中的动物、人物形象，其实忽略了史的考察。我国单纯表现人间生活的艺术品要晚到铁器时代才出现，即使在青铜时代，人们仍然没有艺术上表现一般的日常生活或生产活动。人类进入新石器时代后，农业发生，当时的人们见到农作物是从大地中生长出来的，而人类自身又是妇女生育的，自然就把生育农作物的土地神或主宰农作物是否丰收的农神同女性联系起来。美洲印第安人把玉米、豆子、南瓜的农神叫作'三姊妹'，便是著名之例。至于生育神，则明显继续着旧石器时代晚期以来的传统，依然是一些妇女像。由此可知，'从旧石器时代晚期至整个新石器时代，人们世界观的核心是万物有灵，信仰着为数众多的神灵，而尤以生育神、土地神、农神、祖神为突出。'"[54]

简单说吧，俞伟超先生认为"原始艺术是为了满足信仰活动的需要才出现的"，与"日常生活或生产活动"没有直接关系，对此，我深表认同。只是我认为不能把话说绝对了，对于俞伟超先生认为在铁器时代以前，我国没有单纯表现人间生活的艺术品，我深感怀疑。这一话题，留待以后各卷做进一步探讨。

可以确定的是，在"早期中国"，大地担负了生育神、土地神、农神、祖神的所有重任，最终统合为一个完整的大地母亲形象。

如古罗马哲学家卢克莱修在《物性论》中所说：

> 大地获得了
>
> 母亲这个称号，是完全恰当的
>
> 因为一切东西都从大地产生出来 [55]

上述论述，都表明了陶器的功能具有某种非人间的特质。还有一个细节，可以佐证彩陶的非实用性功能，就是还有着相当多的彩陶，绘制的图案纹饰亮丽夺目，却十分容易脱落，比如在内蒙古赤峰市蜘蛛山发现的夏家店下层文化遗址，出土的彩绘陶器"易剥落、不堪日常使用" [56]。

除了祭祀时的礼器，还有一种用途，就是陪葬的明器，用于安顿亡者在阴间的生活，各种生活用品一个也不能少。因此，这些明器大多都具有某种象征意义，犹如今人给逝者烧的纸钱、纸衣、纸手机、纸别墅，重在象征，至于它们是否制作逼真，并不那么重要，上古先民也是如此，这才有了不符合力学原理的白陶鬶、黑陶三足甗，等等。

彩陶哲学

彩陶是器，所以我们称之为『陶器』，也是道，因为陶器里盛放的不只是水和粮食，也是中国人的宇宙观、世界观与生命观。

第一节 器与道

形而下者谓之器，

形而上者谓之道。

有学者指出，彩陶的圆形器形，来自对自然事物的模拟，其中最主要的模拟对象，就是葫芦。因为在那时的人们眼里，葫芦一方面是天然的容器，更重要的，是它形如子宫。子宫深藏在女性的身体里，新的生命孕育其中，犹如上古时代的人们寄居在洞穴中。对葫芦的仿制，其实就是对（人或大地）子宫的仿制，表达的是对子宫生殖的崇拜。户晓辉先生说："当时的人们是用陶罐象征地母的子宫的，其中装以植物种子正是借助地母子宫以使种子死而复生的巫术操作。"[1]

但在"早期中国"，还没有人体解剖术，人们是否确知子宫

的形状，我还是很怀疑的。因此，与其说圆形的彩陶（尤其是陶罐）形似子宫，不如说它更像是女人怀孕时浑圆的腹部。

在甲骨文里，"孕"字是这样写的：

就是一个婴儿（"子"），寄居在滚圆的肚子里。

彩陶浑圆的器形，代表的是母亲腹部的存在。与子宫比起来，女性怀孕的腹部是显而易见的。而母亲生产时，双腿要张开，恰如蛙的形状。而蛙，又象征着生殖力的旺盛。

因此，彩陶如母腹，带着生命的元气，在身体上形成了一个饱满而优美的弧度；彩陶又是容器，用来盛放水和食物，代表着生命的成长与延续；而彩陶的材料，又取之于大地。生命的诞生、成长要归功于母亲，但归根结底还是归功于大地（因为"最早的人"就是大地的产物）。母亲生育，被纳入大地生育万物（包括人）的大叙事中，构成了大地生万物的一个组成部分。此时的大地母亲就像"一个不依靠世间任何男性的处女。她是神圣的孕育者，是令人敬畏的生命创造者，集父亲与母亲于一身"。[2] 因此，彩陶的纹饰（如蛙纹）、器形（圆形）、材质（泥土），共同形成了一个完整统一的表达体系，那就是人们对生命

的无限渴求与热爱，以及对母亲、大地的无限感恩。

　　还需要指出的是，彩陶服务于人们的饮食，同时又象征着人的自我繁殖。食与性（色），通过彩陶合二为一。孟子对告子说："食色，性也"[3]，意思是食欲和性欲都是人的本性。《礼记》上说："饮食男女，人之大欲存焉。"[4]也是相同的意思。饮食，就是吃饭这件事；男女，就是性爱这件事。

　　饮食之事（食）与男女之事（色），体现在同一器物（陶器）上，表明了这两件事具有极强的可比性。法国作家、哲学家、人类学家，结构主义人类学创始人列维—斯特劳斯（Claude Levi-Strauss）说："在一切社会中人们都认为性关系与饮食之间存在着类似性。"[5]

　　在"早期中国"，人们并不知道做爱与怀孕之间的因果关系，人们更相信怀孕、生产只是女人的事，与男人没有什么关系，这就是母系氏族社会里的"孤雌繁殖"观念（华胥氏踏上巨人脚印怀孕，并生出伏羲，就是"单雌繁殖"观念的体现）。女人怀孕，与其说是做爱的结果，不如说是缘于大地的巫术，这种巫术，首先是通过吃饭来实现的："在远古先民看来，当他们吃的时候，就是在同时进行一种传递生殖力的行为，比如他们吃动物肉、吃粮食，用陶盆、陶碗饮水等，都不是像今天社会中那样具有单纯的'食'的功能。也许那时还不存在单纯的'性

饥渴'（因为性交还没有受到很多方面的限制），而当时的'食饥'可能兼具'食不足'和'色不足'（即对植物及大地母亲之繁衍能力的艳羡，对人本身之出生率低、死亡率高、寿命短等的忧虑）两种含义。在人们看来，解决的办法就是'饮'和'食'，也就是通过'吃喝'来完成生殖力的传递、嫁接这一宏大的愿望。"[6]

吃饭本身，因此具有了生殖的意义，男女做爱时插入的动作本身，则构成了对"吃"这一动作的模拟。这两件事，本质上是一回事，食就是色（性），色（性）也是食。

鉴于吃饭这一日常举动担负着与生育、生存、生命有关的重大意义，因此吃饭对中国人来说从来都是一件非同寻常的事情。"民以食为天"，这个天，就是道（天为乾卦，代表本性和天道），以至于从《诗经》到《楚辞》，充满了对食物宴饮的描写；以至于在《礼记》《论语》《孟子》《墨子》里，有太多关于饮食意义的阐述，如《礼记》中云："夫礼之初，始诸饮食"[7]；以至于儒家尊崇的礼仪系统（包括《周礼》《仪礼》《礼记》）中，几乎没有一页不曾提到食物与酒的种类与数量；以至于从陶器到青铜器，最庄严的礼器，如鼎、簋、尊、觚、爵，都无不与饮食有关；以至于中国人对于"美"的定义，首先来自味觉，即"羊大"为"美"。在人的感觉系统（味觉、听觉、视觉、嗅觉、触觉）中，味觉是优先的，今天的中国人相见时，问候语

通常不是"听了吗""看了吗",而是"吃了吗"。而在上古时代,最能满足味蕾的膳食,就是肥羊了。《说文》里说:"羊在六畜,主膳食也",所以中国人用他们从羊肉里感受到的"美"来概括所有的美,这不是把美降格为吃,而是将吃上升为美……

"形而上者谓之道,形而下者谓之器。"[8]彩陶是器,所以我们称之为"陶器",也是道,因为陶器里盛放的不只是水和粮食,也是中国人的宇宙观(见第三章阐述)、世界观与生命观。

第二节 灭与生

> 日常生活指向当下,
>
> 而大地的深处,
>
> 则蕴藏着他们的未来。

前文已经讲到,上古时代的先民们相信生命来源于大地,无论植物、动物,还是人,概无例外。作为个体的人是由母亲孕育的,作为整体的人类则是来自大地的,女娲抟土造人的神话,阐释了人类从无到有的过程,也流露出中国古代先民对大地的情感。"人类从穴居时代以来,与之朝夕相处、载之养之的正是大地,这是一种对大地母亲又亲又爱的回报性情感。"[9]

这种情感一路延续下来，经历朝风雨而未曾改变，比如在王朝宫殿之右（也就是西侧），一定筑有社稷坛，来祭祀生养我们的大地。

社稷的"社"，就是土地。在甲骨文中找不到"社"字，它的本字其实就是"土"。直到战国时期中山王鼎的铭文上，才出现了第一个"社"字：

左面的"示"表示神主，右下一横代表大地，右上"木"代表大地万物生长。篆文省去右上的"木"，并将原指大地的"一"写成"土"。万物生长的意涵，交给了社稷的"稷"字，前面说过，"稷"是"五谷"之一，在这里指代"五谷"。

在王朝宫殿之左（也就是东侧），则筑有祖庙（太庙），功能是祭祀祖先。所谓"左祖（祖庙）、右社（社稷坛）"，暗示着孕育生命的大地，与血缘传统之间的内在的联系。没有大地（"社"），就没有生命的起始，没有生命的起始，就没有一代一代的血缘传递（"祖"），也就没有了我们自身。我们循着血缘，追寻生命的来源，最终要追溯到大地上。祭祀大地由此成为上古时代祭祀的核心。《礼记》中说：

王为群姓立社，曰"大社"；

王自为立社，曰"王社"。

诸侯为百姓立社，曰"国社"；

诸侯自为立社，曰"侯社"。

大夫以下，成群立社，曰"置社"。[10]

　　大社、王社、国社、侯社、置社，涵盖了从王到百姓各层级的社祭，标明了"社"的全民性。"社"，也因此成为华夏文明史上一个无比重要的词根，由它组成的词，多与土地、群体有关，比如：社会、公社。

　　儒家文化（以《礼记》为代表）重视血缘传统，它的来源，是上古时代的祭祀礼仪制度。"《礼记》中所记的内容有经过儒家二度润饰和加工的成分"，"礼就是一道无形的城墙，它从浩渺无边的大自然中隔离出一块属于人的世界"。[11]

　　户晓辉先生指出："《礼记》清楚地显示出中国早期形态的'天人合一'观念。但是，在这一观念形态背后，我们似乎隐隐约约地感觉到还有一个更原始、更庞大的观念母体存在着。尽管后来出现的一些观念已把它的面容弄得神情模糊，但是它的一些轮廓依然清晰可辨，我们可以在《月令》等章里清楚地看出它的身影。虽然'天人合一'这个名称中的'天'字已经包括

了天地和大自然，我们仍然要把这个观念母体称为'地人合一'，不仅是以示区别，而且是想指出'地人合一'这种观念在时间上较早，它是后来'天人合一'观念的母体。也许，彩陶的秘密就蕴藏在这种观念母体之中。"[12]

大地不仅是生命的来处，也是生命的归处。上古先民相信，大地对生命的孕育不是一次性的，而是可以反复进行的。正像庄稼收割后，还能再生长出来一样。在大地的母腹中，人们生而死，死而生，生死轮回，可以反反复复地进行。这是许多汉族地区流行土葬的一个重要原因，支撑这一丧葬观念的，就是寄寓于大地之上的生死循环论。失去了大地，这样的循环就中断了。在20世纪之中国农村，曾有一些老人，纷纷赶在禁止土葬、实行火葬之前自杀[13]，除了追求"入土为安"，更是怀有一个潜意识，即在土地的护佑下，他们有望转世重生。

在广大的中原地区，从新石器时代，历经夏商，一直到春秋战国时代，流行着一种"屈肢葬"，就是把遗体肢骨屈折，使下肢呈蜷曲形状，葬入墓坑。比如在2013年，在西安市临潼区境内，距离秦始皇帝陵约5公里，考古人员清理发掘了一处古墓群。墓葬分布区范围东西长约1200米、南北宽约300米。在约6500平方米的区域内，共发掘墓葬五十座（其中包括秦墓四十五座、汉墓一座、晚期墓葬四座），这些秦墓均为一棺结构、

单人屈肢葬。[14]

20 世纪中叶以来，在陕西、甘肃地区所发掘的春秋战国时期的墓中，屈肢葬者占 70%，直肢葬者占 12%，葬式不清者占 18%。[15] 在俄罗斯南部的伏尔加河、顿河和第聂伯河下游的草原上，也流行过一种屈肢葬，而且年代相当于公元前 3000 年前后[16]，时间相当于我们的新石器时代晚期，也就是"早期中国"的形成时期。

屈肢葬的样子，像一个睡熟了的婴儿，让我不禁想起达·芬奇《温莎手稿》里的关于子宫内的胎儿的素描［图6-1］，带我们回到了生命的初始状态。一个胎儿，那么宁静、安详、温顺、可爱地躲在母亲的子宫里，等待着开启他人生的旅程。以屈肢葬的方式将逝者埋入地下，就是祈愿他像胎儿一样，重回母腹，在大地的孵育下（研究屈肢葬权威的学者高去寻先生认为，墓地外围绕的墙，象征着母亲的骨盆[17]），等待再一次的降生。

还有一种奇特的葬俗，称为瓮棺葬（urn burial）。那些用来盛放遗体的瓮棺，是尖底瓶的形制，只不过它的口部不是小口，而是敞口，更像是陶罐与尖底瓶的混合体。在整个新石器时代，瓮棺葬都是一种流行的葬俗，常用来埋葬幼儿和少年。但日本在绳纹时代和弥生时代有成人瓮棺葬。在一些新石器时代墓葬遗址中，透过一些已经破碎的瓮棺，可见看见里面葬着

夭折的孩子。除了孩子的遗体，人们在瓮棺中还会发现一些丝绸的碳化痕迹，在河南双槐树遗址，甚至在瓮棺里发现了丝绸的痕迹——5000 多年前的桑蚕丝残留物，说明在丝绸发明之初，并不是用于日常穿着，而是用于包裹尸体，因为"蚕是自然界中变化最神奇的一种生物，它一生有卵、幼虫、蛹、蛾四种状态的变化，这种静与动之间的转化，会使人们联想到当时最为重大的问题——天地变化与人的生死。蚕卵是生命的源头，孵化成幼虫就如生命的诞生，几眠几起又像人生的几个阶段，蚕蛹可以看成是一种死，原生命的死，而蛹的化蛾飞翔就是人们所追想的再生"[18]。人们把飞蛾美化为蝴蝶，因此"化蝶"，一直是中国文化中对于死生轮回的意象性表达。"蚕的一生就是人们所期望的一生，破茧成蝶、生生不息……"[19]出于这样的目的，先民们以丝绸包裹尸体，放入瓮棺，再将瓮棺深深埋入地下，那么死去的人就会像蚕一样，破茧重生。

齐岸青先生说："在仰韶文化墓葬中，孩童约有一半左右采用瓮棺葬，埋于房屋附近，并在瓮中留孔，推测是让其灵魂自由升天之意。当时十分盛行的巫术和祭祀活动中也引入了这种联想，据分析，良渚文化中冠状饰者的身份当属巫师之类，生前他们亦会戴此装饰以助行巫。此外，蚕纹常饰于青铜礼器上，也是为了在祭祀或施展巫术时，使人与天的沟通更加方便。先

民在观察蚕的形态变化时所考虑的与天地生死的联想，远多于对茧和蛹的经济利用，他们用丝绸包裹下葬亲人时，就是把丝绸当作一种载体，将所包裹的逝者传送到另一个世界，寓意逝者重生。"[20]

大地不仅成为生命的出发地，而且成了收纳生命的容器，恍如一件硕大的陶器，孤悬于宇宙中。在它的内部，生与死，可以永无止境地进行转化。对上古先民来说，死不是终结，而是生命的另一次开始。因此，在陕西西安半坡、临潼姜寨、宝鸡北首岭、甘肃秦安大地湾等仰韶文化遗址中，我们可以看见居住区、生产区和墓葬区是结合在一起的。比如在半坡村落遗址北部，考古人员发掘出一段长达70多米的深沟，勘探后发现这是一条椭圆形的防护沟，沟内是居住区，过沟北部是公共墓地，沟东则是烧制陶器的公共窑场。[21]

代表生命的村庄、代表死亡的墓地，以及代表祭祀的陶器，在这样的古代聚落里完美契合，缺一不可。那条椭圆形的防护沟，划出了生者与死者的界限，却又紧紧相依，不离不弃，好像是为了"住"在墓地里的亲人，能够快捷地返回他们居住过的村庄，而不至于因距离过远，迷失了回家的路。在这些古老的村落遗址里，一个人可以轻松地跨越生与死的鸿沟，在阴阳两界自由地去来。

而沟东的公共窑场，则烧制出人间最美的器物，也就是彩陶，供奉给逝者，更供奉给大地神灵。

第三节 时间之圆

中国人对圆的崇尚，

在新石器时代就开始了。

前面说过，几乎所有彩陶的俯视图都是圆的。任何一件陶器，它的口沿的边始终是一个圆圈。这种普遍使用的圆形，这种放之四海的圆形，首先是来自大自然的启示，比如，天空是圆的（有关"天圆"的观念，下一章还将讲到），太阳、月亮（满月）、星辰是圆的，瓜果、葫芦、种粒是圆的，鸡蛋、鸟蛋是圆的，人的头颅、子宫是圆的，手臂运动划出的弧线也是圆的。欧洲文艺复兴时期，艺术家发现了人体与圆形的契合，达·芬奇在1490年左右创作了一幅素描人体像《维特鲁威人》[图6-2]，"画中平躺的人四肢可以伸展成一个圆，圆心是肚脐，手指与脚尖移动便会与圆周线相重合。同时，这个圆周中也包含着一个方形，因为直立的人的足底至头顶的长度，与伸展开的双臂的长度是相等的。""在达·芬奇身上，我们看到了艺术与自然科学之间

[图 6-2]　　　　　　　　　　　　　　　第六章　｜　彩陶哲学　　289
《维特鲁威人》，意大利，达·芬奇
意大利威尼斯学院美术馆 藏

深刻的内在联系。"[22]

　　比文艺复兴早了几十个世纪，在"早期中国"先民心里，圆形就已经成为一种自足的空间意识，以至于千年万年之后，他们人工制造的圆，被考古学家的手铲一个一个地挖掘出来，今天的人们，像发现新大陆似的，发现了属于他们的圆形世界——不只彩陶，绝大部分玉器（如玉璧、玉环、玉玦、玉璜、玉佩等）也是圆形的，仰韶文化等新石器时代文化遗址的房屋基址平面，许多墓葬的平面布局，也都是规整的圆形，连屈肢葬这种丧葬形式，也尽量将死者蜷成一个圆形。没有什么图形比圆形更能象征一个人从起点出发又回到起点的生命闭环。

　　更重要的是，在"早期中国"先民心里，存在着一种生生死死、无穷尽焉的"圆形时间观"。前面说过，"早期中国"的先民，还没有"历史"概念，但这不等于他们没有时间的概念。时间虽然是无形的，看不见摸不着，但上古中国的先民已经分明感觉到了时间的存在。天之昼夜，地之枯荣，人之灭生，都让他们感觉到了时间的存在。只有赋予时间一定的形状，他们才能把握时间。对他们而言，时间不是一条直线，不是有去无回的单向运动，不是后来孔子所形容的，像江河一样"逝者如斯夫，不舍昼夜"，而是一个不断循环的圆圈。太阳与月亮东升西落，四季轮回交替，人死可以复生（比如通过"屈肢葬"），

让他们产生了时间循环往复、周而复始的概念。户晓辉先生说：
"当新石器时代的农人能够将种子埋入土里，然后观察到它的破
土而出之时，时间就在这个土坑中、在这粒种子的身上复活了。
换言之，人们最初从农业劳作中获得了一种前所未有的深刻体
验，很可能就是时间和生命一样可以在自己的手中复活"[23]。

一直到达尔文的进化论传入中国以前，这种圆形时间观一
直统辖着中国人的时间观念。据户晓辉先生介绍：不只中国，"在
直线时间观念之前，世界上各民族都把时间看作如车轮般循环
的圆形物"[24]，中国人更是把"圆形时间观"发展到无孔不入，
甚至于历史事件，都离不开圆形时间观的统辖。《三国演义》开
篇即说："天下大势，分久必合，合久必分"，开宗明义地讲明
了圆形时间观对历史的影响，就是历史事件是来来回回、循环
往复的，《水浒传》《红楼梦》等古代文学名著也都刻意强调着
由"乐极生悲"等观念构成的有关圆形时间观的警语。而"这
种圆形（时间观）本身很可能在人们的心中产生了一种超越生
死的心理积淀，在它身上，生（回归）同时就是死（再生），反
之亦然"。"圆形的彩陶本身就是一种生死'转换器'，生命形态
的转换及人的回归或再生都仰仗于它。"[25] 圆形时间观实际上抹
杀了"过去"—"现在"—"将来"之间的线性关系，在这种
时间观中，真正的死亡永远不会发生。

威尔赖特说："从最初有记载的时代起，圆圈就被普遍认为是最完美的形象，这一方面是由于其简单的形式完整性，另一方面也由于赫拉克利特的金言所道出的原因：'在圆圈中，开端和结尾是同一的。'"[26]

《周易》说："形而上者谓之道，形而下者谓之器。"[27]彩陶是"器"，圆就是"道"。圆是周而复始的循环，是没有棱角的圆通，是生生不息的运动，也是花好月圆的美好。

《周易》还说："蓍之德圆而神"[28]，意思是占卜用的蓍草，圆通而神奇。对于中国人来说，圆不仅是一种美学形式，比其他任何形式都更能产生一种完美均衡的形象，更是一种民族心理，是哲学，甚至是信仰。

中国人对圆的崇尚，在新石器时代就开始了。在新石器时代晚期各个文化区域的陶器生产中，彩陶是最精致、最尖端的部分，在数量上，也只占陶器生产的一小部分，像庙底沟遗址中，彩陶只占陶器的14%，半坡的更少[29]。

小口尖底瓶是做什么用的，我们依然不得其解。它不会是瓮棺，因为它的口太小，不可能把尸体放进棺内；也不可能将小口尖底瓶事先劈为两半，将遗体安放进去，再将瓶体烧制在一起，因为在已出土的小口尖底瓶上，没有发现这样的接缝。但有一点可以肯定：它一定不是为了日常之需所造，在日常生

活中，找不到它的用武之地，只有宽广的大地，为它提供无限
的使用空间。它一定是为大地而造，而且必然与生命的轮回有关。
日常生活指向当下，而大地的深处，则蕴藏着他们的未来。这
是一种"超前消费"——面向未来的消费，也是"一个整体的
巫术操作系列"[30]，"人们制作和使用陶器，就是在延长、增殖
和复活人的生命，也就是在人世间重复大地母亲在宇宙中所做
的创造和复活生命的工作，人的行为就是对大地母亲行为的感
应和模仿"[31]。你看它的器形（侧立面），两头尖尖，中间圆圆，
多么像本章开头提到的甲骨文的"孕"字！

在那个年代，还没有产生文字，所以赵国华先生认为，它
是一个鱼体的轮廓，鱼的繁殖力强，鱼体的轮廓，又与女性生
殖器相似[32]，与"孕"的意思，其实是相近的。

而它的任何一个横断面，又全都是圆。

世间没有一种器物，比小口尖底瓶更能象征生命中出发与
归来的无限循环。

第七章

消失之谜

田园牧歌式的彩陶时代，结束了。

第一节 洪水之殇

独领风骚的彩陶文化，

在距今约 3000 年左右，

也就是商周时期突然衰落，

走向它的末路。

彩陶，上古先民们制造的最美之器，在距今 9000 年至 4000 年左右的新石器时代中晚期迎来了辉煌的时代，在以彩陶、玉器、青铜器、瓷器、书画等为载体的中国古代文明中，彩陶时代历时最为持久，时代纵深达 5000 余年，覆盖空间广大，从黄河上游到长江下游，在大地上纵横铺展，跨越了老官台、大地湾、仰韶、马家窑、大汶口、屈家岭、大溪、红山、齐家等文化，涉及今天的甘肃、青海、陕西、宁夏、河南、河北、山西、山东、

江苏、四川、湖北等省，形成了世界上最发达的彩陶文化。这上下五千年独领风骚的彩陶文化，却在距今约 3000 年左右，也就是商周时期突然衰落，走向它的末路。

绚丽斑斓的彩陶世界，经历了一个逐步衰减的过程才最终消失。到马家窑文化半山类型晚期，这个衰减的过程已经十分明显。这一时期，作为半山类型彩陶最典型的纹饰——锯齿纹、四大圈纹已经消失了，壶口外的小附耳 [图7-1] [图7-2] 也不再出现，彩陶制作，变得敷衍、草率、漫不经心、偷工减料。"这不仅意味着半山类型彩陶的结束，同时也意味着整个彩陶文化的由盛转衰，从此，彩陶便逐渐走向了日益衰落的时期。"[1]

到马厂类型，彩陶制作更加粗劣和简单，早已不复往昔的风华。林少雄先生这样描述："这类彩陶以乐都柳湾为代表。柳湾这时期的彩陶器形仍以壶为主，但器形变高，下腹明显内收，外形显得瘦削。壶上腹的红色衬底变得暗而浓，在上面所绘的花纹变成深灰色，由于色调的对比反差变小，因而显得沉闷暗滞。彩陶壶上以变体神人纹为主要花纹，但神人纹已完全解体，变成抽象的带有爪指的折线纹和多道连续的三角折线纹。壶腹也有绘四大圈纹的，但已简化，四圈之间没有附属花纹，图案结构因此变得松散。有的还简化成两大圈纹，圈内只绘粗陋疏散的网纹等。双肩耳小罐的颈部变得粗高，上面多饰竖线纹，而

腹部多饰二方连续菱格纹。柳湾这时期的彩陶不仅彩绘粗糙而且花纹的样式也变得简单，是一种衰退的表现。"[2]

到距今4500年到4000年的龙山文化时间，出土的彩陶数量已经很少，大部分都是素面的磨光黑陶或红陶。"齐家文化与龙山文化都不约而同地出现了素陶的数量远远大于彩陶的现象。而龙山文化的年代已处于彩陶文化中晚期，可是按照考古学通常的认识，素陶应该是先于彩陶出现的，在这个时候，历史似乎倒退了。"[3]

到商周之际的寺洼文化，彩陶数量更为减少，纹饰也进一步简单，趋于单一，器形上也只剩下一种双马鞍形口沿双肩耳罐，还出现了一种在烧制完成的陶器上绘有红色纹饰的彩绘陶器。本书开篇讲到了彩绘陶器与彩陶的区别，在彩陶消失之后，才迎来了彩绘陶器的新时代，经过商周时代的蓄积之后，彩绘陶器的能量在汉代终于喷发出来，并在后世走向繁盛［图7-3］［图7-4］［图7-5］［图7-6］［图7-7］［图7-8］。[4]

彩陶文化为什么突然消失，专家们给出了各种各样的原因。有专家认为，这与距今4000年左右、夏王朝建立之前的那场大洪水有关。古籍记载在尧为首领的时候，黄河流域发生了浩浩滔天的洪水。《孟子》中写道：

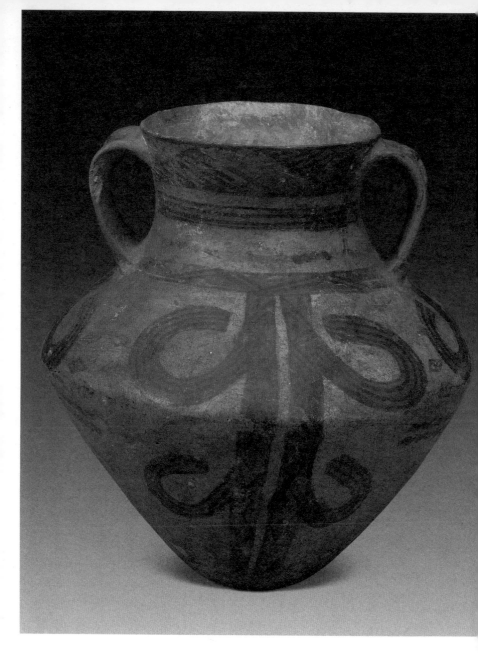

[图 7-1]

彩陶勾云纹双系壶，商周时期辛店文化

北京故宫博物院 藏

[图 7-2]

彩陶勾云纹双系壶，商周时期辛店文化

北京故宫博物院 藏

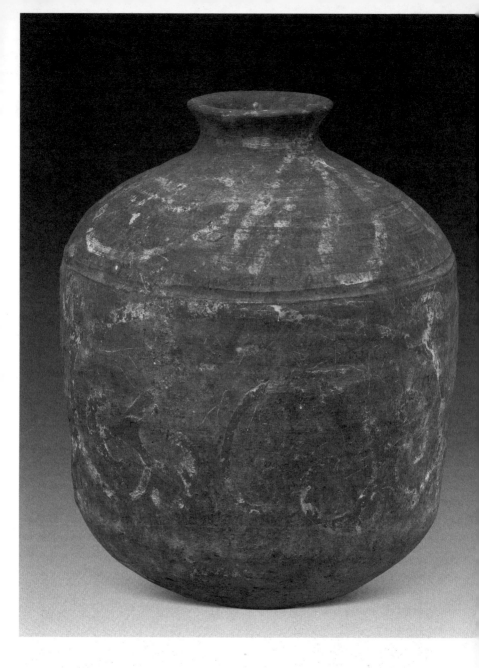

[图 7-3]

彩绘陶螭纹罐，西汉

北京故宫博物院 藏

[图 7-4]
彩绘陶塑贴铺首盖钫，西汉
北京故宫博物院 藏

[图 7-5]
彩绘陶云气纹盖钫，西汉
北京故宫博物院 藏

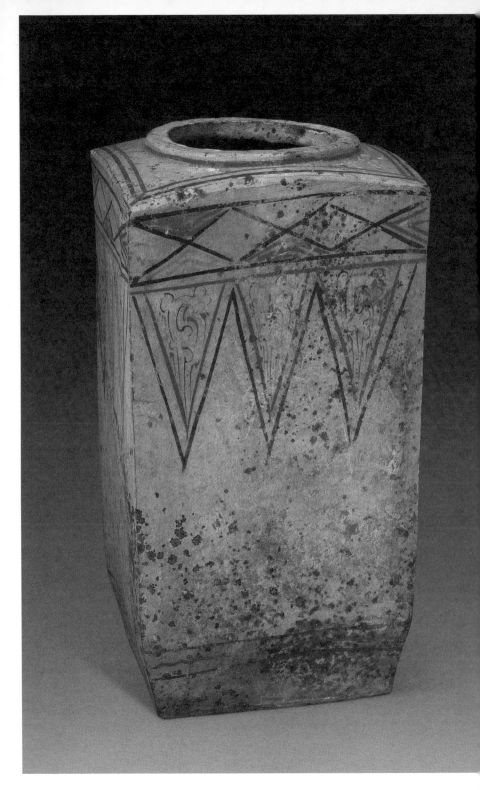

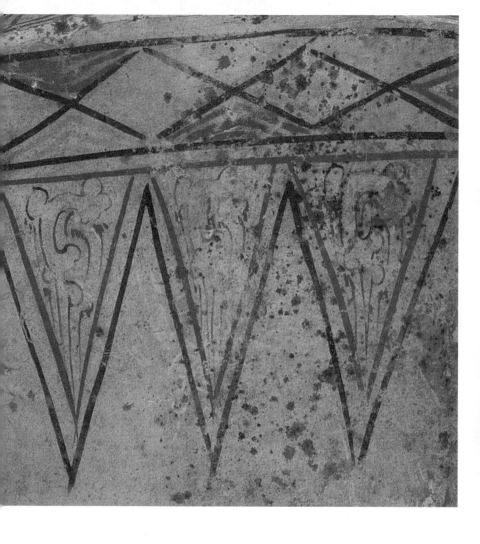

[图 7-6]

彩绘陶几何纹方壶，西汉

北京故宫博物院 藏

[图 7-7]

彩绘陶云气纹壶，西汉

北京故宫博物院 藏

[图 7-8]

彩绘陶卷草纹壶，西汉

北京故宫博物院 藏

> 当尧之时，水逆行，泛滥于中国，蛇龙居之，民无所定，下者为巢，上者为营窟。[5]

是说尧在位时，洪水倒流，泛滥于中原，龙蛇盘踞在大地上，人民居无定所，低处的人只能在树上筑巢，高处的人挖洞凿穴。

《史记》里有类似的记载：

> 当帝尧之时，鸿水滔天，浩浩怀山襄陵，下民其忧。[6]

意思是在尧的时代，洪水滔天，浩浩荡荡，围困了山岗，漫上了丘陵，老百姓非常忧惧。这话取自《尚书·益稷》，《尚书》原文是这样的："禹曰：洪水滔天，浩浩怀山襄陵，下民昏垫。"司马迁写《史记》，《尚书》是他的参考书之一。

《圣经》里也有对大洪水的记录，内容与《尚书》《史记》《孟子》大同小异：

> 水势在地上极其浩大，天下的高山都淹没了。水势比山高过十五肘，山岭都淹没了。凡在地上有血有肉的动物，就是飞鸟、牲畜、走兽，和爬在地上的昆虫，以及所有的人都死了；凡在旱地上、鼻孔有气息的生灵都死了；凡地

上各类的活物，连人带牲畜、昆虫，以及空中的飞鸟，都从地上除灭了，只留下挪亚和那些与他同在方舟里的。水势浩大，在地上共一百五十天。[7]

大洪水，已是人类早期文明的共同记忆。河流如同双刃剑，一方面滋养了人类文明，地球上的远古文明，包括"四大文明"中的古埃及文明（北非的尼罗河流域），两河文明（西亚的两河流域），古印度文明（印度河流域），中华文明（中国的长江、黄河、辽河流域），以及南美洲墨西哥湾文明等等，几乎全都出现在大河岸边，有学者将这些称为"河流域文明"，以区别于以古希腊、古罗马文明为代表的"海洋文明"[8]；但另一方面，河流也时常展现它们任性的一面，在奔涌的洪水面前，无论多么辉煌的文明，都将被无情地毁灭。

李学勤先生说，20世纪80年代他在英国伦敦大学见过一本书，书中搜集了全世界各种文献和民间传说中的洪水故事，包括中国的。他通读了这些故事，发现所有的洪水故事基本上都是一个模式，即一个民族、部落、国家，因某件事情得罪了神，神就降下洪水，以惩罚人类的邪恶，之后，神又大发慈悲，使其复兴。只有中国尧舜禹时期的洪水传说不同：

第一，它没有说人类犯了罪；

第二，人类通过治水的方法拯救了自己。

李学勤先生说："有关洪水的传说，有一个弗洛伊德学派的解释，他们认为，洪水的故事与人的诞生有关。每个人都是从母亲的肚子里出来的，都经过'洪水'才降生到世界上，所以人类的诞生也有一个经历洪水的过程。但是，这个解释也不适用于尧舜禹时期的洪水故事。"[9]

这些大洪水，并不发生在同一地区，但可能与相同的气候变化有关。据许宏先生介绍："地球科学和环境考古研究表明，距今 4200 年至 4000 年，北半球普遍发生了一次气候突变事件，而距今 4000 年前后世界许多地区的古代文明发展进程也发生了巨变。一般认为，大禹治水也应是这一气候事件导致的历史事件中的一环。有学者认为距今 4000 年前后的九星地心会聚，引发了包括洪水在内的自然灾害，由此导致了黄河南北改道，改道又加剧了洪水泛滥。大禹治水就是在这样的地理背景下展开的。"[10] 这才有了后来的大禹治水，有了禹划九州、铸九鼎，从此奠定了"王朝中国"的宏伟基业。

考古学家在青海省民和县马场垣一个名叫喇家村的地方发掘出一座齐家文化的房屋遗址，赫然看到十余具尸骨遗骸，均做求生状，场面惨不忍睹。"经考古测定，这群人是生活在距今 4000 年前的原始先民，可是，在 4000 年前的某一天，这群人却在很

短的时间内集体死亡了。""考古工作者对挖出的遗迹进行了分析研究，从这座埋葬了十余人的大房子来看，显然，房子在当时发生了坍塌。他们应该是在危险来临之时躲进这间大房寻求庇护的，却没想到还有更强大的外力连房屋一起摧毁了。在这间大房子中，人们还发现了一对母子的尸骸，这位母亲将自己的幼子掩在身下，双手紧紧地搂住孩子，抬头绝望地作最后的挣扎，历史凝固在了这死亡的最残酷的一刻，一切迹象表明，这里一定发生了一场巨大的天灾，人们甚至连一点逃跑的时间也没有。"[11]

这天灾，很有可能就是那场大洪水。洪水让定居生存的"农业人口"无路可逃，也让以定居生活为基础的彩陶制造业遭受了毁灭性的打击。

第二节　青铜之始

彩陶上的鱼纹，

开始有了几分狞厉的味道，

象征男性威权的青铜文明，

已经开始悄然萌动

大洪水（我在《故宫艺术史2》里还将写到），是否成为导

致彩陶文明消失的原因，尚需进一步考证。但我想，有一个原因是不能回避的，那就是伴随着原始社会由母系氏族向父系氏族过渡，男性逐渐意识到自己的致育能力，使得原有的"孤雌繁殖"观念最终走向了瓦解，在上古的初民们的眼里，大地也不再扮演孕育一切的地母形象，使彩陶的象征功能失去了它原有的依托。

我们知道，彩陶的功能，并非只是为了装饰和美化人们的日常生活，如果仅从日常生活的需要出发，素陶完全可以担负实用的功能，而人们竭尽所能地烧制彩陶，甚至像大汶口文化白陶鬶那样，近乎偏执地展示它的非人间特质，主要目的还是向神灵展现自己的虔诚之心。人们把彩陶用于祭祀礼仪上，以此来祈求神灵的保佑，或者，把彩陶作为明器安置在墓葬中，让自己在死后继续得到神的护佑，同时，也企望着新的生命源源不断地诞生，让自己的血脉在新的肉体上流淌，以此来消解死神的威力。也就是说，彩陶分别担负着祭祀祖先、保佑自己在"阴间"的生活和延续后代的祈愿，彩陶也因此将过去、现在和未来，成功地连接起来。彩陶生产，主要是以神为"受众"，而不是以人为"受众"的。以神为"受众"的彩陶，生产的态度一定是严肃的，生产的程序一定是严格的，生产的工艺一定是严谨的。于是我们才能在故宫博物院陶瓷馆，看到那么多不

厌其烦、一丝不苟、素朴而美丽的彩陶。

但经济基础决定上层建筑，随着母系氏族公社向着父系氏族公社转移，人类原始共产主义社会向有阶级的奴隶社会转移，文明的重心从田园向城市（城郭聚落）转移，"人们不再认为大地母亲还具有以往时代的人们所崇敬的那种运用子宫就能创造万物的神奇力量，人们也不再用彩陶去模仿、去影响或传递地母的生殖力。男人们所关注的已经不是大地母亲的创生能力，而是她那无处不在、无时不有的那种'收回成命'，使一切生命复归于她的怀抱的权威神力。在这一时期，斧和犁的出现大概都是男性权威的象征。"[12]彩陶也在不知不觉中发生着转变，尤其从纹饰上，后来在青铜器装饰体现出的恐怖与狰狞已经开始浮现，比如仰韶文化彩陶上的鱼纹，开始有了几分狞厉的味道，象征男性威权的青铜文明，已经开始悄然萌动。

对此，李泽厚先生在《美的历程》中有这样的描述：

> 同属抽象的几何纹，新石器时代晚期比早期要远为神秘、恐怖。前期比较更生动、活泼、自由、舒畅、开放、流动，后期则更为僵硬、严峻、静止、封闭、惊畏、威吓。具体表现在形式上，后期更明显是直线压倒曲线、封闭重于连续，弧形、波纹减少，直线、三角凸出，圆点弧角让位于直角

方块……即使是同样的锯齿、三角纹，半坡、庙底沟不同于龙山，马家窑也不同于半山、马厂……像大汶口晚期或山东龙山那大而尖的空心直线三角形，或倒或立，机械地、静止状态地占据了陶器外表大量面积和主要位置，显示出一种神秘怪异的意味。红黑相间的锯齿纹常常是半山—马厂彩陶的基本纹饰之一，却未见于马家窑彩陶。神农世的相对和平稳定时期已成过去，社会发展进入了以残酷的大规模战争、掠夺、杀戮为基本特征的黄帝、尧舜时代。母系氏族社会让位于父家长制，并日益向早期奴隶制的方向进行。剥削、压迫、社会斗争在激剧增长，在陶器纹饰中，前期那种生态盎然、稚气可掬、婉转曲折、流畅自如的写实的和几何的纹饰逐渐消失。在后期的几何纹饰中，使人清晰地感受到权威统治力量的分外加重。[13]

《左传》说："国之大事，在祀与戎。"[14] "祀"是祭祀；"戎"是战争，是兵戎相见。母系氏族时代（即神话中的"三皇"时代），气息是阴柔的，那个时期的物质充满了雌性的味道，恬静、温婉、美好。那时的人们专注于劳动，处理神灵和自我的关系，没有那么多的戾气。"彩陶的世界里没有惨烈的战争，没有狰狞的野兽"[15]，所有的动物形象都是憨朴可爱的。而从新石器时代的

晚期（传说中的"五帝"时代）到夏商周三代（郭沫若先生推断，"母权与父权之交替即当在殷周之际"[16]），时代气息变得阳刚起来，变得粗犷豪放、张扬跋扈，甚至充满了血腥的味道，"戎"于是变得重要起来，与"祀"平起平坐。这带来了彩陶纹饰风格的变化，引导它走向了威严与狞厉，并裹挟着它，一步步走向消亡。

李泽厚先生的上述文字，为我们展现了大转变时期的宏观景象。在这一宏大叙事下，一些具体而微的因素也是不能忽略的。一是轮制技术的发展，大大提高了陶器的生产效率，同时也降低了陶器的生产成本（包括时间成本、人力成本等）。与手工制陶比起来，轮制陶器实现了批量生产，成本大大降低，再由陶器来行使礼器的功能，已显得不够尊贵。恰在此时，新材料出现了，它就是青铜。在纯铜（紫铜）中加入锡或铅的合金，是金属冶铸史上最早的合金，有着非凡的历史意义。与纯铜（紫铜）相比，青铜强度高且熔点低（25% 的锡冶炼青铜，熔点就会降低到800℃，而纯铜的熔点为1083℃）。青铜铸造性好，耐磨，既不渗漏，也不易破碎，非常适合用于铸造礼器。距今 4000 多年前，华夏大地上出现了青铜器，这也正是大约在齐家文化与龙山文化的中晚期阶段。

青铜时代高歌猛进，属于彩陶的光辉岁月却走向它的尾声，

但彩陶的历程并没有真正终结。在中原地区进入到阶级社会以后，从河西走廊的四坝文化和沙井文化的彩陶中分出的一支继续向西发展，经河西走廊一路逶迤西去，进入了今天的新疆维吾尔自治区一带，又缔造了短暂的繁荣，倔强地延续到西汉初年，属于彩陶的传奇，才走到了它的终局。

青铜器出现的时候，刚好是私有制出现，阶级开始分化，乃至国家诞生的时候，将青铜这种贵金属运用于"祀""戎"这两件最大的事，自然是统治者的选择。只有统治者，能够垄断昂贵的青铜资源；只有青铜，能够体现统治者的坚硬意志。自此，青铜与国家（王朝），达成了最深刻的默契。

田园牧歌式的彩陶时代，结束了。

血染征袍的战争岁月，开始了。

盛开着鲜花的文化

彩陶的时代结束了，但它并没有真正结束。它停留在时间里，如影随形，有如时间深处的孤灯，照亮先民们未来的旅程。

　　彩陶的时代结束了，但它并没有真正结束。它停留在时间里，如影随形，有如时间深处的孤灯，照亮先民们未来的旅程。今天，彩陶早已退出了人们的生活，但中国人的日常生活（衣食住行）、艺术流变（书法绘画、音乐舞蹈）中，彩陶的影响无处不在。人们常说华夏文明 5000 年不断流，纵然是远在 9000 年至 4000 年前的彩陶，它的风流余韵，袅袅不绝。

　　关于衣，早在新石器时代，陶制品的使用就超出了日常生活和礼器用具的范畴，向更广阔的生产生活领域"旁逸斜出"，比如陶纺轮，就是制陶工艺的一个延伸。陶纺轮，在新石器时代就已成为纺织生产工具，这证明伴随着当时的农业文明的发展，纺织业已有了很大发展，我们的服饰文明，已经开始起步。

　　只是 20 世纪以来的考古发掘，出土的"饰"比较多，而"服"因为是有机质，易于腐烂，上古时代的衣物几乎不可能穿过时

间的围剿抵达今天，但可以找到与纺织文明有关的其他证物。1926年，考古学家李济先生率领考古队到山西夏县考察，路过西阴村和辕村，那里据说是嫘祖养蚕的地方。嫘祖（也写作累祖）是黄帝的妻子，因为发明了养蚕缫丝的方法，让上古先民们不仅有饭吃，而且有衣穿，因此被奉为"先蚕娘娘"。在夏县西阴村和辕村，嫘祖给黄帝进献丝织战袍的传说至今仍在流传。在那里，李济和他的伙伴们果然发现了一个丝质茧壳。李济先生后来在文章里激动地确认："这是当时发现的最古老的蚕茧的孤证标本"[1]。两年后，李济先生把它带到美国华盛顿检测，证明这是家蚕的老祖先。"蚕丝文化是中国发明及发展的东西，这是一件不移的事实。"[2]

　　1958年，在良渚文化的钱山漾遗址，距今4000多年的家蚕丝线、丝带和绢片终于被发现了，与丝绸生产相关的陶纺轮也惊现于世。2017年，考古人员在河南省郑州市荥阳市青台遗址出土的瓮棺里发现了丝织物，鉴定结果为5000年前的桑蚕丝残留物，是迄今全世界发现的年代最早的丝绸实物，表明中国是丝绸文明的发祥之地，而瓮棺中的儿童，正是被那个年代里最先进的丝织品——丝绸包裹着下葬的。丝织物与它的生产工具——陶纺轮，虽沉埋于地下，数千年沉默不语，却不约而同地，达成了完美的互证。

关于食，我在第五章里已经说了许多。因为陶器，我们的上古先民们可以喝开水、吃熟食、饮美酒。饮食烹调，由生存之必须，转变成一种生活美学。陶器里的钵、碗、杯、豆、盆、罐、瓿（以上酒器、饮食器和储存器）、釜、鼎、鬲、甑、甗（以上为炊煮器），陶器（彩陶）的器型越来越细，对应着先民的饮食越来越走向精致与复杂。而精致的饮食文化，又将中国的文明引向了"礼"的层面，如《礼记》里说的，"夫礼之初，始诸饮食"。中华优秀传统文化之所以有着经久不息的魅力，正是因为它与我们的生活、与生命最本质的欲求有着密不可分的联系。由此出发，华夏文明达到了一个足以傲然于世的高度。

关于住，我们今天可见的对于瓦的记载来自西周，东周有了"盟于瓦屋"的记载，说明当时已有瓦屋。而瓦的出现，其实就是由陶罐衍生出来的。中国社会科学院研究员、作家杨熙龄先生说："我们祖先首先发明制造陶瓶陶罐，然后制造井圈之类的东西，把井圈切两次，就是四块瓦[3]。把一个瓦瓶剖开，就成为两块筒瓦，瓦当就是屋檐筒瓦顶端下垂的部分，及筒瓦头，把瓦摊平，就是砖。人们用砖瓦或者用水泥盖成的房屋，也还是和陶瓶陶罐一样，仍然是个容器，所不同的是一个用来盛水，一个用来盛空气和人罢了。"[4]

关于行，车轮的出现也与陶器，尤其是陶轮的启发有密切

的关系（这一点还需进一步的物证）。最简单的陶轮只需一对轮盘，轮盘之间装一根纵轴，轴直立竖放；陶工一面用脚旋转下面的轮盘，一面用手将柔软的黏土置于上面的轮盘中，就可以将陶器塑捏成形。若将这对轮盘横过来放，不就是车轮吗？但这个在今天看似简单的动作，人类可能历经了数千年才最终完成。在中国古代传说系统中，是轩辕黄帝把木头插在圆轮子中央，使它运转，从而发明了车辆，黄帝也因此被称作"轩辕氏"。轩，就是古代一种有帷幕而前顶较高的车；辕，则是车前驾牲畜的两根直木（先秦时代是一根曲木，汉代以后多是两根直木）。但黄帝发明的车轮，我们没有见过。据英国科学史家李约瑟考证的结论，约在 4500 年到 3500 年前，中国出现了第一辆车子。而《左传》中提到，车是夏代初年的奚仲发明的，如果记载属实，那是 4000 年前的事情。在殷周时代（距今 3000 多年前）的文物中，考古学家也发现了殉葬用的车，当时的车子由车厢、车辕和两个轮子构成，已经是比较成熟的交通工具了。无论怎样，车轮是中国古代先民最伟大的发明之一，车轮周而复始地运转，推动着车子向前运动，刷新了人们对于距离和时间的认识。历史的车轮，推动着物质的车轮，向前运行。

除了日常所必需的衣食住行，5000 年彩陶文明（从距今 8000 年到距今 3000 年），也为中国艺术史缔造了一个美的开端。

神韻獨超天
姿特秀

5000 年的岁月积累，足以支撑此后 3000 年的艺术进程（从距今
3000 年至今）。

比如书法和绘画，我们就可以从彩陶上寻找到源头。在彩
陶上，我们可以看见的，有最初的符号（1959 年，在山东省宁
阳堡头 75 号墓出土的一件灰陶背壶上发现了"以毛笔之类的工
具绘写的红色符号"，是首次发现的陶器符号[5]），甚至在陶寺
遗址的扁壶上，见到了文字的雏形，还有最古老的绘画，在这
些绘于陶器表面的画上，我们感受花蝶泪梦，目睹鱼跃鸢飞，
见证初民们生活的那个万类霜天竞自由的原始社会。我们看不
见的，是在彩陶上写字、画画的笔。从彩陶上符号和图画线条
的流畅、粗细浓淡的变化来推测，当时的书写和绘制工具，不
是用竹木削成的硬质工具，而是以兽毛或者藤须加工成的软笔。
考古发掘也证明了这一点，在陕西临潼姜寨的 5000 年前的墓葬
中，已经发现了毛笔，同时发现了盛放颜料的砚石。影响中国
书法和绘画的主要工具——毛笔，至少在距今 5000 年前的新石
器时代晚期就已经完备。自那时起，一直到今天，艺术家进行
书画创作的工具始终未变。中国书画艺术万般风情、艺术史的
千种流变，都根源于那一管细细的毛笔［图 8-1］。

有学者认为，绘画中的花鸟画，就是从花瓣纹和鸟纹中演
变来的［图 8-2］。由于花朵是女性生殖器的象征，鸟被认为是男

性生殖器的象征，因此花与鸟的结合，正是上古时期生殖崇拜的产物，只是到了后世，这种生殖崇拜已经淡化，而花与鸟的组合却延续下来，成为一种固定的模式，它的内涵也由"鹣鲽之情"（男欢女爱），转变为吉祥如意。[6]

同样，我们民族的音乐、舞蹈的历史，也可以追溯到彩陶时代。在仰韶文化马家窑类型的舞蹈纹彩陶盆［图2-13］内壁上，三组舞蹈人物翩然起舞，是那个年代的"大河之舞"吧，几千年后，我们依然可以感受到他们起舞时的节奏与气氛。

而陶器，本身就可以是乐器。《易》说"鼓缶而歌"。缶，是盛酒器，有陶缶，也有青铜缶。最著名的青铜缶，是湖北随州曾侯乙墓出土的两件青铜冰鉴（即曾侯乙铜鉴缶，分别藏于中国国家博物馆和湖北省博物馆），方鉴内置有方尊缶，鉴与缶之间有夹层，夹层里面可以放冰，这样战国早期的"湖北人"就可以喝上冰镇饮料。无论陶缶还是青铜缶，将它用来击打，它就成了乐器。所以李斯《谏逐客疏》说："击瓮叩缶，弹筝博髀，而歌乎呜呜快耳者"[7]，就是喝大了之后，击打着瓦缶，手拍着大腿，呜呜呀呀地歌唱；《史记·廉颇蔺相如列传》里写："蔺相如前曰：'赵王窃闻秦王善为秦声，请奏盆缶秦王，以相娱乐。'"[8]意思是说蔺相如上前说："赵王私下听说秦王擅长秦地土乐，请让我给秦王捧上盆缶，大家一起乐乐。"看来在东周

列国时代，击缶还是挺普遍的。《庄子》中写："庄子妻死，惠子吊之，庄子则方箕踞鼓盆而歌。"[9] 庄子敲击的盆，想必也是陶盆，而不是青铜盆、不锈钢盆，或者"红双喜"的搪瓷脸盆。

中华民族成为世界上最早迈入文明殿堂的民族之一，彩陶文化是一个重要的标志。文化的"文"，就是"纹"——是纹身的"纹"，也是花纹的"纹"。它在甲骨文里的写法是一个站立的人，上面是头部，两条手臂左右伸展，两条腿站在地上，人的胸部绘有美丽的花纹（见本书第 96 页），后来引申为彩陶上的纹饰，再后来出现了玉器、青铜器、漆器等，花纹的载体也越来越多，"文"的范围越来越广，从一种物质转移到另一种物质，最终转移到无限的物质之上，不断地演"化"，成为覆盖于我们生活之上的"文化"。而中国艺术史上的第一种器物——彩陶（"文"），就是中国文化和艺术的本源，是根脉，是埋进土里、等待重生的种粒。在艺术的"六道轮回"里，它的生命"化"入了书法，"化"入了绘画，"化"入了建筑，"化"入了歌舞……"化"入了与生命相连的每一个艺术领域。我们的文化和艺术，就像陶纹（文）上的鲜花一样绽放，日益昌荣和茂盛。而出现"纹（文）"上描绘的繁花，也被写作"华"（"华"就是"花"[10]），成为我们民族的名字。[11] 我们自称"华族"，或"华夏族"，我们的土地，称为"中华"，其实就是说我们是一个文明之国、

礼仪之邦。我们的文化,是盛开着鲜花的文化;我们栖居的地方,是鲜花盛开的村庄。我们民族的名字里,包含着祖先无限的诗意与自豪。

图版目录

图 3-8：马王堆一号汉墓 T 形帛画，西汉，湖南省博物馆藏

图 3-9：两城镇西王母、伏羲、女娲画像，东汉，山东微山县文化馆藏

图 3-10：伏羲、女娲画像，东汉，河南南阳汉画馆藏

图 3-11：人首蛇身俑，南宋，陕西历史博物馆藏

第四章　彩陶表里

图 4-1：彩陶水波纹钵，新石器时代马家窑文化马家窑类型，北京故宫博物院藏

图 4-2：彩陶水波纹钵，新石器时代马家窑文化马家窑类型，北京故宫博物院藏

图 4-3：彩陶水波纹壶，新石器时代马家窑文化马家窑类型，北京故宫博物院藏

图 4-4：彩陶漩涡纹瓶，新石器时代马家窑文化马家窑类型，中国国家博物馆藏

图 4-5：彩陶漩涡纹壶，新石器时代马家窑文化马家窑类型，甘肃省博物馆藏

图 4-6：彩陶漩涡菱形几何纹双系罐，新石器时代马家窑文化半山类型，北京故宫博物院藏

图 4-7：彩陶葫芦网格纹双系壶，新石器时代马家窑文化半山类型，北京故宫博物院藏

图 4-20：鱼纹图案

图 4-21：彩陶抽象蛙腿纹双系罐，新石器时代马家窑文化马厂类型，北京故宫博物院藏

图 4-22：彩陶抽象蛙纹双系壶，新石器时代马家窑文化马厂类型，北京故宫博物院藏

图 4-23：彩陶抽象蛙纹瓮，新石器时代马家窑文化马厂类型，青海省彩陶中心藏

图 4-24：彩陶折线纹双系壶，新石器时代马家窑文化马厂类型，北京故宫博物院藏

图 4-25：彩陶钵，新石器时代马家窑文化马厂类型，甘肃省临夏回族自治州博物馆藏

图 4-26：石蟾雕刻，西汉，现存陕西省兴平市霍去病墓前

图 4-27：彩陶花瓣纹钵，新石器时代青莲岗文化，北京故宫博物院藏

图 4-28："变体叶形纹"，新石器时代仰韶文化马家窑类型

图 4-29："叶形网纹"，新石器时代马家窑文化马厂类型

图 4-30：彩陶网格纹单柄壶，新石器时代马家窑文化半山类型，北京故宫博物院藏

图 4-31：绘鸟纹彩陶钵，新石器时代仰韶文化庙底沟类型，西安半坡博物馆藏

第五章 彩陶之用

图 5-16：红陶鬶，新石器时代龙山文化，北京故宫博物院藏

图 5-17：红陶鬶，新石器时代龙山文化，北京故宫博物院藏

图 5-18：红陶鬶（局部），新石器时代龙山文化，北京故宫博物院藏

图 5-19：白陶鬶，新石器时代龙山文化，北京故宫博物院藏

图 5-20：细刻纹阔把陶壶，新石器时代良渚文化，上海博物馆藏

图 5-21：戴墓墩刻纹宽把杯，新石器时代良渚文化

图 5-22：汪家山 G1 刻纹宽把杯残片，新石器时代良渚文化

图 5-23：鸟形陶盉，新石器时代良渚文化，上海博物馆藏

图 5-24：彩绘盖矮足陶匜，新石器时代良渚文化，上海博物馆藏

图 5-25：阔把圈足陶匜，新石器时代良渚文化，上海博物馆藏

图 5-26：青铜三联甗，商，中国国家博物馆藏

图 5-27：三联陶匜，新石器时代良渚文化，上海博物馆藏

图 5-28：竹节形刻文阔把陶杯，新石器时代良渚文化，上海博物馆藏

图 5-29：红陶小口尖底瓶，新石器时代仰韶文化半坡类型，中国国家博物馆藏

图 5-30：尖底瓶，新石器时代仰韶文化

图 5-31：彩陶漩涡纹尖底瓶，新石器时代仰韶文化马家窑类型，甘肃省博物馆藏

图 5-32：红陶三足钵，新石器时代磁山文化，北京故宫博物院藏

图 5-33：红陶三足鼎，新石器时代龙山文化，北京故宫博物院藏

结语　盛开着鲜花的文化

图 8-1 :《中秋帖》卷（局部），东晋，王献之，北京故宫博物院藏

图 8-2 :《写生珍禽图》卷（局部），五代，黄荃，北京故宫博物院藏

注 释

总 序

[1]数字见郑欣淼：《故宫博物院藏品大系·总序》，见郑欣淼：《故宫博物院藏品大系·陶瓷编》，第一册（新石器时代至汉代），第12页，石家庄：河北教育出版社、北京：故宫出版社，2013年版。

[2]郑欣淼：《天府永藏——两岸故宫博物院文物藏品概述》，第301页，北京：紫禁城出版社、北京：故宫出版社，2008年版。

[3]蒋勋：《美的沉思》，第3页，长沙：湖南美术出版社，2014年版。

[4]《周易》，第600页，北京：中华书局，2011年版。

[5]蒋勋：《美的沉思》，第3页，长沙：湖南美术出版社，2014年版。

[6]傅斯年：《史学方法导论（节选）》，见《傅斯年选集》，第193—194页，天津：天津人民出版社，1996年版。原文无书名号，此处为引者加。

第一章 源远流长

[1]《楚辞》，第80页，北京：中华书局，2010年版。

〔2〕罗新：《历史学家的美德》，见《有所不为的反叛者》，第1页，上海：上海三联书店，2019年版。

〔3〕《楚辞》，第19页，北京：中华书局，2010年版。

〔4〕《论语》，见《论语·大学·中庸》，第42页，北京：中华书局，2011年版。

〔5〕张锐锋：《船头》，第151页，北京：东方出版社，2013年版。

〔6〕〔英〕迈克尔·苏立文：《中国艺术史》，第3—4页，上海：上海人民出版社，2014年版。

〔7〕陈淳：《从史前到文明》，第83页，郑州：中州古籍出版社，2020年版。

〔8〕〔东汉〕袁康：《越绝书校释》，第304页，北京：中华书局，2013年版。

〔9〕裴文中：《旧石器时代之艺术》，第5页，北京：商务印书馆，2015年版。

〔10〕参见《文化临汾——丁村文化与中华古人类文明 》，原载黄河新闻网. 2014年9月27日。

〔11〕范文澜：《中国通史》，第一册，第3—4页，北京：人民出版社，1978年版。

〔12〕裴文中：《旧石器时代之艺术》，第50页，北京：商务印书馆，2015年版。

〔13〕据百度百科"山顶洞人"辞条，原文链接：https://baike.baidu.com/item/ 山顶洞人 /121989 ？ fr=aladdin。

［14］范文澜：《中国通史》，第一册，第 5 页，北京：人民出版社，1978 年版。

［15］据百度百科"旧石器时代"辞条，原文链接：https://baike.baidu.com/item/ 旧石器时代 /122046？ fr=aladdin。

［16］参见陈淳：《从史前到文明》，第 94 页，郑州：中州古籍出版社，2020 年版；亦参见徐锡祺：《从石器工具看人类思维发生》，原载《北京教育学院学报》，2008 年第 3 期。

［17］蒋勋：《美的沉思》，第 4 页，长沙：湖南美术出版社，2014 年版。

［18］据百度百科"山顶洞人"辞条，原文链接：https://baike.baidu.com/item/ 山顶洞人 /121989？ fr=aladdin。

［19］裴文中：《旧石器时代之艺术》，第 84 页，北京：商务印书馆，2015 年版。

［20］同上。

［21］同上书，第 133 页。

［22］同上书，第 85 页。

［23］同上书，第 78 页。

［24］沈从文：《中国古代服饰研究》，见《沈从文全集》，第三十二卷，第 4 页，太原：北岳文艺出版社，2012 年版。

第二章　岁月山河

［1］吕成龙：《仰韶文化彩陶几何纹盆》，见故宫博物院官网，原

文链接 : https://www.dpm.org.cn/collection/ceramic/227055.html。

[2]参见林少雄:《人文晨曦——中国彩陶的文化读解》,第5—6页,上海:上海文化出版社,2001年版。

[3]参见百度百科"人头形器口彩陶瓶"词条,原文链接:https://baike.baidu.com/item/人头形器口彩陶瓶/11046555? fr=aladdin。

[4]张光直先生把中国早期人类历史划分为三个文化和地理圈:黄河流域、南方落叶林带和北方森林草原地区。其中:一,黄河流域:包括黄河及其支流所流经的地区,还包括长江少数支流的上游以及河北平原上的几条单独的小河。二,南方落叶林带:中国南方的大小水系构成了一张巨大的水网。这些水系包括长江、淮河和珠江水系以及几支地处西南和东南沿海的小水系。三,北方森林草原地区:位于黄河流域以北并与之紧密相连的现在的内蒙古及东北地区。参见张光直:《古代中国考古学》,第3—4页,北京:生活·读书·新知三联书店,2013年版。韩建业先生将距今7000年前后(即新石器晚期)的早期中国分成三大文化区(或三大文化系统),即:一,黄河流域文化区的瓶(壶)—钵(盆)—罐—鼎文化系统;二,长江中下游—华南文化区的釜—圈足盘—豆文化系统;三,东北文化区的筒形罐文化系统。参见韩建业:《早期中国——中国文化圈的形成和发展》,第71—72页,上海:上海古籍出版社,2020年版。

[5]甘阳、侯旭东主编:《新雅中国史八讲》,第10页,北京:生活·读书·新知三联书店,2021年版。

[6]齐岸青:《河洛古国——原初中国的文明图景》,第33页,郑州:

大象出版社，2021 年版。

〔7〕《庄子》，第 253 页，北京：中华书局，2010 年版。

〔8〕赵世纲：《关于裴李岗文化若干问题的探讨》，原载《华夏考古》，1987 年第 2 期。

〔9〕参见齐岸青：《河洛古国——原初中国的文明图景》，第 36 页，郑州：大象出版社，2021 年版。

〔10〕《庄子》，第 253 页，北京：中华书局，2010 年版。

〔11〕甘阳、侯旭东主编：《新雅中国史八讲》，第 10 页，北京：生活·读书·新知三联书店，2021 年版。

〔12〕葛剑雄：《黄河与中华文明》，第 97 页，北京：中华书局，2020 年版。

〔13〕关于中华文明起源问题，20 世纪以降，随着大量历史学、考古学成果的涌现，有关中华文明起源的新说频现、锐见迭出，人们的认识也随之不断趋于深化。除了上述观点，其他主要观点还有：一，中国文化西来说：自先秦以来，古文献基本认为中华文明起源于本土，具体则为中原地区，"内华夏而外夷狄"的思想源远流长。迄至清末，这一看法始终根深蒂固。19 世纪末，法国人拉克伯里首次提出"中国文化源于古巴比伦说"。1921 年，瑞典考古学家安特生在河南渑池县发现仰韶文化遗址，认为仰韶文化的彩陶纹饰与中亚地区具有相似之处，提出"仰韶文化西来说"。20 世纪 20 年代，此说颇为流行。随着考古工作的逐渐深入，此说迅速被湮没。二，东西二元对立说：1928 年，考古工作者在河南省安阳县（今安阳市）小屯村，开始大规模发掘商

朝晚期都城殷墟。20 世纪 30 年代初，考古学家在山东历城发现龙山文化。以李济、傅斯年、梁思永、徐中舒为首的学者认为，中国文化的根在环渤海湾一带，提出龙山文化自东向西、仰韶文化自西向东发展的"东西二元对立说"。迄至 50 年代中期，此说一直在学术界处于主导地位。三，长江流域中心说：2013 年 11 月，郭静云在其七十万字皇皇大著《夏商周：从神话到史实》一书中，认为中国上古文明首先发源于长江流域，然后由南向北传播，此说在学术界引起极大争议。参见南凯仁：《中华文明起源认识在争论中不断深化》，原载《中国社会科学报》，2014 年 7 月 14 日。

〔14〕顾实先生认为："胥、疋（yǎ）、雅、夏古字通，'华胥'即'华夏'也。"参见顾实：《华夏源考》，原载《国学丛刊》，第一卷，第二期。

〔15〕参见严文明：《略论仰韶文化的起源和发展阶段》，见《仰韶文化研究》，第 122 页，北京：文物出版社，1989 年版。

〔16〕参见韩建业：《早期中国——中国文化圈的形成和发展》，第 56 页，上海：上海古籍出版社，2020 年版。

〔17〕指黄河下游以泰山为中心的滨海地区，以现在的山东省为中心，辐射邻近的皖北、苏北、豫东等地。

〔18〕参见韩建业：《论新石器时代中原文化的历史地位》，原载《江汉考古》，2004 年第 1 期。

〔19〕许倬云：《万古江河——中国历史文化的转折与开展》，第 18 页，长沙：湖南人民出版社，2017 年版。

〔20〕严文明：《中国新石器时代》，第 1 页，北京：文物出版社，

2017 年版。

［21］同上书，第 11 页。

［22］张忠培：《中国考古学——走出自己的路》，第 75 页，北京：故宫出版社，2018 年版。

［23］同上书，第 53—54 页。

［24］参见韩建业：《早期中国——中国文化圈的形成和发展》，第 20—22 页，上海：上海古籍出版社，2020 年版；百度百科 "新石器时代" 辞条，原文链接：https://baike.baidu.com/item/ 新石器时代 /21432？fr=aladdin ；等。

［25］韩建业先生在著作中指出："'早期中国'这一概念由美国学者吉德炜（David N.Keighley）于 1975 年创办《早期中国》(*Early China*) 刊物时提出，时间范围从史前直到汉代，但所谓'中国'更多只是一个地理概念。" 韩建业先生所说的 "早期中国" 或文化意义上的早期中国，"指秦汉以前中国大部地区因文化彼此交融联系而形成的相对的文化共同体，也可称为'早期中国文化圈'。" 参见韩建业：《早期中国——中国文化圈的形成和发展》，第 7 页，上海：上海古籍出版社，2020 年版。

［26］参见上书，第 30—39 页。

［27］邓白：《源远流长丰富多彩的中国陶瓷——原始社会到南北朝的陶瓷艺术》，见《中国美术全集》，第三十六册，工艺美术编（陶瓷·上），第 6 页，北京：人民美术出版社，2015 年版。

［28］《周易》，第 569 页，北京：中华书局，2011 年版。

[29]蒋勋：《美的沉思》，第23页，长沙：湖南美术出版社，2014年版。

[30]同上书，第8页。

[31]假如在旧石器时代和新石器时代之间存在着一个中石器时代，那么农业的起源就不是旧、新石器时代的分水岭，而是中石器时代进步到新石器时代的标志。当然，在农业起源之后，采集—渔猎经济仍然存在。参见张忠培：《中国考古学——走出自己的路》，第75—76页，北京：故宫出版社，2018年版。

第三章　神话时代

[1]《尚书》，第248页，北京：中华书局，2012年版。

[2]《尚书》的编纂并非自孔子开始，在孔子之前，就已经有人编纂了。《左传·僖公二十七年》载："说礼乐而敦《诗》《书》"。《书》即《尚书》，僖公二十七年为公元前633年，比孔子出生早82年。孔子编纂《尚书》，对《尚书》各篇作了润色与修改。参见王世舜：《尚书·前言》，见《尚书》，第2—3页，北京：中华书局，2012年版。

[3]〔西汉〕司马迁：《史记》，第1页，北京：中华书局，2000年版。

[4]李学勤：《〈史记·五帝本纪〉讲稿》，第6页，北京：生活·读书·新知三联书店，2012年版。

[5]〔西汉〕司马迁：《史记》，大宛列传，北京：中华书局，2000年版。

[6]鲁迅：《阿长与〈山海经〉》，见《鲁迅全集》，第二卷，第247页，北京：人民文学出版社，1981年版。

［7］［法］罗兰·巴特：《神话修辞术——批评与真实》，第169页，上海：上海人民出版社，2009年版。

［8］据杨宽先生考证，盘古开天辟地之传说，在三国之前并未正式出现，三国以后的记述有：《三五历记》《搜神记》《后汉书》《玄中记》等。见杨宽：《中国上古史导论》，第76—80页，上海：上海人民出版社，2016年版。

［9］《艺文类聚》卷一及《太平御览》卷二引《三五历记》，转引自杨宽：《中国上古史导论》，第76页，上海：上海人民出版社，2016年版。

［10］中国哲学史编写组：《中国哲学史》，上册，第25页，北京：人民出版社、高等教育出版社，2012年版。

［11］参见梁启超：《志三代宗教礼学》，见梁启超：《饮冰室合集》专集之四；郭沫若：《周彝中之传统思想考》，见刘梦溪主编：《中国现代学术经典·郭沫若卷》，第400—412页，石家庄：河北教育出版社，1996年版。

［12］转引自杨宽：《中国上古史导论》，第58页，上海：上海人民出版社，2016年版。

［13］同上。

［14］杨宽：《中国上古史导论》，第54、93页，上海：上海人民出版社，2016年版。

［15］〔西汉〕司马迁：《史记》，第168页，北京：上海古籍出版社，2020年版。

［16］吕思勉：《吕思勉读史札记》，上册，第24页，上海：上海

古籍出版社，2020 年版。

[17] 参见上书，第 23 页。

[18]《庄子》，第 508 页，北京：中华书局，2010 年版。

[19] 陈立柱：《有巢氏传说综合研究——兼说中国史学的另一个传统》，原载《史学月刊》，2015 年第 2 期。

[20]《韩非子》，第 698 页，北京：中华书局，2015 年版。

[21]［日］林巳奈夫：《神与兽的纹样学》，第 92 页，北京：生活·读书·新知三联书店，2016 年版。

[22]［北宋］李昉等撰：《太平御览》，第 364 页，北京：中华书局，1960 年版。

[23] 参见吕振羽：《史前期中国社会研究》(影印本)，第 78 页，北京：生活·读书·新知三联书店，1961 年版；刘惠萍：《伏羲神话传说与信仰研究》，第 134—135 页，西安：陕西师范大学出版总社有限公司，2013 年版。

[24]《列子》，第 28 页，北京：中华书局，2015 年版。

[25]［北宋］黄庭坚：《醉落魄》，见《全宋词》，第一册，第 510 页，北京：中华书局，1999 年版。

[26]［北宋］李昉等撰：《太平御览》，第 364 页，北京：中华书局，1960 年版。

[27] 张肇麟：《夏商周起源考证》，第 293 页，北京：科学出版社，2018 年版。

[28] 同上书，第 291 页。

［29］《庄子》，第253页，北京：中华书局，2010年版。

［30］《商君书》，第6页，北京：中华书局，2011年版。

［31］《周易》，第607页，北京：中华书局，2011年版。

［32］〔东晋〕王嘉：《拾遗记》，春皇庖牺，第607页，北京：中华书局，2011年版。

［33］戴逸主编：《二十六史》，第1页，长春：吉林人民出版社，1998年版。

［34］《圣经》，第1页，上海：中国基督教三自爱国运动委员会、中国基督教协会，2007年版。

［35］顾颉刚编：《古史辨》，第一册，第36页，上海：上海古籍出版社，1982年版。

［36］胡适：《致顾颉刚》，见《胡适全集》，第二十三卷，第297页，合肥：安徽教育出版社，2003年版。

［37］鲁迅：《理水》，见《鲁迅全集》，第二卷，第373页，北京：人民文学出版社，1981年版。

［38］胡适：《归国杂感》，见《胡适全集》，第一卷，第593页，合肥：安徽教育出版社，2003年版。

［39］王国维未刊稿，北京图书馆藏，转引自赵利栋：《〈古史辨〉与〈古史新证〉——顾颉刚与王国维史学思想的一个初步比较》，原载《浙江学刊》，2000年第6期。

［40］王国维：《古史新证》，见《王国维文集》，第四卷，第1页，北京：中国文史出版社，1997年版。

［41］转引自刘惠萍：《伏羲神话与信仰研究》，第10页，西安：陕西师范大学出版社总社，2018年版。

［42］刘宗迪：《失落的天书——〈山海经〉与古代华夏世界观》，第98页，北京：商务印书馆，2016年版。

［43］叶舒宪：《图说中华文明发生史》，第16—17页，广州：南方日报出版社，2015年版。

［44］李济：《中国文明的开始》，见《李济文集》，卷一，第366页，上海：上海人民出版社，2006年版。

［45］郑振铎：《汤祷篇》，见《郑振铎全集》，第三册，第577页，石家庄：花山文艺出版社，2000年版。

［46］同上。

［47］尹达：《新石器时代》，第222—223页，北京：生活·读书·新知三联书店，1955年版。

［48］对"古史辨"派学者的草率与武断，毕生探索中华民族的形成问题、曾担任中国历史上第一个中外合作的科学考察团——"中国西北科学考察团"（1927年）中方团长的著名考古学家徐旭生先生精准地概括为以下四点：第一，太无限度地使用默证，"因某书或今存某时代之书无某史事之称述，遂断定某时代无此观念"。第二，武断地对待反证，"看见了不合他们意见的论证，并不常常地审慎处理，有不少次悍然决然宣布反对论证的伪造，可是他们的理由是脆弱的、不能成立的"。第三，过度强调古籍中的不同记载而忽视其共同点，"在春秋和战国的各学派中间所陈述的古史，固然有不少歧异、矛盾，可

是相同的地方实在更多……可疑古学派的极端派却夸张它们的歧异、矛盾,对于很多没有争论的点却熟视无睹、不屑注意"。第四,混淆神话与传说,"对于掺杂神话的传说和纯粹神话的界限似乎不能分辨,或者是不愿意去分辨。在古帝的传说中间,除帝颛顼因为有特别原因之外,炎帝、黄帝、蚩尤、尧、舜、禹的传说里面所掺杂的神话并不算太多,可是极端的疑古派都漫无选择,一股脑儿把它们送到神话的保险柜中封锁起来,不许历史的工作人员再去染指"。转引自孙庆伟:《从黄河到大禹——中国文明的起源与早期发展》,见甘阳、侯旭东主编:《新雅中国史八讲》,第25页,北京:生活·读书·新知三联书店,2021年版。

〔49〕刘刚、李冬君:《文化的江山1——文化中国的来源》,第6页,北京:中信出版集团,2019年版。

〔50〕同上书,第20页。

〔51〕参见〔东晋〕王嘉:《拾遗记》,第700页,长春:吉林人民出版社,1998年版。

〔52〕参见叶舒宪:《红山文化玉蛇耳坠与〈山海经〉珥蛇神话》,原载《西南民族大学学报(人文社会科学版)》,2012年第12期。

〔53〕《大荒北经》:"有人珥两黄蛇,把两黄蛇,名曰夸父。"见《山海经》,第332页,北京:中华书局,2011年版。

〔54〕《山海经》,第79页,北京:中华书局,2011年版。

〔55〕同上书,第107页。

〔56〕同上书,第259页。

［57］参见陶阳、钟秀编：《中国神话》，第710页，上海：上海文艺出版社，1990年版。

［58］参见朱大可：《华夏上古神系》，上卷，第65、72页，北京：东方出版社，2014年版。

［59］赵国华先生认为，龙的形象并非从某种单一的动物图像（比如蛇）转化而来，蛇、蜥蜴和鳄都是远古人类用以象征男根的动物，因此，崇拜蛇、蜥蜴和鳄的氏族分别将自己崇拜的动物神化，在氏族融合之后，这些象征男根的动物被重新组合，成为龙的形象，这一点从仰韶文化不同类型彩陶器表上龙的形象的演变可以看到痕迹，从甲骨文和金文上，也表现出"龙"字的不同形态，有的如大蛇张口，有的如蜥蜴爬行，有的似鳄显露出方格形的花纹。参见赵国华：《生殖崇拜文化论》，第284—285页，北京：中国社会科学出版社，1990年版。

［60］闻一多：《伏羲考》，见《闻一多全集》，第一卷，第29页，上海：上海人民出版社、上海书店出版社，2020年版。

［61］《田家沟考古出土罕见蛇形耳坠，证明红山文化与黄帝文化有关联》，原载新华网，2012年3月23日。

［62］参见叶舒宪：《红山文化玉蛇耳坠与〈山海经〉珥蛇神话》，原载《西南民族大学学报（人文社会科学版）》，2012年第12期。

［63］以上皆转引自闻一多：《伏羲考》，见《闻一多全集》，第一卷，第32页，上海：上海人民出版社、上海书店出版社，2020年版。

［64］闻一多：《伏羲考》，见《闻一多全集》，第一卷，第34—35页，上海：上海人民出版社、上海书店出版社，2020年版。

［65］参见何新：《诸神的起源——中国远古神话与历史》，第23页，台北：木铎出版社，1987年版。

［66］高大伦等编：《中国文物鉴赏辞典》，第3页，桂林：漓江出版社，1991年版。

［67］赵晔：《内敛与华丽——良渚陶器》，第138页，杭州：浙江大学出版社，2019年版。

［68］张华：《伏羲传说之史影》，原载《西北史地》，1995年第2期。

［69］参见［日］宫本一夫：《从神话到历史——神话时代、夏王朝》，第27页，桂林：广西师范大学出版社，2014年版。

［70］戴逸主编：《二十六史》，第2页，长春：吉林人民出版社，1998年版。

［71］参见郭德维：《曾侯乙墓中漆笥上日月和伏羲、女娲图像试释》，原载《考古》，1979年第2期。

［72］参见郭沫若：《桃都、女娲、加陵》，原载《文物》，1973年第1期。

［73］参见钟敬文：《马王堆汉墓帛画的神话史意义》，原载《中华文史论丛》，1979年第2辑。

［74］敦煌旧抄《瑞应图》残卷引《括地图》，转引自闻一多：《伏羲考》，见《闻一多全集》，第一卷，第27页，上海：上海人民出版社、上海书店出版社，2020年版。

［75］《伏侯古今注》，转引自闻一多：《伏羲考》，见《闻一多全集》，第一卷，第26页，上海：上海人民出版社、上海书店出版社，2020年版。

［76］参见肖姣姣、段跃辉：《汉墓壁画中的伏羲和女娲：人首蛇身，

对称出现》，原载《洛阳日报》，2019年6月4日。

[77] 参见常聪利：《充满神话色彩的绘彩人首蛇身交尾俑》，见中国文物网，2017年7月21日。

[78] 参见夏鼐：《从宣化辽墓的星图论二十八宿和黄道十二宫》，见夏鼐：《考古学和科技史》，第29页，北京：科学出版社，1979年版。

[79] 参见刘宗迪：《失落的天书——〈山海经〉与古代华夏世界观》，第182、201页，北京：商务印书馆，2016年版。

[80]《山海经》，第239页，北京：中华书局，2011年版。

[81]《礼记》，上册，第302页，北京：中华书局，2017年版。

[82] 刘宗迪：《失落的天书——〈山海经〉与古代华夏世界观》，第194页，北京：商务印书馆，2016年版。

[83]《山海经》，第239页，北京：中华书局，2011年版。

[84]〔清〕郝懿行：《坤雅》，卷一，转引自袁珂：《山海经校注》，第174页，北京：北京联合出版公司，2014年版。

[85] 刘宗迪：《失落的天书——〈山海经〉与古代华夏世界观》，第335页，北京：商务印书馆，2016年版。

[86]《山海经》，第326页，北京：中华书局，2011年版。

[87] 竺可桢：《二十八宿起源之时代与地点》，见《竺可桢文集》，第252页，北京：科学出版社，1979年版。

[88]〔先秦〕屈原：《天问》，见《楚辞》，第88页，北京：中华书局，2010年版。

第四章　彩陶表里

［1］《老子》，第56页，郑州：中州古籍出版社，2008年版。

［2］刘刚、李冬君：《文化的江山1——文化中国的来源》，第39—40页，北京：中信出版集团，2019年版。

［3］参见王炜林、王占奎：《试论半坡文化"圆陶片"之功用》，原载《考古》，1999年第12期。

［4］张承志：《旱海里的鱼》，见韩忠良、祝勇主编：《布老虎散文》，2006年秋之卷，第41页，沈阳：春风文艺出版社，2006年版。

［5］《孟子》，第96页，北京：中华书局，2010年版。

［6］程金城：《远古神韵——中国彩陶艺术论纲》，第99页，上海：上海文化出版社，2001年版。

［7］张光直：《中国青铜时代》，第117页，北京：生活·读书·新知三联书店，2013年版。

［8］张宏彦：《从仰韶文化鱼纹的时空演变看庙底沟类型彩陶的来源》，见赵春青、贾连敏主编：《彩陶中国——纪念庙底沟遗址发现60周年暨首届中国史前彩陶学术研讨会论文集》，第235页，上海：上海古籍出版社，2020年版。

［9］严文明：《甘肃彩陶的源流》，原载《文物》，1978年第10期。

［10］中国科学院考古研究所、陕西省西安半坡博物馆编：《西安半坡》，第182、185页，北京：文物出版社，1963年版。

［11］参见闻一多：《说鱼》，见《闻一多全集》，第一卷，第128—148页，上海：上海人民出版社、上海书店出版社，2020年版。

[12]《乐府诗选》，第 96 页，北京：人民文学出版社，2000 年版。

[13] 赵国华：《生殖崇拜文化论》，第 170 页，北京：中国社会科学出版社，1990 年版。

[14] 同上书，第 168 页。

[15]《诗经》，上册，第 2 页，北京：中华书局，2011 年版。

[16] 袁梅先生认为是鱼鹰，详见袁梅：《诗经译注》，第 77 页，济南：齐鲁书社，1980 年版；骆宾基先生认为是大雁，这一判断一方面是基于对"关关"这一象声词颇似大雁的叫声，另一方面是从大雁的习性出发，即母雁失去公雁，或者公雁失去母雁以后，再也不会另寻新偶，以此比喻男女之间爱情的忠诚，详见骆宾基：《诗经新解与古史新论》，第 37 页，太原：山西人民出版社，1985 年版。

[17] 沈从文：《鱼的艺术——鱼的图案在人民生活中的应用及发展》，见《沈从文全集》，第三十一卷，第 11 页，太原：北岳文艺出版社，2012 年版。

[18] 同上。

[19] 参见上书，第 12 页图 3。

[20] 蒋书庆：《破译天书——远古彩陶花纹揭秘》，第 108 页，上海：上海文化出版社，2001 年版。

[21] 同上书，第 132 页。

[22][英] 李约瑟：《中国之科学与文明》，第 461 页，台北：台湾商务印书馆，1977 年版。

[23] 蒋书庆：《破译天书——远古彩陶花纹揭秘》，第 134 页，上海：

上海文化出版社，2001 年版。

［24］《山海经》，第 354 页，北京：中华书局，2011 年版。

［25］《楚辞》，第 84 页，北京：中华书局，2016 年版。

［26］《国语》，晋语八，北京：中华书局，1990 年版。

［27］《山海经》，第 47 页，北京：中华书局，2011 年版。

［28］《诗经》，下册，第 762 页，北京：中华书局，2015 年版。

［29］〔西汉〕司马迁：《史记》，第 82 页，北京：中华书局，2000 年版。

［30］《国语》，晋语，第 762 页，北京：中华书局，2015 年版。

［31］张朋川：《黄土上下——美术考古文萃》，第 52 页，上海：上海三联书店，2020 年版。

［32］转引自朱大可：《破碎的中国上古神系》，原载《文艺理论研究》，2013 年第 1 期。

［33］朱大可：《华夏上古神系》，上卷，第 12 页，北京：东方出版社，2014 年版。

［34］同上书，第 78 页。

［35］蒋勋：《美的沉思》，第 8 页，长沙：湖南美术出版社，2014 年版。

［36］赵国华先生在《生殖崇拜文化论》一书中提出一个有趣的观点，中国传统文化中的"四象"（青龙、白虎、朱雀、玄武）之一的玄武，是一种由龟和蛇组合成的一种灵物，但在赵国华先生看来，玄武最初不是龟和蛇的组合，而是蛙和蛇的组合，在战国早期的青铜豆盖、青铜匜流顶部、战国中期青铜豆的圈足上，都可以看到蛙（蟾蜍）蛇纹。之所以将蛙和蛇的形象组合在一起，是因为蛙和蛇分别代表着女

性子宫和男性生殖器，蛙（蟾蜍）蛇纹的源流就是原始的生殖崇拜，只是在后来，它们的原始意义被淡忘了，只强调它们所代表的祥瑞意义，这一点，与花鸟组合是一致的。至于蛙（蟾蜍）后来怎么变成了龟，蛙和蛇的组合变成了龟和蛇的组合，赵国华先生没有过多解释，只是说后人对蛙（蟾蜍）蛇纹的意义缺乏理解的情况下，"附会和演绎出了龟蛇合体的'玄武'"。参见赵国华：《生殖崇拜文化论》，第289—290页，北京：中国社会科学出版社，1990年版。但据我所知，古人把天上二十八宿分成四组，分别是东方苍龙七宿、北方玄武七宿、西方白虎七宿、南方朱雀七宿，即所谓"东苍龙、西白虎、南朱雀、北玄武"，意思是东方的星象如一条龙，西方的星象如一只虎，南方的星象如一只大鸟，北方的星象如龟和蛇，这是先民们的图腾崇拜在古天文学上的反映。而龟和蛇，在中国古代被认为是灵兽，象征着长寿。但赵国华先生的说法是一种很有意思的推理，且立此存照。

〔37〕〔南宋〕辛弃疾：《西江月·夜行黄沙道中》，见《全宋词》，第三册，第2450页，北京：中华书局，1999年版。

〔38〕户晓辉：《地母之歌——中国彩陶与岩画的生死母题》，第169页，上海：上海文化出版社，2001年版。

〔39〕朱大可：《华夏上古神系》，上卷，第79页，北京：东方出版社，2014年版。

〔40〕同上。

〔41〕严文明：《甘肃彩陶的源流》，原载《文物》，1978年第10期。张朋川先生认为，马家窑文化彩陶上的象生性纹样并非蛙纹，而是应

当称为"神人纹"。他说:"神人纹最早的命名者是瑞典学者巴尔姆格伦,但之后一些专家学者又称其为蛙纹,主要根据是马厂类型彩陶上神人纹的四肢像蛙肢而言。"他认为,神人纹"是人格化的动物纹,是人和动物合为一体的","表现的不是生活中真实的人,也不是表现某一个具体的人,而是具有神力的超人,是氏族全体成员共同崇奉的氏族神,是理想中的神人。"见张朋川:《黄土上下——美术考古文萃》,第72、73、64页,上海:上海三联书店,2020年版。

［42］石兴邦:《有关马家窑文化的一些问题》,原载《考古》,1962年第6期。

［43］户晓辉:《地母之歌——中国彩陶与岩画的生死母题》,第169页,上海:上海文化出版社,2001年版。

［44］参见甘肃省博物馆编:《甘肃彩陶》,图31,北京:科学出版社,2008年版。

［45］杨军:《谈新干商代大墓出土的蛙形玉饰》,原载《南方文物》,1995年第2期。

［46］参见俞伟超、信立祥:《孔望山摩崖造像的年代考察》,原载《文物》,1981年第7期。

［47］参见户晓辉:《地母之歌——中国彩陶与岩画的生死母题》,第179页,上海:上海文化出版社,2001年版。

［48］同上书,第181页。

［49］程迅:《满族所祭之女神——佛托妈妈是何许人》,原载《民间文学论坛》,1985年第3期。

［50］赵国华：《生殖崇拜文化论》，第 215 页，北京：中国社会科学出版社，1990 年版。

［51］［德］格罗塞：《艺术的起源》，第 116 页，北京：商务印书馆，1984 年版。

［52］郭沫若：《郭沫若全集》（历史编），第 218—329 页，北京：人民出版社，1982 年版。

［53］赵国华：《生殖崇拜文化论》，第 257 页，北京：中国社会科学出版社，1990 年版。

［54］《礼记》，上册，第 290—354 页，北京：中华书局，2017 年版。

［55］《诗经》，下册，第 817 页，北京：中华书局，2015 年版。

［56］［西汉］司马迁：《史记》，第 125 页，北京：中华书局，2000 年版。

［57］《清太祖武皇帝弩儿哈奇实录》，卷一，第 1 页，北平：国立故宫博物院，1932 年印行。

［58］何光岳：《东夷源流史》，第 6—7 页，南昌：江西教育出版社，1990 年版。

［59］详见容庚：《金文编》，第 1082—1083 页，北京：中华书局，1985 年版。

［60］参见高强：《姜寨史前居民图腾初探》，原载《史前研究》，1984 年第 1 期。

［61］《淮南子》，第 153 页，上海：上海古籍出版社，2016 年版。

［62］［唐］李白：《古朗月行》，见《李太白全集》，上册，第 227 页，北京：中华书局，2011 年版。

［63］参见蒋书庆：《破译天书——远古彩陶花纹揭秘》，第231页，上海：上海文化出版社，2001年版。

［64］在山东省莒县出土的大汶口文化刻纹陶尊（中国国家博物馆藏）上，刻划有太阳、月亮和山峰的图案，这类刻划符号在一些玉环、玉琮上同样出现，表明以大汶口文化为代表，上古先民们已经掌握了《山海经》《尚书》中所描述的天文观测方法，对此，我还将在《故宫艺术史2》里详加阐述。

［65］《诗经》，上册，第362页，北京：中华书局，2011年版。

［66］转引自扬之水：《诗经别裁》，第153页，北京：中华书局，2007年版。

［67］〔西汉〕司马迁：《史记》，第1954页，北京：中华书局，2000年版。

［68］〔美〕卡尔·萨根：《伊甸园的飞龙》，转引自易中天：《祖先》，第168页注3，杭州：浙江文艺出版社，北京：北京出版社，2013年版。

［69］〔德〕舍勒：《死·永生·上帝》，第9页，北京：中国人民大学出版社，2003年版。

第五章　彩陶之用

［1］《影响世界的中国植物》主创团队：《影响世界的中国植物》，第52页，北京：科学技术文献出版社，2019年版。

［2］参见〔日〕宫本一夫：《从神话到历史——神话时代、夏王朝》，第78页，桂林：广西师范大学出版社，2014年版。

［3］《影响世界的中国植物》主创团队：《影响世界的中国植物》，第42页，北京：科学技术文献出版社，2019年版。

［4］许倬云：《历史大脉络——将中国纳入世界》，第11页，桂林：广西师范大学出版社，2009年版。

［5］参见［日］宫本一夫：《从神话到历史——神话时代、夏王朝》，第113页，桂林：广西师范大学出版社，2014年版。

［6］《周易》，第607页，北京：中华书局，2011年版。

［7］参见《白虎通义》，转引自李泽厚：《美的历程》，第15页，北京：生活·读书·新知三联书店，2009年版。

［8］《诗经》，下册，第848页，北京：中华书局，2011年版。

［9］参见刘后昌：《耒阳与神农制耒》，原载《国土资源导刊》，2014年第12期。

［10］杨宽先生认为："以炎帝神农为一者，本刘歆之妄说，《世经》以前无此说也。"见杨宽：《中国上古史导论》，第116页，上海：上海人民出版社，2016年版。

［11］《十三经注疏》，第1232页，上海：上海古籍出版社，2007年版。

［12］张肇麟：《夏商周起源考证》，第106页，北京：科学出版社，2018年版。

［13］今河南省获嘉县一带。

［14］参见〔东晋〕干宝：《搜神记》，第4页，成都：成都时代出版社，2014年版。

［15］袁珂：《中国神话传说词典》，第136页，上海：上海辞书出版社，

1985 年版。

［16］参见何光岳：《陶唐氏的来源》，原载《河北学刊》，1985 年第 2 期。

［17］文字学家李孝定先生持此说，参见何光岳：《陶唐氏的来源》，原载《河北学刊》，1985 年第 2 期。

［18］参见何驽：《陶寺遗址扁壶朱书"文字"新探》，原载《中国文物报》，2003 年 11 月 28 日；葛英会：《破译帝尧名号　推进文明探源》，原载《古代文明研究通讯》，总第 32 期，2007 年。

［19］参见〔西汉〕司马迁：《史记》，五帝本纪，汉书·楚元王传，北京：中华书局，2000 年版。

［20］参见范祥雍订补：《古本竹书纪年辑校订补》，上海：上海古籍出版社，2018 年版。

［21］参见《墨子》，尚贤下，北京：中华书局，2000 年版。

［22］《韩非子》，第 530 页，北京：中华书局，2015 年版。

［23］参见〔西汉〕刘向《说苑》，新序，杂事第一，北京：中华书局，2000 年版。

［24］参见《考古学报》，1979 年第 3 期；《文物》，1981 年第 7 期、第 11 期。转引自张光直：《中国青铜时代》，第 144 页，北京：生活·读书·新知三联书店，2013 年版。

［25］同上。

［26］〔日〕宫崎市定：《宫崎市定亚洲史论考》，第 29 页，上海：上海古籍出版社，2017 年版。

〔27〕张光直：《中国青铜时代》，第115页，北京：生活·读书·新知三联书店，2013年版。

〔28〕《尚书》，第370页，北京：中华书局，2012年版。

〔29〕夏朝最高领袖的妻子称为元妃。

〔30〕参见〔西汉〕刘向：《列女传》，夏桀妹喜传，南京：江苏古籍出版社，2003年版。

〔31〕参见〔西汉〕司马迁：《史记》，北京：中华书局，2000年版。

〔32〕《诗经》，上册，第365页，北京：中华书局，2011年版。

〔33〕《诗经》，下册，第828页，北京：中华书局，2011年版。

〔34〕参见赵晔：《内敛与华丽——良渚陶器》，第93页，杭州：浙江大学出版社，2019年版。

〔35〕《诗经》，下册，第573页，北京：中华书局，2011年版。

〔36〕涂睿明：《制瓷笔记》，第175页，北京：九州出版社，2016年版。

〔37〕同上书，第179—180页。

〔38〕参见赵晔：《内敛与华丽——良渚陶器》，第128页，杭州：浙江大学出版社，2019年版。

〔39〕数据来源于《中国美术全集》，第三十六册（工艺美术编·陶瓷·上），图版说明第3页，北京：人民美术出版社，2015年版。

〔40〕参见百度百科"小口尖底瓶"辞条，原文链接：https://baike.baidu.com/item/小口尖底瓶/698152？fr=aladdin。

〔41〕严文明：《略论仰韶文化的起源和发展阶段》，参见《仰韶文化研究》，北京：文物出版社，2009年版。

［42］孙霄、赵建刚：《半坡类型尖底瓶测试》，原载《文博》，1988 年第 1 期，转引自王先胜：《关于尖底瓶，流行半个世纪的错误认识》，原载《社会科学评论》，2004 年第 4 期。

［43］参见王先胜：《关于尖底瓶，流行半个世纪的错误认识》，原载《社会科学评论》，2004 年第 4 期。

［44］参见《尚书》，大禹谟，北京：中华书局，2010 年版。

［45］苏秉琦：《中国文明起源新探》，北京：生活·读书·新知三联书店，2019 年版。

［46］西安半坡博物馆、陕西省考古研究所、临潼县博物馆：《姜寨——新石器时代遗址发掘报告》，第 209 页，北京：文物出版社，1988 年版。

［47］同上书，第 239 页。

［48］户晓辉：《中国彩陶纹饰的人类学破译》，原载《文艺研究》，2001 年第 6 期。

［49］参见《中国美术全集》，第三十六卷（工艺美术编·陶瓷·上），图版说明第 17 页，北京：人民美术出版社，2015 年版。

［50］［苏联］列·谢·瓦西里耶夫：《中国文明的起源问题》，第 183 页，北京：文物出版社，1989 年版。

［51］户晓辉：《地母之歌——中国彩陶与岩画的生死母题》，第 49 页，上海：上海文化出版社，2001 年版。

［52］朱狄：《原始文化研究》，第 527 页，北京：生活·读书·新知三联书店，1988 年版。

［53］转引自上书，第529页。

［54］参见俞伟超：《先秦两汉美术考古材料中所见世界观的变化》，转引自户晓辉：《地母之歌——中国彩陶与岩画的生死母题》，第85页，上海：上海文化出版社，2001年版。

［55］参见［古罗马］卢克莱修：《物性论》，转引自户晓辉：《地母之歌——中国彩陶与岩画的生死母题》，第95页，上海：上海文化出版社，2001年版。

［56］刘观民、徐光翼：《夏家店下层文化彩绘纹式》，见《庆祝苏秉琦考古五十五年论文集》编辑组编：《庆祝苏秉琦考古五十五年论文集》，第233页，北京：文物出版社，1999年版。

第六章　彩陶哲学

［1］户晓辉：《地母之歌——中国彩陶与岩画的生死母题》，第115页，上海：上海文化出版社，2001年版。

［2］转引自上书，第220—221页。

［3］《孟子》，第215页，北京：中华书局，2010年版。

［4］《礼记》，上册，第432页，北京：中华书局，2017年版。

［5］［法］列维—斯特劳斯：《野性的思维》，第148页，北京：商务印书馆，1987年版。

［6］户晓辉：《地母之歌——中国彩陶与岩画的生死母题》，第147—148页，上海：上海文化出版社，2001年版。

［7］《礼记》，上册，第423页，北京：中华书局，2017年版。

［8］《周易》，第 600 页，北京：中华书局，2014 年版。

［9］户晓辉：《地母之歌——中国彩陶与岩画的生死母题》，第 57 页，上海：上海文化出版社，2001 年版。

［10］《礼记》，下册，第 889 页，北京：中华书局，2017 年版。

［11］户晓辉：《地母之歌——中国彩陶与岩画的生死母题》，第 55—56 页，上海：上海文化出版社，2001 年版。

［12］同上书，第 58—59 页。

［13］参见上书，第 52 页。

［14］参见《陕西发现 45 座屈肢葬秦墓 墓主或为秦陵工匠》，原载中国新闻网，2015 年 12 月 22 日。

［15］参见《屈肢葬的形成原因》，原载"来揭秘"网站，2015 年 12 月 22 日。

［16］参见百度百科"屈肢葬"辞条，原文链接：https://baike.baidu.com/item/ 屈肢葬 /10538823 ？ fr=aladdin。

［17］参见高去寻：《黄河下游的屈肢葬问题——第二次探掘安阳大司空村南地简报附论之一》，原载《考古学报》，1947 年第 2 期。

［18］齐岸青：《河洛古国——原初中国的文明图景》，第 245 页，郑州：大象出版社，2021 年版。

［19］同上书，第 246 页。

［20］同上。

［21］参见西安半坡博物馆编：《半坡仰韶文化纵横谈》，第 73—78 页，北京：文物出版社，1988 年版。

［22］参见吴雪婧：《达·芬奇：把绘画当科学，笔下人物的人体比例严格符合解剖学》，原载《光明日报》，2019 年 5 月 2 日。

［23］户晓辉：《地母之歌——中国彩陶与岩画的生死母题》，第 200 页，上海：上海文化出版社，2001 年版。

［24］同上。

［25］同上书，第 195 页。

［26］转引自叶舒宪编：《神话—原型批评》，第 229 页，西安：陕西师范大学出版社，1987 年版。

［27］《周易》，第 600 页，北京：中华书局，2011 年版。

［28］同上书，第 592 页。

［29］户晓辉：《地母之歌——中国彩陶与岩画的生死母题》，第 50 页，上海：上海文化出版社，2001 年版。

［30］同上书，第 58—59 页。

［31］同上书，第 149 页。

［32］参见赵国华：《生殖崇拜文化论》，第 202 页，北京：中国社会科学出版社，1990 年版。

第七章　消失之谜

［1］林少雄：《人文晨曦——中国彩陶的文化读解》，第 308 页，上海：上海文化出版社，2001 年版。

［2］张朋川：《中国彩陶图谱》，第 62 页，北京：文物出版社，2005 年版。

［3］CCTV《走近科学》编：《彩陶之谜》，第 35 页，上海：上海科学技术文献出版社，2012 年版。

［4］参见林少雄：《人文晨曦——中国彩陶的文化读解》，第 309 页，上海：上海文化出版社，2001 年版。

［5］《孟子》，第 120 页，北京：中华书局，2010 年版。

［6］〔西汉〕司马迁：《史记》，第 37 页，北京：中华书局，2000 年版。

［7］《圣经》，第 7 页，上海：中国基督教三自爱国运动委员会、中国基督教协会，2007 年版。

［8］参见［美］理查德·E.苏里文、丹里斯·谢尔曼、约翰·B.哈里森：《西方文明史》（第八版），第一编，海口：海南出版社，2009 年版。

［9］李学勤：《〈史记·五帝本纪〉讲稿》，第 42—43 页，北京：生活·读书·新知三联书店，2012 年版。

［10］许宏：《何以中国——公元前 2000 年的中原图景》，第 61—62 页，北京：生活·读书·新知三联书店，2016 年版。

［11］CCTV《走近科学》编：《彩陶之谜》，第 40 页，上海：上海科学技术文献出版社，2012 年版。

［12］户晓辉：《地母之歌——中国彩陶与岩画的生死母题》，第 187 页，上海：上海文化出版社，2001 年版。

［13］李泽厚：《美的历程》，第 31 页，北京：生活·读书·新知三联书店，2009 年版。

［14］《左传》，第 214 页，郑州：中州古籍出版社，2010 年版。

［15］CCTV《走近科学》编：《彩陶之谜》，第 38 页，上海：上海科学技术文献出版社，2012 年版。

［16］郭沫若：《释祖妣》，见《郭沫若全集》（考古编）第一卷，第 33 页，北京：科学出版社，1982 年版。

结语　盛开着鲜花的文化

［1］转引自齐岸青：《河洛古国——原初中国的文明图景》，第 233 页，郑州：大象出版社，2021 年版。

［2］转引自上书，第 234 页。

［3］参见〔明〕宋应星：《天工开物》，第 187 页，上海：上海古籍出版社，2008 年版。

［4］杨熙龄：《考瓶说分》，第 5 页，北京：社会科学文献出版社，1994 年版。

［5］参见李学勤：《考古发现与中国文字起源》，原载《中国文化研究集刊》（第二辑），第 154 页，上海：复旦大学出版社，1985 年版。

［6］参见赵国华：《生殖崇拜文化论》，第 259 页，北京：中国社会科学出版社，1990 年版。

［7］〔先秦〕李斯：《谏逐客疏》，见《先秦文选》，第 466 页，北京：人民文学出版社，2020 年版。

［8］〔西汉〕司马迁：《史记》，第 1907 页，北京：中华书局，2000 年版。

［9］《庄子》，第 284 页，北京：中华书局，2010 年版。

　　[10]"华",最早写作"甼",象形花朵,后加"艸"字头,写作"華",读 huā。南北朝时期产生了"花"字,表示花朵,"华"才与"花"分开,"华"成为引申义,表达华美、华丽之意,再引申指事物的精华、文章的风采,读 huá。

　　[11]王仁湘先生认为:"花瓣纹作为新石器时代彩陶的一种母题图案,可能是具有一种我们现在还揣度不出的神秘意义","否则,它不可能分布这么广泛,不可能这么风靡一时。"见王仁湘:《论我国新石器时代彩陶花瓣纹图案》,原载《考古与文物》,1989 年第 1 期。苏秉琦先生认为:"仰韶文化的庙底沟类型可能就是形成华族核心的人们的遗存;庙底沟类型的主要特征之一的花卉图案彩陶可能就是华族得名的由来。"见苏秉琦:《关于重建中国史前史的思考》,原载《考古》,1991 年第 12 期。

参考书目

原始文献

《易经》，北京：中华书局，1999 年版。

《庄子》，北京：中华书局，2010 年版。

《楚辞》，北京：中华书局，2010 年版。

《诗经》，北京：中华书局，2011 年版。

《尚书》，北京：中华书局，2012 年版。

《周礼》，郑州：中州古籍出版社，2010 年版。

《礼记》，北京：中华书局，2017 年版。

《国语》，北京：中华书局，2013 年版。

《孟子》，北京：中华书局，2010 年版。

《列子》，北京：中华书局，2015 年版。

《墨子》，北京：中华书局，2000 年版。

《左传》，郑州：中州古籍出版社，2010 年版。

《山海经》，北京：中华书局，2011 年版。

《韩非子》，北京：中华书局，2015 年版。

《商君书》，北京：中华书局，2011 年版。

《战国策》，北京：中华书局，2017 年版。

《孔子家语》，北京：中华书局，2009 年版。

《周髀算经》，上海：上海古籍出版社，2012 年版。

《古本竹书纪年》，北京：中华书局，2000 年版。

〔西汉〕司马迁：《史记》，北京：中华书局，2000 年版。

〔西汉〕刘安：《淮南子》，上海：上海古籍出版社，2016 年版。

〔东汉〕班固：《汉书》，北京：中华书局，2000 年版。

〔东汉〕应劭撰、吴树平校释：《风俗通义校释》，天津：天津人民出版社，
1980 年版。

〔东晋〕王嘉：《拾遗记》，长春：吉林人民出版社，1998 年版。

〔东晋〕干宝：《搜神记》，成都：成都时代出版社，2014 年版。

〔唐〕房玄龄等撰：《晋书》，北京：中华书局，2000 年版。

〔南宋〕郑樵：《通志》，北京：中华书局，1987 年版。

《全宋词》（简体增订本），北京：中华书局，1999 年版。

〔清〕吴大澂：《古玉图考》，杭州：浙江人民美术出版社，2013 年版。

文献汇编

《故宫博物院藏品大系》，北京：故宫出版社，2008—2017 年版。

《中国美术全集》，北京：人民美术出版社，2015 年版。

《中国彩陶图谱》，北京：文物出版社，1990 年版。

《鲁迅全集》，北京：人民文学出版社，1981 年版。

《胡适全集》，合肥：安徽教育出版社，2003 年版。

《郭沫若全集》（考古编），北京：科学出版社，1982 年版。

《王国维文集》，北京：中国文史出版社，1997 年版。

《郑振铎文集》，石家庄：花山文艺出版社，2000 年版。

《李济文集》，上海：上海人民出版社，2006 年版。

《顾颉刚古史论文集》，北京：中华书局，2011 年版。

《陈垣史学论著选》，上海：上海人民出版社，1999 年版。

《苏秉琦文集》，北京：文物出版社，2009 年版。

《史念海全集》，北京：人民出版社，2013 年版。

《中国古代历史地图册》编辑组编绘：《中国古代历史地图册》，沈阳：
辽宁人民出版社，1980 年版。

中国社会科学院考古研究所编：《新中国的考古发现和研究》，北京：
文物出版社，1984 年版。

赵春青、贾连敏主编：《彩陶中国——纪念庙底沟遗址发现 60 周年暨
首届中国史前彩陶学术研讨会论文集》，上海：上海古籍出版社，2020

年版。

甘肃大地湾文物保护研究所编：《大地湾遗址出土文物精粹》，北京：商务印书馆，2016 年版。

中国社会科学院考古研究所、山西省临汾市文物局编：《襄汾陶寺——1978—1985 年考古发掘报告》，北京：文物出版社，2015 年版。

浙江省文物考古所编：《河姆渡——新石器时代遗址考古发掘报告》，北京：文物出版社，2003 年版。

《庆祝苏秉琦考古五十五年论文集》编辑组编：《庆祝苏秉琦考古五十五年论文集》，北京：文物出版社，1999 年版。

陈星灿、方丰章主编：《仰韶和她的时代——纪念仰韶文化发现 90 周年国际学术研讨会论文集》，北京：文物出版社，2014 年版。

研究著作

中国哲学史编写组：《中国哲学史》，北京：人民出版社、高等教育出版社，2012 年版。

中国社会科学院考古研究所：《中国考古学》（新石器时代卷），北京：中国社会科学出版社，2010 年版。

浙江省文物研究所编：《良渚文化研究》，北京：科学出版社，1999 年版。

良渚博物院编：《严文明论良渚》，北京：科学出版社，2020 年版。

北京钢铁学院：《中国古代冶金》，北京：文物出版社，1978 年版。

上海博物馆青铜器研究组编：《商周青铜器纹饰》，北京：文物出版社，1984 年版。

刘莉、陈星灿：《中国考古学——旧石器时代晚期到早期青铜时代》，北京：生活·读书·新知三联书店，2017 年版。

陈淳：《从史前到文明》，郑州：中州古籍出版社，2020 年版。

尹达：《新石器时代》，北京：生活·读书·新知三联书店，1979 年版。

李学勤：《中华古代文明的起源——李学勤说先秦》，北京：生活·读书·新知三联书店，2019 年版。

李学勤：《〈史记·五帝本纪〉讲稿》，北京：生活·读书·新知三联书店，2012 年版。

李学勤：《中国青铜器概说》，北京：外文出版社，1995 年版。

葛剑雄：《黄河与中华文明》，北京：中华书局，2020 年版。

葛剑雄：《统一与分裂——中国历史的启示》，北京：商务印书馆，2013 年版。

李际均等：《中国军事通史》，第一卷（夏商西周军事史），北京：军事科学出版社，2005 年版。

叶舒宪：《图说中华文明发生史》，广州：南方日报出版社，2015 年版。

叶舒宪：《中国神话哲学》，西安：陕西人民出版社，2020 年版。

严文明：《仰韶文化研究》（增订本），北京：文物出版社，2009 年版。

严文明：《中华文明的始原》，北京：文物出版社，2011 年版。

李伯谦：《文明探源与三代考古论集》，北京：文物出版社，2011年版。

甘阳、侯旭东主编：《新雅中国史八讲》，北京：生活·读书·新知三联书店，2021年版。

柏杨：《中国人史纲》，北京：人民文学出版社，2018年版。

许倬云：《说中国——一个不断变化的复杂共同体》，桂林：广西师范大学出版社，2015年版。

许倬云：《万古江河——中国历史文化的转折与开展》，长沙：湖南人民出版社，2017年版。

许倬云：《历史大脉络——将中国纳入世界》，桂林：广西师范大学出版社，2009年版。

李泽厚：《美的历程》，北京：生活·读书·新知三联书店，2009年版。

李泽厚：《华夏美学·美学四讲》，北京：生活·读书·新知三联书店，2008年版。

蒋勋：《美的沉思》，长沙：湖南美术出版社，2014年版。

朱狄：《原始文化研究》，北京：生活·读书·新知三联书店，1988年版。

张朋川：《黄土上下——美术考古文萃》，上海：上海三联书店，2020年版。

李零：《我们的中国》，北京：生活·读书·新知三联书店，2016年版。

李零：《中国方术考》，北京：中华书局，2019年版。

李零：《中国方术续考》，北京：中华书局，2020年版。

赵国华：《生殖崇拜文化论》，北京：中国社会科学出版社，1990年版。

齐岸青：《河洛古国——原初中国的文明图景》，郑州：大象出版社，2021 年版。

许宏：《最早的中国》，北京：科学出版社，2009 年版。

许宏：《发现与推理》，太原：山西人民出版社，2021 年版。

许宏：《何以中国——公元前 2000 年的中原图景》，北京：生活·读书·新知三联书店，2014 年版。

许宏：《大都无城——中国古都的动态解读》，北京：生活·读书·新知三联书店，2016 年版。

徐中舒：《古器物中的古代文化制度》，北京：商务印书馆，2017 年版。

徐中舒主编：《甲骨文字典》，成都：四川辞书出版社，2014 年版。

林少雄：《人文晨曦——中国彩陶的文化读解》，上海：上海文化出版社，2001 年版。

程金城：《远古神韵——中国彩陶艺术论纲》，上海：上海文化出版社，2001 年版。

户晓辉：《地母之歌——中国彩陶与岩画的生死母题》，上海：上海文化出版社，2001 年版。

陶阳、钟秀编：《中国神话》，上海：上海文艺出版社，1990 年版。

袁珂：《中国神话传说词典》，上海：上海辞书出版社，1985 年版。

张振犁、陈江风等：《东方文明的曙光——中原神话论》，上海：东方出版中心，1999 年版。

陈建宪：《神祇与英雄——中国古代神话的母题》，北京：生活·读书·新知三联书店，1994 年版。

宁稼雨：《诸神的复活——中国神话的文学移位》，北京：中华书局，2020 年版。

何新：《诸神的起源——中国远古神话与历史》，台北：木铎出版社，1987 年版。

刘惠萍：《伏羲神话传说与信仰研究》，西安：陕西师范大学出版总社有限公司，2013 年版。

刘宗迪：《失落的天书——〈山海经〉与古代华夏世界观》，北京：商务印书馆，2016 年版。

辛树帜：《禹贡新解》，北京：农业出版社，1964 年版。

杨伯达：《中国史前玉器史》，北京：故宫出版社，2016 年版。

杨伯达：《巫玉之光·续集》，北京：故宫出版社，2011 年版。

张远山：《玉器之道》，北京：中华书局，2018 年版。

张光直：《考古学》，北京：生活·读书·新知三联书店，2013 年版。

张光直：《商文明》，北京：生活·读书·新知三联书店，2013 年版。

张光直：《美术、考古与祭祀》，北京：生活·读书·新知三联书店，2013 年版。

张光直：《考古人类学随笔》，北京：生活·读书·新知三联书店，2013 年版。

张光直：《中国考古学论文集》，北京：生活·读书·新知三联书店，2013 年版。

张光直：《考古学专题六讲》，北京：生活·读书·新知三联书店，2013 年版。

张光直：《中国青铜时代》，北京：生活·读书·新知三联书店，2013 年版。

韩建业：《早期中国——中国文化圈的形成和发展》，上海：上海古籍出版社，2020 年版。

闻一多：《神话与诗》，南昌：江西教育出版社，2018 年版。

易中天：《祖先》，杭州：浙江文艺出版社，北京：北京出版社，2013 年版。

钱穆：《黄帝》，北京：生活·读书·新知三联书店，2004 年版。

李骅恩主编：《简说三皇五帝》，长春：吉林文史出版社，2018 年版。

陈正宏：《时空——〈史记〉的本纪、表与书》，北京：生活·读书·新知三联书店，2020 年版。

冯时：《中国古代的天文与人文》，北京：中国社会科学出版社，2006 年版。

吴稼祥：《公天下——多中心治理与双主体法权》，桂林：广西师范大学出版社，2013 年版。

霍锟、李宏编著：《贾湖骨笛》，郑州：大象出版社，2017 年版。

王宁远：《何以良渚》，杭州：浙江大学出版社，2019 年版。

陈明辉：《良渚时代的中国与世界》，杭州：浙江大学出版社，2019 年版。

朱雪菲：《神王之国——良渚古城遗址》，杭州：浙江大学出版社，

2019 年版。

刘斌：《法器与王权——良渚文化玉器》，杭州：浙江大学出版社，
2019 年版。

赵晔：《内敛与华丽——良渚陶器》，杭州：浙江大学出版社，2019 年版。

夏勇、朱雪菲：《图画与符号——良渚原始文字》，杭州：浙江大学出版社，
2019 年版。

孙庆伟：《鼏宅禹迹——夏代信史的考古学重建》，北京：生活·读书·新
知三联书店，2018 年版。

刘刚、李冬君：《文化的江山 1——文化中国的来源》，北京：中信出版
集团，2019 年版。

《影响世界的中国植物》主创团队：《影响世界的中国植物》，北京：科
学技术文献出版社，2019 年版。

林十之：《生命之美——奇异植物的生存智慧》，长沙：湖南科技出版社，
2019 年版。

朱广宇：《中国古代陶瓷所体现的造物艺术思想》，南京：东南大学出
版社，2018 年版。

扬之水：《诗经名物新证》，北京：北京古籍出版社，2000 年版。

张翀：《青铜识小》，北京：北京联合出版公司，2020 年版。

张锐锋：《船头》，北京：东方出版社，2013 年版。

汉译著作

［美］斯塔夫里阿诺斯：《全球通史——1500 年以前的世界》，上海：上海社会科学院出版社，1999 年版。

［美］理查德·E.苏里文、丹里斯·谢尔曼、约翰·B.哈里森：《西方文明史》（第八版），第一编，海口：海南出版社，2009 年版。

［法］列维—步留尔：《原始思维》，北京：商务印书馆，1981 年版。

［法］列维—斯特劳斯：《野性的思维》，北京：商务印书馆，1987 年版。

［法］罗兰·巴特:《神话修辞术——批评与真实》,上海:上海人民出版社,2009 年版。

［德］舍勒:《死·永生·上帝》,北京:中国人民大学出版社,2003 年版。

［英］E.H.贡布里希:《艺术的故事》,桂林:广西师范大学出版社,2008 年版。

［英］迈克尔·苏立文:《中国艺术史》,上海:上海人民出版社,2014 年版。

［法］马伯乐:《古代中国》,北京:北京理工大学出版社,2020 年版。

［苏联］列·谢·瓦西里耶夫:《中国文明的起源问题》,北京:文物出版社,1989 年版。

［日］宫崎市定:《宫崎市定亚洲史论考》,上海:上海古籍出版社,2017 年版。

［日］冈村秀典:《中国文明——农业与礼制的考古学》,上海:上海古籍出版社,2020 年版。

［日］宫本一夫：《从神话到历史——神话时代、夏王朝》，桂林：广西师范大学出版社，2014 年版。

［日］林巳奈夫：《神与兽的纹样学——中国古代诸神》，北京：生活·读书·新知三联书店，2016 年版。

［美］倪德卫：《〈竹书纪年〉解谜》，上海：上海古籍出版社，2018 年版。

［美］巫鸿：《中国古代艺术与建筑中的"纪念碑性"》，上海：上海人民出版社，2009 年版。

［美］巫鸿：《礼仪中的美术》，北京：生活·读书·新知三联书店，2005 年版。

［美］巫鸿：《"空间"的美术史》，上海：上海人民出版社，2018 年版。

［美］巫鸿：《传统革新——巫鸿美术史文集卷一》，上海：上海人民出版社，2019 年版。

［美］巫鸿：《超越大限——巫鸿美术史文集卷二》，上海：上海人民出版社，2019 年版。

［美］巫鸿：《陈规再造——巫鸿美术史文集卷三》，上海：上海人民出版社，2019 年版。

［美］巫鸿：《无形之神——巫鸿美术史文集卷四》，上海：上海人民出版社，2020 年版。

［美］巫鸿：《全球景观中的中国古代艺术》，北京：生活·读书·新知三联书店，2017 年版。

［美］杨晓能：《另一种古史——青铜器纹饰、图形文字与图像铭文的解读》，北京：生活·读书·新知三联书店，2017年版。

［日］原研哉：《欲望的教育——美意识创造未来》，台北：雄狮图书股份有限公司，2016年版。

报章杂志

郑州博物馆：《郑州大河村遗址发掘报告》，原载《考古学报》，1979年第3期。

中国社会科学院考古研究所山西队、山西省考古研究所、山西临汾市文物局：《山西襄汾县陶寺城址发现陶寺文化中期大型夯土建筑基址》，原载《考古》，2008年第3期。

黄河水库考古队华县队：《陕西华县柳子镇考古发掘简报》，原载《考古》，1959年第2期。

陈星灿：《黄河流域农业的起源——现象和假设》，原载《中原文物》，2001年第4期。

南凯仁：《中华文明起源认识在争论中不断深化》，原载《中国社会科学报》，2014年7月14日。

夏鼐：《碳十四测定年代和中国史前考古学》，原载《考古》，1977年第4期。

赵利栋：《〈古史辨〉与〈古史新证〉——顾颉刚与王国维史学思想的

一个初步比较》，原载《浙江学刊》，2000 年第 6 期。

严文明：《中华史前文化的统一性与多样性》，原载《文物》，1987 年第 3 期。

严文明：《甘肃彩陶的源流》，原载《文物》，1978 年第 10 期。

严文明：《鹳鱼石斧图跋》，原载《文物》，1981 年第 12 期。

赵世纲：《关于裴李岗文化若干问题的探讨》，原载《华夏考古》，1987 年第 2 期。

徐建融：《彩陶纹饰与生殖崇拜》，原载《美术史论》，1989 年第 4 期。

叶舒宪：《红山文化玉蛇耳坠与〈山海经〉珥蛇神话》，原载《西南民族大学学报（人文社会科学版）》，2012 年第 12 期。

王炜林、王占奎：《试论半坡文化"圆陶片"之功用》，原载《考古》，1999 年第 12 期。

孙霄、赵建刚：《半坡类型尖底瓶测试》，原载《文博》，1988 年第 1 期。

石兴邦：《有关马家窑文化的一些问题》，原载《考古》，1962 年第 6 期。

《田家沟考古出土罕见蛇形耳坠，证明红山文化与黄帝文化有关联》，原载新华网，2012 年 3 月 23 日。

李伯谦：《中国古代都城考古的两种模式——红山、良渚、仰韶大墓随葬玉器观察随想》，原载《文物》，2009 年第 3 期。

韩建业：《论新石器时代中原文化的历史地位》，原载《江汉考古》，2004 年第 1 期。

俞伟超 :《龙山文化与良渚文化衰变的奥秘——致"纪念城子崖遗址发掘六十周年国际学术讨论会"的贺信》,原载《文化天地》,1992 年第 3 期。

王巍 :《从考古发现看中国的龙山时代》,原载《博古研究》,1995 年第 10 期。

陈立柱 :《有巢氏传说综合研究——兼说中国史学的另一个传统》,原载《史学月刊》,2015 年第 2 期。

李绍连 :《黄帝部族活动的北伐地域》,原载《中华文物》,2006 年第 1 期。

雷广臻 :《黄帝从辽河边走向世界》,原载《辽宁经济》,2007 年第 2 期。

逯宏 :《黄帝族源地新考》,原载《张家口职业技术学院学报》,2007 年第 4 期。

何驽 :《陶寺遗址扁壶朱书"文字"新探》,原载《中国文物报》,2003 年 11 月 28 日。

葛英会 :《破译帝尧名号　推进文明探源》,原载《古代文明研究通讯》,总第 32 期,2007 年。

唐兰 :《关于江西吴城文化遗址与文字的初步探索》,原载《文物》,1975 年第 7 期。

王青 :《从大汶口到龙山——少昊氏迁移与发展的考古学探索》,原载《东岳论丛》,2006 年第 3 期。

张华 :《伏羲传说之史影》,原载《西北史地》,1995 年第 2 期。

郭德维 :《曾侯乙墓中漆笥上日月和伏羲、女娲图像试释》,原载《考古》,

1979 年第 2 期。

郭沫若：《桃都、女娲、加陵》，原载《文物》，1973 年第 1 期。

钟敬文：《马王堆汉墓帛画的神话史意义》，原载《中华文史论丛》，1979 年第 2 辑。

何光岳：《陶唐氏的来源》，原载《河北学刊》，1985 年第 2 期。

李民：《尧舜时代与陶寺遗址》，原载《史前研究》，1985 年第 4 期。

张东微：《战国中期禅让思潮管窥》，原载《黄山学院学报》，2013 年第 6 期。

韩建业：《良渚、陶寺与二里头——早期中国文明的演进之路》，原载《考古》，2010 年第 11 期。

周南泉：《试论太湖地区新石器时代玉器》，原载《考古与文物》，1985 年第 5 期。

李伟新：《中国史前社会上层远距离交流网的形成》，原载《文物》，2015 年第 4 期。

高去寻：《黄河下游的屈肢葬问题——第二次探掘安阳大司空村南地简报附论之一》，原载《考古学报》，1947 年第 2 期。

王清：《大禹治水的地理背景》，原载《中原文物》，1999 年第 1 期。

高蒙河：《考古不是挖宝——关于考古的是是非非》，原载《书摘》，2010 年第 8 期。

林沄：《说王》，原载《考古》，1965 年第 6 期。

THE ART HISTORY
IN THE PALACE
MUSEUM

THE BEAUTY OF
ANCIENT PAINTED
POTTERY